河南省普通高等教育
优秀教材建设奖

商业动画全攻略

策划

制作管理

推广

王威 著

The Comprehensive Strategy
about Business Animation
Planning
Production Management
Promotion

化学工业出版社

·北京·

本书从商业动画的概念、项目定位、前期策划、剧本创作、美术设定、制作与管理、播出、推广、营销等维度展开，剖析了动画制作团队在实践过程中遇到及关心的诸多问题。全书知识点涉猎面较广，除对商业动画前、中期的制作过程进行了详尽介绍外，还披露了大量首次在国内公开的材料，如前期的动画策划书、播映推广方案、播出计划、合作招商广告方案、营销中心工作计划、贴片方案等的思路与方法，并配有较为成熟的相应文件，供想要进入该领域的专业人员和投资者参考。同时，对于预算、场地以及人员配置做了详细讲解，以利于想要创建动画团队的人士进行准备。

本书可作为动漫、游戏等专业人员、投资者的行业指南，也可作为高等院校动画、数字媒体、游戏等专业师生的参考用书。

图书在版编目（CIP）数据

商业动画全攻略：策划·制作管理·推广/王威著.
—北京：化学工业出版社，2018.12（2022.10重印）
ISBN 978-7-122-33112-0

Ⅰ.①商… Ⅱ.①王… Ⅲ.①动画片-研究
Ⅳ.①J954

中国版本图书馆CIP数据核字（2018）第230399号

责任编辑：张　阳　　　　　　　　　　装帧设计：王　威　王晓宇
责任校对：宋　夏

出版发行：化学工业出版社（北京市东城区青年湖南街13号　邮政编码100011）
印　　装：北京捷迅佳彩印刷有限公司
710mm×1000mm　1/16　印张15½　字数277千字　2022年10月北京第1版第4次印刷

购书咨询：010-64518888　　　　　　　售后服务：010-64518899
网　　址：http://www.cip.com.cn
凡购买本书，如有缺损质量问题，本社销售中心负责调换。

定　　价：79.00元　　　　　　　　　　　　　　　　版权所有　违者必究

写在前面的话

在阅读这本书之前，首先要明确一个概念——商业动画。

什么是商业动画？商业动画简单来说，就是以营利为目的的动画。甚至可以这么说，商业动画是具有艺术属性的特殊商品。

商业动画也分为短片和长片，短片指几十秒到几分钟的动画广告或宣传片，长片指上百分钟的动画电影或长篇系列动画，而我们这本书的主要内容，都是围绕着长篇系列动画来展开的。

0.1 你最关心的问题——动画怎么赚钱？

笔者接触的所有动画圈以外的人，听说笔者是从事动画行业的以后，一定会问笔者至少两个问题：

1）动画能赚钱吗？

答案是肯定的，国内外有那么多动画公司，如果不赚钱的话，早就倒闭了。

但是从整体上看，所有的行业都会有营利和亏损，动画也一样。如果动画片质量高，受众群定位准确，推广有力，再加上能够很好地控制成本，以及有一些好运气，赚钱是一定的。

2）动画怎么赚钱？

动画赚钱的方式有很多，大概可以分为三个阶段，分别是前期的招商引资、播映收入以及后期开发收入。

前期的招商引资形式很多，但大致分为全额投资、赞助或合作开发三种。

① 在一部动画片制作前，如果能找到全额的投资方，或者是委托制作，就能在前期拿到一笔不低于整部动画片制作成本的费用，例如网络系列动画片《中国唱诗班》，就是由上海市嘉定区委宣传部投资出品的；网络系列动画片《十万个冷笑话》，是由有妖气原创漫画梦工厂投资，并委托卢恒宇和李姝洁工作室（现更名为成都艾尔平方文化传播有限公司）创作完成的。

② 如果不能拿到全额投资的话，也可以通过让企业冠名、植入式广告等形式，来收取一些赞助费用，例如动画系列片《美食大冒险》就在片中植入了金龙鱼2014年米面油新品以及携程旅游的天海游轮的广告，动画电影《熊出没之雪

岭熊风》也植入了英菲尼迪的新款SUV汽车的广告。

③ 另外，还可以通过合作开发项目的形式引入资金或资源，例如播映平台、发行公司或者企业对该动画项目以投资的形式参股，待动画片盈利后以一定的比例分成。

播映收入一般是动画片的主要收入，分为电视台播映、网络新媒体播映以及政府播映奖励三大项。

① 电视台播映：一般是没收入的，有时县市级电视台会给30或15秒的贴片广告，动画片制片方可以拿去卖钱，卖不掉的话就只能自己用。除非是特别火的动画片，例如《熊出没》在第一部播映时由于收视率太好，第二部在制作阶段中就被中央电视台以高价预定了。其实正常情况下电视台是有购片费的，但是由于政府有播映奖励政策，所以动画片制片方宁愿自己贴钱也要在电视台播出。

② 网络新媒体播映：一般要和动画片在该网络平台上的播放量挂钩，播放量越高，收入也就越高。对于一些尺度比较大，或者只针对网络新媒体平台播映的动画片来说，这就是其制片方最主要的收入。例如《狐妖小红娘》《刺客伍六七》《全职高手》《镇魂街》《那年那兔那些事儿》《纳米核心》《从前有座灵剑山》等，都是只在网络上播映，并没有登录电视台等媒体。

③ 政府播映奖励：国家在2004、2006和2008年，相继出台了《关于发展我国影视动画产业的若干意见》《国务院办公厅转发财政部等部门关于推动我国动漫产业发展若干意见的通知》和《文化部关于扶持我国动漫产业发展的若干意见》等文件，要求大力发展我国动漫产业。各地市也出台了相关的配套奖励政策，例如在中央电视台播映，就可以拿着央视的播出证明，到动画片制作方注册地的相关政府部门申请这笔资金，在一些对动漫支持力度比较大的省份，这笔资金还可以分为省级、市级以及区级等不同级别奖励给制片方。理论上，一部在电视台播映过的动画片能够重复得到多次奖励。这是传统动画片企业最重要的收入来源。

后期开发收入指播映完成以后，依靠动画片和其中的角色形象进行后期开发所取得的收入，主要包括动画形象授权、图书及DVD等周边产品开发等。

① 动画形象合作与授权：将动画片中的角色形象进行二次设计，授权给其他商家使用，商家可以把该角色形象印刷在自己产品或包装上进行销售盈利。动画片制片方可以一次性收取授权的权利金，也可以约定销售分成。例如小学生们

喜欢的印有喜羊羊形象的书包和文具，这些都是《喜羊羊与灰太狼》的制片方授权给文具厂商所设计制作的。

② 周边产品开发：由动画片制片方自己联系相关出版社或厂商，发行该动画片的DVD、图书以及其他商品。例如市面上常见的日本动漫手办（套装模件），正版售价达到数百上千元人民币。

综上所述，无论哪一项做到极致，都足以让整部动画片盈利。

下面是笔者列出来的不同资金引入方式的难度和收益对比表，可能不是特别准确，仅供参考。

阶段	方式	难度	收益
前期的招商引资	全额投资	★★★★★	★★★★★
	赞助	★★★★☆	★★☆☆☆
	合作开发	★★☆☆☆	★★☆☆☆
播映收入	电视台播映	★★★★★	★★☆☆☆
	网络新媒体播映	★★☆☆☆	★★★★☆
	政府播映奖励	★★★★☆	★★★★★
后期开发收入	动画形象合作与授权	★★★★☆	★★★☆☆
	周边产品开发	★★★★★	★☆☆☆☆

可能还会有人提出疑问，一部大型动画片需要投入大量的人力物力，如果只是一支新成立的小团队或是个人该怎么办呢？

答案也很简单，因为市面上也会有很多小型商业动画可以做，例如产品动画广告、动漫短视频甚至动漫表情包，这些都可以盈利。

产品动画广告就像影视广告一样，只不过是使用动画的形式来制作的。目前市面上影视广告的需求量还是很大的，一部动画广告时长多为几十秒到几分钟，个人或是小团队完全可以制作。

动漫短视频也有很多受众，例如在抖音这个手机App平台上，只能上传15～60秒的短视频，观众可以在较短的"碎片时间"中观看，而该平台上有很多专门发布小动画的账号备受关注，其粉丝多到数百甚至上千万（图0-1）。对于这样的小动画，一般网络平台会按照播放量和点赞数，与动画片制片方按一定比例分成。

图 0-1 抖音上的动漫号

最简单的就是制作一些动漫表情包，以微信表情为例，只需要制作 16 或 24 个动漫表情，就可以上传到微信表情开放平台，并开通表情赞赏功能，这样微信用户就可以付费打赏，赞赏金额将全额发放给动漫表情制作方。以微信表情"长草颜团子日常"为例，目前已收到将近 15 万人的赞赏，仅以平均赞赏金额为 2 元来计算，收入就达到 30 万之多，这还仅仅是微信一个平台的数据（图 0-2）。

图 0-2 微信表情"长草颜团子日常"

0.2 这本书该怎样去阅读？

就笔者之前阅读到的国内出版的很多讲商业动画、动画项目的图书，包括从策划到制作管理再到发行，其实并没有完全讲到重点。归根结底，这些书很多都是由高校动画专业教师编写的，缺乏一定的实践经验；或者是由动画编剧们写的，他们对动画制作的技术、团队管理以及商业运作并不擅长；而真正懂这些的动画导演、制片人们，很难坐下来花很长时间写一本书。所以笔者想，还是自己来写一本吧。

这是一本完全从商业动画实战出发的书，因为笔者就是一个动画导演，带领团队创作过两部大型商业动画系列片，分别是52集的《哈普一家》和208集的《快乐小郑星》，都曾在包括中央电视台在内的数百家电视台播出过，所以笔者本身就有较强的实践经验。另外，笔者还是高校的动画专业教师，编写过多本动画方面的教材和专著，其中一本被评为教育部"十二五"规划教材，有教学经验，知道知识点该怎么讲，一本书该怎么写。

另外，为了避免一家之言，在这本书的撰写过程中，笔者还采访了大量的动画业内人士，拿到了很多国内商业动画运作的具体案例。例如创作过系列动画片《十万个冷笑话》的卢恒宇和李姝洁工作室（现更名为成都艾尔平方文化传播有限公司）的两位导演——卢恒宇和李姝洁；创作过电影《大护法》的天津好传动画的制片人——尚游；北京卡酷少儿频道购片主编——李润云，还有多位在动画一线工作过的导演、编剧、策划、配音、发行和制作人员，以及一些不愿意透露姓名的动画业内大佬。

如果你是投资人，或者是有一定经济实力、对动画感兴趣的企业或个人，希望涉足动画行业，建议将这本书完整地看一遍，这样会对商业动画的创作过程、动画创作团队的组成和运作、商业动画的盈利渠道有完整的了解，对是否进入动画领域，或是如何运用自己的资源操作动画项目有清晰的判断。

如果你是一个动画创作团队的负责人，已经参与过一些动画项目的创作，可以从本书的后半部分开始阅读，这样可以对团队的管理是否规范、动画项目的运作是否到位有一个明确的判断。

如果你还是一个在校生，或者是一个动画创作团队中的员工，那么你也可以把这本书完整地看一遍，虽然有很多内容你暂时用不到，但是当你完全了解了一

部商业动画片的运作过程以后,你再回头去看你的同学、同事,就可以用整体宏观的理念去理解你现在的学习或工作,形成"降维打击"的效果。

如果你只是一个动画爱好者,也可以随便看看,起码它会让你知道自己平时看的那些动画片,在幕后是怎么运作完成并播出的。

虽然在前几年麦可思发布的《中国大学生就业报告》中,动画专业连续被亮了红牌,使得很多人对动画行业的前景产生了质疑。但近几年来,随着动画电影《大圣归来》和网络动画《十万个冷笑话》的热播,动画行业再一次受到热捧。

任何一个行业,都会有高潮和低谷,也都会有做得好和做得不好的团队,所以,抛开"动画行业好不好"和"动画能不能赚钱"这些想法,如果你真的对动画感兴趣的话,就请读一读这本书吧。

目录 CONTENTS

001 — 第1章 什么是商业动画

- 002 — 1.1 关于"动画"
- 008 — 1.2 国内动画行业的发展
- 014 — 1.3 主流动画类型
- 015 — 1.3.1 实验动画
- 017 — 1.3.2 商业动画
- 019 — 1.4 商业动画类型
- 020 — 1.4.1 创作型商业动画
- 021 — 1.4.2 改编型商业动画
- 022 — 1.4.3 宣传型商业动画
- 024 — 1.5 商业动画创作流程概述

026 — 第2章 理性的回归：动画项目前期定位

- 027 — 2.1 市场定位
- 027 — 2.1.1 早期定位——混乱的摸索期
- 029 — 2.1.2 20世纪60、70年代定位——儿童节目
- 031 — 2.1.3 20世纪80年代定位——寓教于乐的娱乐节目
- 032 — 2.1.4 20世纪90年代定位——适合各年龄段的娱乐节目
- 034 — 2.2 受众群定位
- 034 — 2.2.1 中国的国情
- 036 — 2.2.2 各年龄段受众的特点
- 038 — 2.3 动画创作团队自身定位

041 —— 第3章　灵感的爆炸：
动画项目前期策划

- 042 —— 3.1　创作之道
- 043 —— 3.1.1　故事框架的创作
- 044 —— 3.1.2　角色的创作
- 045 —— 3.1.3　情节的创作
- 049 —— 3.2　故事梗概的编写
- 054 —— 3.3　前期策划书的提交

059 —— 第4章　个性之美：
角色设定前期策划

- 061 —— 4.1　主角的设定类型
- 062 —— 4.1.1　传统的符号化角色设定
- 064 —— 4.1.2　现代的人性化角色设定
- 065 —— 4.1.3　反传统的颠覆性角色设定
- 068 —— 4.2　主角的设定方法
- 072 —— 4.3　其他角色的设定
- 072 —— 4.3.1　动画片中的角色结构
- 074 —— 4.3.2　角色关系图
- 076 —— 4.4　角色小传

080 —— 第5章　上帝视角：剧本的创作

- 082 —— 5.1　分集大纲的编写
- 082 —— 5.1.1　为什么要做分集大纲
- 083 —— 5.1.2　分集大纲案例——52集电视动画系列片《哈普一家》的分集大纲
- 085 —— 5.2　如何开始写剧本——了解三幕结构
- 088 —— 5.3　开始写剧本
- 088 —— 5.3.1　剧本的格式
- 090 —— 5.3.2　角色弧线（The Character Arc）
- 091 —— 5.3.3　最重要的第1集

094 —— 第6章　造物主：美术前期设定

- 096 —— 6.1　角色美术前期设计
- 096 —— 6.1.1　什么样的动画角色最经济实惠
- 098 —— 6.1.2　多多益善的草稿方案
- 101 —— 6.2　角色设计市场调研
- 103 —— 6.3　完整的角色设计
- 105 —— 6.4　场景美术前期设计
- 105 —— 6.4.1　场景的定位和规划
- 108 —— 6.4.2　场景的美术设计

111 ── 第7章　目标一致：团队的组建与管理

- 112 ── 7.1　搞定金主爸爸——投资方
- 114 ── 7.2　搭建团队基石——核心团队
- 117 ── 7.3　制作团队的结构
- 117 ── 7.3.1　前期创作团队
- 123 ── 7.3.2　中期制作团队
- 128 ── 7.3.3　后期制作团队
- 129 ── 7.4　其他团队和外部团队
- 130 ── 7.5　团队的价值观和团队文化
- 131 ── 7.5.1　价值观的描述
- 133 ── 7.5.2　员工至上——团队文化的描述

137 ── 第8章　循规蹈矩：项目制作规范

- 138 ── 8.1　制作流程规范的制定
- 141 ── 8.2　制作软件和工具的规范
- 145 ── 8.3　动画制作技术规范的制定
- 145 ── 8.3.1　前期部分的制作技术规范
- 146 ── 8.3.2　二维动画的制作技术规范
- 148 ── 8.3.3　三维动画的制作技术规范
- 153 ── 8.3.4　后期合成和剪辑部分的制作技术规范
- 156 ── 8.4　制作文件管理的规范

158 —— 第9章 与时间赛跑：项目进度管理

159 —— 9.1　项目制作规律
160 —— 9.2　项目进度表的制定
161 —— 9.2.1　制片人的作用
163 —— 9.2.2　项目整体进度计划表
165 —— 9.2.3　项目整体进度的保障规划
166 —— 9.2.4　各个时间段的进度计划制定
169 —— 9.3　制作质量监督
172 —— 9.4　制作收尾阶段

177 —— 第10章 无为而治：制作人员管理

178 —— 10.1　游戏规则——基本规章制度的制定
178 —— 10.1.1　基本规章制度制定的意义
179 —— 10.1.2　基本规章制度样本
183 —— 10.2　人来人走——招聘与解聘制度
183 —— 10.2.1　招聘——怎样才能招来合适的人
185 —— 10.2.2　测试——检验应聘者的成色
187 —— 10.2.3　解聘——好聚好散
190 —— 10.3　谈谈钱的事儿——薪酬制度
190 —— 10.3.1　基本薪酬制度
194 —— 10.3.2　多劳多得——绩效制度
196 —— 10.4　升职加薪——晋升制度

**199 ── 第11章 细心与耐心：
　　　　　　　动画播出流程管理**

　200 ── 11.1　广电部门的送审流程规范
　200 ── 11.1.1　送审材料的整理
　206 ── 11.1.2　送审流程和注意事项
　209 ── 11.2　播出平台的播映流程
　209 ── 11.2.1　电视台的播映流程
　212 ── 11.2.2　网络媒体的播映流程
　215 ── 11.3　动画片著作权代理发行

**218 ── 第12章 品牌的价值：
　　　　　　　后期市场开发**

　219 ── 12.1　动画角色形象VI手册
　219 ── 12.1.1　角色形象二次设计
　221 ── 12.1.2　品牌形象基础部分与造型设计
　224 ── 12.1.3　品牌形象应用部分
　225 ── 12.2　动漫形象品牌合作与授权
　228 ── 12.3　其他的市场开发项目
　228 ── 12.3.1　动画片DVD的开发
　229 ── 12.3.2　动画片周边图书的开发
　230 ── 12.4　他山之石——迪士尼的动画产业链

第1章
什么是商业动画

1.1 关于"动画"

1.2 国内动画行业的发展

1.3 主流动画类型

1.4 商业动画类型

1.5 商业动画创作流程概述

先来给"动画"下个定义吧。

手冢真在回忆父亲日本动漫大师手冢治虫时曾经说过:"动画（animation）这个词的语源是animism，父亲在很多场合都提起过。泛灵论（animism）是发源于十七世纪的哲学思想，认为自然界的一切事物和现象都具有意识和灵性。不光是活着的生物，大到山峰，小到道具，每一个物体都有生命，都存在神灵的意识。就如萨满教一样，日本也有独特的'八百万神灵'的信仰，两者说的都是同一件事。动画也是如此。给原本没有生命的物体赋予生命，让它们说话、唱歌，让静止的画面自然地动起来，这就是动画。这是一项和生命有着直接联系的艺术。"❶

1.1 关于"动画"

很多行业在追根溯源的时候，都希望自己的开端越早越好，这样能显得这个行业历史悠久，文化丰富，动画也不例外。如果真的要强行追溯的话，动画这个行业要从几万年前开始说起。

在旧石器时代，人们只能使用最原始的工具，在洞窟石壁和露天岩壁上绘画。那些记录了原始人狩猎的岩画不但被认为是动画的开端，也是人类最原始的符号之一（图1-1）。

进入新石器时代后，人类开始使用更加坚硬的工具，对石头进行雕塑，雕塑、陶艺甚至建筑艺术开始出现。

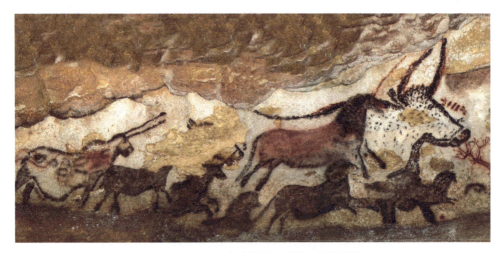

图1-1　一万五千年前的法国拉斯科山洞岩画

❶ [日]手冢真. 我的父亲手冢治虫. 沈舒悦译. 北京：新星出版社，2014: 98.

随着加工工艺尤其是化学技术的进步,绘画颜料开始出现,水粉、水彩、油画等艺术形式也逐渐出现。

进入19世纪后,仪器、机械、光学领域开始了全新的发展,摄影技术诞生。

1824年,皮特·马克·罗杰特(Peter Mark Roget)发现了重要的"视觉暂留"原理(Persistence of Vision),这是电影和动画最原始的理论依据。

眼睛在看过一个图像的时候,该图像不会马上在大脑中消失,而是会短暂地停留一下,这种残留的视觉被称为"后像",视觉的这一现象则被称为"视觉暂留"。

图像在大脑中"暂留"的时间大概为二十四分之一秒,也就是说,如果做动画的话,每秒钟需要制作二十四张图,才能让观看者感觉动作很流畅。

1851年,火胶棉(Collodion)底版的制成,为影视艺术奠定了技术上的基础。

1895年12月28日,在法国巴黎卡普辛路14号的大咖啡馆地下室,卢米埃尔兄弟❶首次公开放映《火车进站》等影片,标志着电影艺术的诞生(图1-2)。

在紧接着的1906年,英国人詹姆斯·斯图亚特·布莱克顿(James Stuart Blackton)创办的"维太格拉夫公司",对公众发行了《滑稽脸的幽默相》(Humorous Phases of Funny Faces)一片,该片也被公认是世上第一部动画影片(图1-3)。

动画艺术随即宣告诞生。

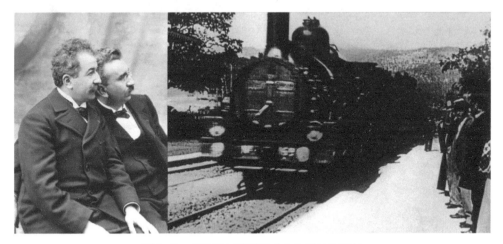

图1-2 卢米埃尔兄弟和《火车进站》影片

❶ 卢米埃尔兄弟,法国人,哥哥是奥古斯塔·卢米埃尔(Auguste Lumière,1862年10月19日~1954年4月10日),弟弟是路易斯·卢米埃尔(Louis Lumière,1864年10月5日~1948年6月6日),电影和电影放映机的发明人。

图1-3 动画片《滑稽脸的幽默相》剧照

1928年,迪士尼完成动画片《蒸汽船威利号(Steamboat Willie)》。这部动画片于1928年11月18日在纽约首映,也是第一次向观众介绍米老鼠这一著名动画形象,同时,它也是世界上第一部有声动画片。

由此,动画片进入了有声时代。

1932年,美国的"华特迪士尼制作公司"制作完成了首部全彩色动画片《花与树》(Flowers and Trees),并于同年7月在洛杉矶的格劳曼中国大剧院首映,该片的上映标志着动画进入了全彩色的时代(图1-4)。

图1-4 动画片《花与树》海报和剧照

1937年,美国的华特迪士尼制作公司制作的《白雪公主和七个小矮人》(Snow White and the Seven Dwarfs)正式上映,片长达到83分钟。

这部最经典的迪士尼电影集众多荣耀于一身,它是世界上第一部有剧情的长篇动画电影,同时也是世界上第一次发行电影原声音乐唱片、第一部使用多层次摄影机拍摄的动画电影,还是世界上第一部举行隆重首映式的动画电影,并获

图1-5　动画片《白雪公主和七个小矮人》剧照

得奥斯卡特别成就奖。可以说,从此动画电影不仅仅是儿童娱乐的一种形式,也开始成为主流的电影形态(图1-5)。

第二次世界大战期间,美国军方为了解决计算大量军用数据的难题,成立了由宾夕法尼亚大学莫奇利和埃克特领导的研究小组,开始研制世界上第一台电子计算机。经过三年紧张的工作,第一台电子计算机于1946年2月14日问世。

在当时,相信没人知道这一事件会给动画行业带来怎样的变化。

1995年,《玩具总动员》(Toy Story)上映,该片由迪士尼与PIXAR公司合作,第一次全部使用电脑制作,花了上亿的成本,历时四年才完成,在主题、技术、处理等多方面均具有革命性意义。该片在票房上也取得巨大成功。作为历史上首部全电脑制作的三维动画电影,它标志着电脑动画、三维动画技术的成熟(图1-6)。

图1-6　动画电影《玩具总动员》海报和剧照

2009年底，由著名导演詹姆斯·卡梅隆（James Cameron）执导，二十世纪福克斯出品，耗资超过5亿美元的科幻电影《阿凡达》（Avatar）上映。该片为三维动画技术带来历史性的突破，大量的动作捕捉技术和合成技术的运用，使实拍镜头与三维动画完美结合，并使三维动画技术完美地创造出另外一个真实可信的世界（图1-7）。

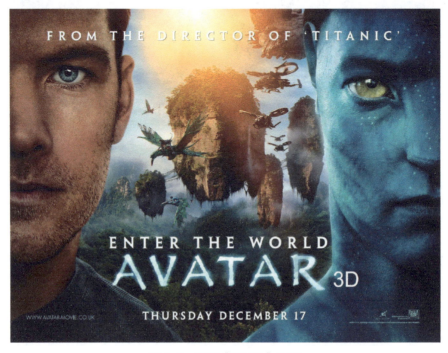

图1-7　电影《阿凡达》海报

时至今日，动画按照制作技术的不同，可以分为以下几种动画制作形式。

1）定格动画（Stop-Motion Animation）

也称摆拍动画。它通过逐格地拍摄对象，然后使之连续放映，从而产生仿佛活了一般的人物或任何奇异角色。通常所指的定格动画一般是由黏土偶、木偶或混合材料制作的角色来演出的。这种动画形式的历史和传统意义上的手绘动画历史一样长，甚至可能更古老。近期代表作品有英国Aardman公司推出的系列动画《超级无敌掌门狗》《小鸡快跑》《小羊肖恩》等（图1-8）。

2）传统手绘动画

这是最原始的一种动画制作形式，即一张张地进行绘制。通常来讲，动画在播放的时候要达到每秒24帧，即动画师要绘制24张连续图像才能播出1秒钟。

具体来讲，是将场景和角色分别画在不同的透明玻璃纸，即赛璐珞上，再将它们重叠放置在一起进行拍摄，一般有"一拍一"和"一拍二"等拍摄手法，即

拍一张为一帧，或拍一张为两帧。

由于其制作工艺较为原始，而且工作量极其庞大，需要的耗材也极多，一部动画片动辄就要在纸上绘制成千上万张图，需要的动画师也很多，所以成本较大，工作周期也较长。

目前只有日本的一些动画制作公司还采用这种方式来制作动画（图1-9），例如比较传统的日本吉卜力工作室（Ghibli），但是也需要用到一些电脑技术进行合成。

3）电脑动画

计算机图形图像是一项新兴的技术种类，全称为"Computer Graphics"，简称CG。它的普及是近些年才开始的。

图1-8 《小羊肖恩》拍摄场景

图1-9 日本吉卜力工作室导演宫崎骏在用传统手绘方式制作动画电影《起风了》

电脑动画可以被看作是计算机图形图像的一个分支，它发展到现在，基本上可以分为"电脑二维动画"和"电脑三维动画"这两种基本形式。

"电脑二维动画"实际上是对传统手绘动画的一个改进，使用电脑软件，来完成传统动画的所有工艺流程。近期的代表作品有天津好传动画出品的《大护法》动画电影（图1-10）。

图1-10 天津好传动画制作的动画电影《大护法》海报

"电脑三维动画"又称3D动画,是近年来随着计算机软硬件技术的发展而产生的新兴门类。

三维动画和二维动画只有一字之差,它们的区别究竟在哪里?

说得浅显一点,平面的就是二维,立体的就是三维,二维只能进行上下、左右两个维度的运动,即X、Y轴向上的运动。而三维在这个基础上,还可以进行前后维度的运动,即Z轴向上的运动。网上很流行的"二次元"和"三次元"的说法,其实就来源于二维和三维。

二次元,来源于日语的"二次元(にじげん)",意思是"二维",在日本的动画爱好者中指漫画、动画、游戏等作品中的角色。相对地,"三次元(さんじげん)"被用来指代现实中的人物。

三维使动画的空间感更为真实可信,同时也使动画制作人员从动辄成千上万张画中解脱出来。它的出现颠覆性地改变了动画的制作流程,也使得越来越多的人走入了动画制作这个行业。近期的代表作品有迪士尼公司出品的《疯狂动物城》(图1-11)。

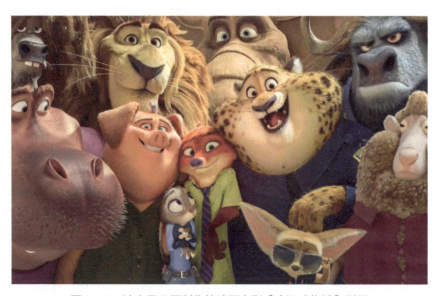

图1-11　迪士尼公司制作的动画电影《疯狂动物城》剧照

1.2　国内动画行业的发展

目前为止,国内的动画行业经历过四大发展阶段。

第一阶段,传统动画的发展(1957～2000年左右)。

这一阶段以1957年成立的上海美术电影制片厂为主导。其采用上文中提及

过的传统手绘动画的制作方式,在建厂的几十年当中,创作了《大闹天宫》《牧笛》《三个和尚》《宝莲灯》《大耳朵图图》等数百部优秀动画作品,享誉海内外,获得了包括丹麦欧登塞童话电影节"金质奖"、柏林国际电影节"银熊奖"、中宣部"五个一工程奖"及中国电影"金鸡奖""华表奖""童牛奖"等在内的200多个奖项(图1-12)。

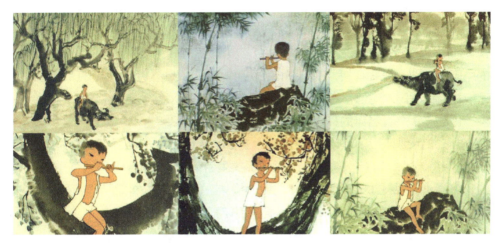

图1-12 《牧笛》剧照

在这股潮流中,中国动画片的创作数量和艺术质量都达到了前所未有的高度,并且因具有鲜明的民族特色而频频在国际上受到关注。《电影艺术词典》在对"美术片"的注释中提到:中国美术电影,因在国际影坛上独树一帜,被称为"中国学派"。

而传统动画阶段没落的原因是多方面的,其中最重要的原因有两个:

① 由计划经济体制向市场经济体制的改革,使国营的上海美术电影制片厂失去了国家在经济上的扶植。国家拨款的减少就意味着美影厂需要自行解决资金问题,在这样的背景下,美影厂开始接国外动画片的制作外包工作,这直接导致了大量动画人才的流失。

② 国内动画大环境的改变。2003年,动漫产业被国家广电总局列为重点扶持的文化产业,并对动画制作单位进行资金上的扶持。这直接导致了当时动画片的主要播出平台——电视台——基本上取消了动画片的购片费用。动画制作企业的资金回收主要靠国家的扶持资金。而国家扶持资金的多少,取决于制作形式和播出时长。

制作形式,即该动画是二维动画还是三维动画。三维动画的扶持资金比二维动画多一倍左右,这使得以传统手绘动画为主要制作手段的美影厂在扶持资金上的收入锐减。

播出时长，即该动画片的总长度。由于按分钟数给扶持资金。于是，几十集甚至数百集的动画片拿到的扶持资金，要远远多于只制作一集且一集不到十分钟的美影厂动画片。

第二阶段，全民创作Flash动画（1997～2011年左右）。

1997年，Flash首次传入中国大陆。在当时，整个中国的动画产业几乎一片空白，除了几家美影厂外，几乎没有一家动画公司。再加上当时个人电脑刚刚开始普及，尚无一款能在家用计算机上运行的动画制作软件。基于这样的历史背景，Flash由于上手容易、技术门槛较低、对计算机硬件要求低等优势，使大批的中国动画业余爱好者加入到Flash动画制作中来。从这一点上看，FLash基本上可以被看作中国人普遍使用的第一款动画软件。

再回过头来看当年的Flash动画作品，用"惨不忍睹"一词来形容毫不过分。由于当时的动画制作知识极端匮乏，大多数国人心目中的动画仅仅是"画面能动"。那个年代最为流行的Flash动画作品类型就是MTV。伴随着背景音乐，歌手的一张张照片缓缓地出现在画面中，时而旋转、时而移动、时而忽隐忽现。这种类型的Flash动画在当时盛极一时，很多制作者们乐此不疲，再加上当时娱乐手段极其单一的历史背景，使其观众众多，叫好声一片。

2000年，"闪客"一词开始在网络上频繁出现，成了Flash制作者们的统一称谓，并一直延续至今。以该名称成立的闪客帝国、闪吧等网站，也成了"闪客"们上传作品、交流沟通的重要平台。

在这股大潮下，也诞生了很多在当时名噪一时的作品。如老蒋制作的MTV作品《新长征路上的摇滚》（图1-13）、小小的一套名为"小小系列"的作品、卜桦的动画作品《猫》、现任中国传媒大学动画学院教师李智勇的《功夫兔系列》等。

Flash动画阶段的没落也是有两个主要的方面。

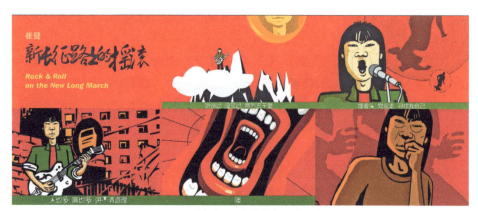

图1-13 《新长征路上的摇滚》剧照

① 2003年之后，由于3ds Max、Maya等三维动画软件的兴起，国内的动画人开始投向这些门槛更高、收入更高的三维动画的怀抱，Flash动画也因此受到较大冲击，年轻的动画学生们以学习三维动画为目标，Flash动画创作出现了青黄不接的情况。这之后的几年，优秀的个人独立Flash动画依然层出不穷，但能被称作里程碑的却寥寥无几。

② 2008年左右，由于受到优酷、土豆等视频分享网站的冲击，大多数网民转而投奔内容更加丰富多彩的视频类网站，Flash动画的关注度开始下降，包括网易、新浪等各大门户网站的Flash频道陆续被撤下，曾经的Flash已辉煌不再。2011年1月底，曾经的Flash动画门户网站"闪客帝国"关闭，也标志着这一阶段落下帷幕。

第三阶段，国家扶持（2003～2017年左右）。

2003年，动漫产业被国家广电总局列为重点扶持的文化产业。2004年4月20日，国家广电总局向全国印发《关于发展我国影视动画产业的若干意见》。在随后的几年中，国家连续下发多个政策文件，这其中包括《国务院办公厅转发财政部等部门关于推动我国动漫产业发展若干意见的通知》（国办发〔2006〕32号）和《文化部关于扶持我国动漫产业发展的若干意见》（文市发〔2008〕33号）文件，要求大力发展我国动漫产业。于是，各省、市、区（县）都纷纷制定相关政策，对动漫产业进行资金、税收等方面的扶持。

举例来说，一家动画公司，如果想要享受到这样的政策，就需要先制作一部动画片且在电视台播映，然后就可以去申请相关的资金。

扶持资金分为国家级、省级、市级、区级四个级别。也就是说，理论上，一部在中央电视台播映过的动画片能够重复得到四次奖励。在这四个级别中，国家级的扶持资金只有极少公司能够拿到，因此这一项不作为重点来介绍。

以扶持力度较大的河南省为例，假设一家动画公司设在河南省郑州市高新技术开发区，这家公司制作的一部52集、每集15分钟的动画片在中央电视台播映了，按照政策，能够拿到多少扶持资金呢？

1）河南省级（不详）

2011年5月16日发布的《河南省人民政府办公厅关于促进动漫产业发展的意见》（豫政办〔2011〕47号）第三项第五条指出：2012～2016年，省财政每年从省级宣传文化发展专项资金中安排1000万元，设立扶持动漫产业发展专项资金，以奖励、资助、贷款贴息、资本金（股本金）投入等方式，加大对动漫产业发展的扶持力度。

2）郑州市级（最高600万元人民币）

2008年12月8日发布的《郑州市人民政府关于扶持动漫产业发展的若干

意见》（郑政文〔2008〕199号）中指出：凡在本市申报、经国家广电总局批准的原创动画片，在地方电视台（地市级以上）首播的，按照二维动画片每分钟1000元、三维动画片每分钟2000元标准奖励企业，最高不超过300万元；在中央台播出的，按照每分钟二维2000元、三维4000元标准，最高不超过500万标准；此外对在境外主流媒体播出的，按照每分钟二维3000元、三维6000元标准，给予原创企业另行奖励，最高不超过600万元。

3）高新技术开发区级（最高80万元人民币）

2012年12月17日发布的《郑州高新技术产业开发区管委会关于加快动漫创意产业发展的意见（暂行）》（郑开管文〔2012〕120号）第4条指出：在地方台播出的动画片每分钟奖励500元，每部最高不超过30万元；在央视播出的动画片每分钟奖励1000元，每部最高不超过80万元。在多个台播出的，按照从高但不重复原则，给予企业奖励。

由此得知，一部在中央电视台播出过的三维动画片，理论上最高可拿到的扶持资金应该在700万元以上，如果再加上相关的税收优惠政策、办公用房补贴和其他奖励，所获得的收益会大大超出一部动画片的制作成本。

于是，大批动画公司开始成立，中国的原创动画片的产量也迅速攀升。国家政策刚出台时的产量是每年不足5万分钟，短短几年间就翻了5倍（图1-14）。

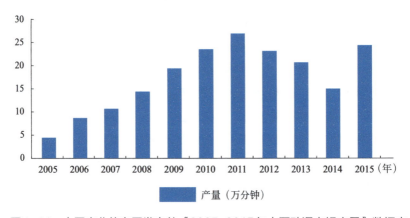

图1-14　中国产业信息网发布的《2005-2015年中国动漫电视产量》数据表

虽然这些政策在一定程度上为中国动画行业的发展做出了贡献，但问题也随之而来。

① 电视台不再给制作单位购片费：由于电视台都知道各地政府有相关的扶持政策，因此电视台由采购和播映机构，变成了纯粹的播映机构，而有的动画制作单位也投其所好，甚至倒贴钱让电视台播映，然后拿着播映证明去申请扶持资金。动画片由一种"商品"，变成了一种畸形的"政策用品"。

② 动画制作单位重量不重质：由于扶持政策是按分钟数给资金，所以动画片质量的好坏已无关紧要，只要分钟数多，只要电视台能播出，就可以按照政策拿到扶持资金，这就造成动画片产量提高，但被观众认可的却寥寥无几的局面。

③ 大量的腐败和灰色交易产生：由于涉及大量资金，因此不少环节都存在各种权钱交易。例如动画片制作完毕后，甚至不用电视台播出，只要花5～10万元左右的费用，电视台就能出具一份播映证明；再例如政府负责动画片扶持资金的部门，私下和动画制作单位有金钱上的往来，甚至以他人名义组建动画公司，来骗取扶持资金等。

截至目前，扶持政策依然还存在，但扶持力度较之以前已下降很多，预计未来几年内，相关政策有可能会取消。

第四阶段，网络动画（2012年至今）。

在2000年左右，一家名为"showgood"的公司在香港悄然成立。随后，一部名为《大话三国》的Flash系列动画片开始在网络中出现（图1-15）。这是一部令人耳目一新的动画，依然是耳熟能详的三国人物，但他们却骑着摩托车，在摩天大楼中穿梭。制片方以一种完全无厘头的方式将传统经典进行了颠覆式的诠释。其中以陈小春唱的《神啊救救我吧》为背景音乐、调侃了吕布和貂蝉的爱情故事的那集，被观众奉为经典。据网易提供的数据显示，《大话三国》单一作品月浏览量超过1.6亿。但是由于在当时，网络付费方式不够便捷以及国家政策的不支持，导致该系列动画缺乏变现方式，于是这部网络动画火爆一阵以后就销声匿迹了。

2012年7月11日，《十万个冷笑话》系列动画第一集《哪吒篇1》（图1-16）正式在网络上线，经过传播，三天内播放总量迅速突破1000万次，在海外的YouTube等视频网站上，同期播放量也突破了60万次。由此，中国的网络动画时代正式拉开序幕。

图1-15 《大话三国》剧照

图1-16 《十万个冷笑话》电影版剧照

据制作《十万个冷笑话》第一集的卢恒宇和李姝洁回忆，当时3分钟的第一集，只收了2万元的制作费，甚至自己还贴了钱进去才完成制作。发布的第二天，卢恒宇拿着自己的iPhone，发现刚玩没多久的微博App提示有99+的未读消息，在想是不是微博后台出错了，还在感叹苹果手机也不靠谱，点开以后才发现转发量极高。随后又接到一个朋友的电话，说自己正在网吧打游戏，旁边坐着的不认识的人都在看这部动画，卢恒宇才知道这部动画片算是彻彻底底火了。

网络动画的兴起是有客观原因的。当时，中国动画片的播出要经过一系列的严格审核流程，这就导致在电视台等传统播出平台上播出的动画片，在主题的选择上相对狭窄，也就给人们造成了"中国动画片是给小朋友们看的"这一印象。而网络动画由于审核制度尚未建立，选题上可以宽松很多，于是一些搞笑、惊悚、玄幻，甚至恶搞题材的动画片都可以在网络上传播。而之前网络动画之所以没有兴起，是因为缺乏变现手段。《十万个冷笑话》播出之后，各大网络平台发现，动画片可以为网站带来大量的流量，提高网站的浏览量，于是纷纷出资采购动画片，变现的问题就这样被解决了。于是，大量的动画制作公司开始转型做网络动画，优秀的制作团队和作品也层出不穷。

业界的动画人曾不无感慨地说，《十万个冷笑话》之前，中国动画只知道在电视台等传统播出平台上播出，而《十万个冷笑话》之后，才知道动画原来可以这样玩。

1.3 主流动画类型

主流动画，主要指的是目前比较流行、具有可持续发展能力的动画形式。从大的概念上可以分为两种，即实验动画和商业动画。

1.3.1 实验动画

实验动画,指在声画形式、视听语言方面大胆探索与实验,而基本忽略影片主题、情节,甚至无主题的抽象动画、先锋动画等。创作者通常用个人独创的方式,利用抽象的概念传达更大的创作空间。

实验动画从某种意义上来讲,就是以导演的意志为主的动画作品。这种作品完全不依附主流观众的审美和喜好,只是单纯地想表达导演自己的风格、形式、审美、思想或观点等。换句话说,实验动画完全不以盈利为目的,而是探索如何将动画表现出多种不同的形式和效果。

实验动画不受商业制作模式的制约和束缚,很多动画艺术家投身于实验动画的创作,以独特的视角和表现形式向观者传达他们的艺术理念。从动画艺术家个人化创作的角度讲,这些短片又被称为"作者动画";一些动画短片因为具有很强的艺术性,又被称为"艺术动画短片";实验动画不但在艺术形式上寻求创新,而且在内涵方面往往表达了创作者在艺术观念和哲学上的思考,具有相当的深度,如果从受众的角度分析,它不是专门为儿童设计的,因此又被称为"成人动画"。❶

可以说,上文介绍的中国动画发展的第一个传统动画阶段,就处于实验动画阶段,出现了水墨动画《小蝌蚪找妈妈》、木偶摆拍动画《阿凡提》等多种表现形式的动画作品。

而在国际上,奥斯卡最佳动画短片奖就是一个为实验动画设置的奖项,参赛的不仅仅有独立的动画导演,很多动画公司也制作了实验动画短片参赛。

以美国知名动画公司皮克斯(PIXAR)为例,在1987年,皮克斯制作的动画短片《Luxo Jr.》(小台灯)获得奥斯卡最佳动画短片提名。这部短片也是皮克斯制作的第一部动画短片(图1-17)。

这部名为《Luxo Jr.》的动画短片,是皮克斯的灵魂人物——动画导演约翰·拉塞特(John A. Lasseter)在练习三维动画建模时,随手找到绘图板上的Luxo牌小台灯,并用尺子测量了台灯的尺寸,再配合某种编程语言,一行一行用代码写出来的。❷

技术实验完成后,皮克斯决定要在1986年8月前,以独立公司的名义在SIGGRAPH大会上推出他们的第一部电影作品,这个小台灯的模型就被拉塞特委以重任,担任了这部电影作品的主角。最开始,拉塞特只是想进行三维动画的

❶ 周天. 实验动画. 北京:中国建筑工业出版社,2014:2.
❷ 大卫·A·普莱斯. 皮克斯总动员. 吴怡娜等译. 北京:中国人民大学出版社,2009:64.

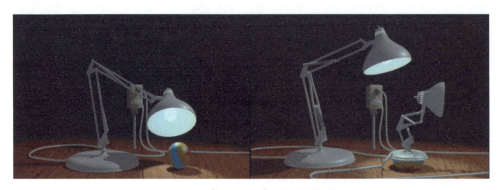

图1-17 《Luxo Jr.》动画短片剧照

技术实验,因为影片时间长度太短,但是一位名叫劳尔·瑟瓦斯的比利时动画师告诉拉塞特:"你可以在10秒钟之内讲述一个故事"。拉塞特被说服,开始为影片设计简单的故事情节,这也是皮克斯公司对故事动画的第一次实验。❶最终,这部动画短片促成了皮克斯与迪士尼的合作,而这个小台灯角色,后来成为皮克斯的象征——跳跳灯,在每一部皮克斯动画的开头呈现出来(图1-18)。

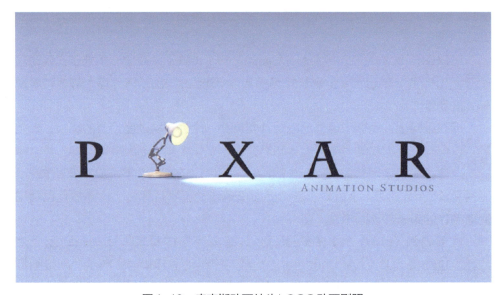

图1-18 皮克斯动画片头LOGO动画剧照

但是,这种动画短片没有商业价值。它们不是人们心甘情愿做的事情。它们出现在商业展览和电影节上面,有时候也出现在电影的片头,但是它们赚不了钱。实际上,动画短片的制作成本相当高。❷

❶ 大卫·A·普莱斯. 皮克斯总动员. 吴怡娜等译. 北京:中国人民大学出版社,2009:84.
❷ 劳伦斯·利维. 孵化皮克斯. 李文远译. 杭州:浙江大学出版社,2017:40.

随后，皮克斯开始尝试制作动画短片《Tiny Toy》(小锡兵)。在这部实验动画中，对人类婴儿的制作进行了尝试，同时也是对皮克斯开发的Renderman软件的一次正式测试（图1-19）。这部动画短片在1988年，获得了奥斯卡最佳动画短片奖，这是皮克斯团队获得的第一个奥斯卡奖项。这部动画也是后来皮克斯制作的动画电影《玩具总动员》的创意来源。

图1-19 《Tiny Toy》动画短片剧照

实验动画短片《Tiny Toy》让皮克斯意识到制作真实人类角色的技术难度太大，短时间内无法解决。拉塞特在采访中说："我们一致同意，做一些较为简单、不会令我们发狂的工作，这样我们就能够确保按时完成，并且它同样可以表现得非常有趣。"

7年以后的1995年，由皮克斯制作的，创意来源于《Tiny Toy》的第一部全电脑制作动画长片《玩具总动员》(Toy Story)在全美上映。凭借全美1920万美元、全球3570万美元的票房收入，《玩具总动员》成为1995年最卖座的电影，它也是首部获奥斯卡最佳原创剧本提名的动画电影。

1.3.2 商业动画

商业动画的目的就是盈利，因此，一切以盈利为目的的动画都可以称之为商业动画。甚至可以这么说，商业动画是具有艺术属性的特殊商品。

商业动画面对的是观众，观众群越大，它的收视率就会越高，商业价值也就随之增加。因此，如何迎合尽可能多数的观众的观看和审美口味，是商业动画必须要考虑的问题。

与实验动画不同的是，商业动画的核心是动画角色，这是因为制片方靠动画片能获得的仅仅是播映费、票房这种"一次性"的收入，而通过动画角色则可以以形象授权的方式持续盈利。例如迪士尼的"米老鼠"、日本的"哆啦A梦"这

样的动画角色。

1928年11月18日，迪士尼完成世界上第一部全部对白动画片《蒸汽船威利号》(Steamboat Willie)，并在纽约殖民大剧院（Colony Theater）上首映，这也是米老鼠（Mickey Mouse）这个著名动画角色第一次出现在观众面前（图1-20）。随后，米老鼠在迪士尼制作的大量动画片中担任主角。在迪士尼发行的《米奇的动画生涯DVD》中，关于米老鼠的故事有117个。观众通过这一系列的故事来了解米老鼠，而米老鼠以随和、快乐的天性成为人们心目中永远乐观的卡通形象，并为人们所钟爱和信任，米老鼠也逐渐成为"快乐"的代言人。

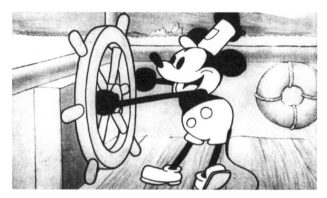

图1-20 《蒸汽船威利号》中的米老鼠形象

迪士尼也通过米老鼠的授权开始盈利。1929年，沃尔特·迪士尼以300美元的授权费，允许家具商在其写字桌上印制米老鼠形象，从此开创了迪士尼动画形象的特许经营模式。经过多年的发展，如今迪士尼动漫形象的特许经营范围已经扩及家具、玩具、手表、服装等诸多领域。

迪士尼的发展模式还属于正常的商业动画盈利模式，而美国另一家公司Hasbro（孩之宝）的商业动画模式则更加极端。

1984年，Hasbro公司制作完成的《变形金刚》(Transformers) 电视动画系列片，在美国多达100家电视台播出，而这次播出却是以商业广告的形式，也就是说Hasbro公司购买了100家电视台的广告时段，投放了《变形金刚》这部动画片，电视台还收取了Hasbro公司大量的广告费。与此同时，大批变形金刚玩具开始投放市场进行销售。

播出了半年后，"电视广告"《变形金刚》的收视率一路飙升，而变形金刚玩具的销售更是火爆。在之后的两三年内，Hasbro公司还推出了拼装模型、服装、彩色贴纸、系列漫画、原声CD等，并转而开始对播放《变形金刚》的电视台收取播映费。2007年，电影《变形金刚》上映，全球总票房突破7亿美元（图1-21）。

图1-21 《变形金刚》中的主角形象

商业动画的盈利，一个是靠动画片本身，包括动画片播映费、漫画销售版税、影碟销售收入、动画电影票房等，另一个则是靠动画角色，包括角色形象授权费和销售衍生品销售收入，衍生品包括服装、玩具、文具、家居用品等产品。

所以，商业动画的核心是动画角色，因为动画毕竟是视觉艺术，在产品销售中，能够直接刺激消费者购买欲的就是有视觉吸引力的动画形象本身，这也是在大量的动画授权产品上，印的都是某部动画片角色形象的原因。

著名的诺贝尔奖获得者赫伯特·西蒙在对当今经济发展趋势进行预测时也指出："随着信息的发展，有价值的不是信息，而是注意力。"这种观点被IT业和管理界形象地描述为"注意力经济"。对于产品来说，如果能吸引到消费者的"注意力"，就离销售成功不远了，而动画角色，尤其是知名的动画角色正是吸引消费者"注意力"的杀手锏。

因此，商业动画的目的是盈利，而核心其实就是动画角色形象。

1.4 商业动画类型

动画是给观众看的，不同动画类型的观众也不一样。

例如上文提到的实验动画，面向的观众是动画艺术家、爱好者，以及有一定年纪和人生阅历的观众，这是因为实验动画的作者首先考虑的是用自己喜欢的方式表达出自己内心的东西。至于观众看完动画后是否会理解、会喜欢的问题，就显得不是那么重要了。所以，实验动画的观众群相对较小。

而商业动画是专门为大众所制作的，如果喜欢的人少，就无法达到盈利的目的。所以商业动画总是希望被更多的人所喜欢、所关注，而且要老少咸宜、万人空巷。

因此，商业动画在策划的初期，就要考虑它的观众是哪一类人群，这类人群

的数量要越多越好。然后就要研究这类人群的喜好是什么，做出来的动画要让这类人群看得懂、爱看、愿意看下去，所以商业动画强调通俗性和娱乐性，在故事结构上一般采用绝大多数观众所感兴趣的叙事手法。绝大多数的商业动画都是叙事性的，是由一个个故事所组成的，也就是传统意义上的"故事片"。

商业动画也有不同类型，从创作初衷的角度看可以划分为三种不同类型，即创作型、改编型和宣传型三种。

1.4.1 创作型商业动画

创作型商业动画的最大特点就是完全的原创性，即通过创作团队的想象力、创造力，创作出独一无二的动画。

这种类型的商业动画对创作团队的要求是最高的，不但需要具有天马行空般想象力的策划、编剧，还要有较高原创水平的美术前期设计团队，简单来说，就是需要在前期的策划和设计中具有极强的原创性。

动画片对观众最大的吸引，就是能创造出一个和现实世界完全不同的、独特的幻想世界，而在这个世界中，还要有生活在其中的动画角色。

商业动画的核心是动画角色，所以在创作型商业动画的创作伊始，动画角色是首先被创作出来的。

在颇具传奇色彩的迪士尼公司中，他们的明星动画角色——米老鼠的诞生更具传奇色彩，据说是1928年，华特·迪士尼在从纽约回好莱坞的火车上，百无聊赖之中在一张纸上随手画出来的。后来，围绕着这样一个可爱的动画形象，迪士尼为它设计出极具特色的个性，再围绕着角色的个性，设计出动画片的情节，于是，一个庞大的动画帝国就这样建立起来了。

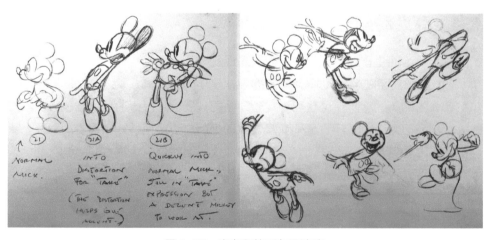

图1-22 米老鼠的形象设计稿

米老鼠的形象在当时是极具原创性和颠覆性的，基本上是由大小不一的圆形组成，这使米老鼠显得更加可爱，动画效果也更好，它是由华特·迪士尼和当时最好的动画师乌布·伊沃克斯一起设计完成的（图1-22）。

动画角色创造出来以后，就要围绕着它的个性，开始创作整部动画的幻想世界了。

据深圳华强方特动漫有限公司《熊出没》的策划、编剧俞真回忆，《熊出没》中熊大和熊二的形象，其实是源于公司之前的一部动画片——《十二生肖总动员》中的"北岭三雄"。当时的创作团队觉得这几只熊的形象挺好，想围绕着它们再创作一部动画片。于是他们围绕着"环保"的主题，设计出保卫森林家园的故事情节。然后又打破现实世界的规则与逻辑，不但让熊大、熊二会说话，还让它们具有人类的智慧，并能使用人类世界中的高科技，与反派人物光头强做斗争，以此设计出在宁静祥和的原始森林中，一幕幕充满喜感、轻松搞笑的故事情节（图1-23）。

图1-23 《十二生肖总动员》中的"北岭三雄"和《熊出没》中的熊大、熊二剧照

1.4.2　改编型商业动画

改编型商业动画是指在已经存在的文学作品、漫画作品或其他形式作品的基础上，通过二次创作，改编而成的动画片。

事实上，将文学作品改编为动画片的历史非常悠久。早在1926年，德意志联邦共和国女导演、剪纸动画的先驱者——洛特·雷妮格（Lotte Reiniger），就将14世纪民间故事《一千零一夜》中的《被施魔法的骏马》和《阿拉丁和他的神灯》进行了改编，完成了剪纸动画片《阿基米德王子历险记》，并于当年7月在法国上映。有史学家认为这部长达90分钟（1970年修复后缩短为65分钟）的作品才是真正意义上的第一部动画长片（图1-24）。

在动漫行业极为成熟的日本，动画片改编的流程更加完善。

日本大大小小的出版机构有数千家，其中小学馆、集英社、讲谈社旗下又

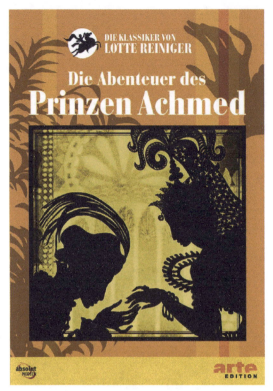

图1-24 《阿基米德王子历险记》海报

有多家漫画刊物,每天更新的漫画数以万计。一旦其中一部漫画的人气提高了以后,就可以改编成动画。

这样的一套流程就将商业动画的风险降到了最低点,毕竟对于动辄上百万的动画片制作费来说,漫画创作的费用要低得多,而由于积累了较高人气的漫画已经有了群众基础,所以改编出来的动画就一定有很多人去看。

近些年,国内也开始了漫画改动画的探索,例如在国内知名漫画网站"有妖气"上,一部名叫《镇魂街》的漫画人气极高,后来就被改编为动画,在2016年4月28日上线播出。

1.4.3 宣传型商业动画

宣传型商业动画是指为政府、企事业单位定制的,目的是宣传其本身或是其附属品的商业动画片。

宣传型商业动画也有多种形式,常见的有动画广告、动画宣传片、动画系列片等。这种动画因为要为政府和企事业单位服务,所以要围绕着一个明确的商业目标进行创作,给创作人员发挥的空间相对而言要少很多,俗称"带着镣铐跳舞"。

中国最早的动画片雏形其实就是一部商业广告,是由万氏兄弟在1926年为上海商务印书馆制作的《舒振东华文打字机》动画广告片。❶这是上海商务印书馆影戏部以提供材料、场地为条件,委托万氏兄弟以无报酬的形式制作完成的。这部动画广告为万氏兄弟提供了制作动画片的原始经验和极为朴素的动画理论。随后,中国历史上第一部真正意义上的动画片《大闹画室》才得以问世。

而现代,像这样的动画广告短片,在各大电视台、网站上都有很多,长度

❶ 刘永平,殷福军. 首部中国动画广告片创作时间考. 装饰,2007,(4):58.

大都在1分钟以内，形式也多种多样，有纯动画的，也有动画和真人实拍相结合的，还有简单的图表形式的MG动画等。

除了短片以外，很多动画系列片也属于宣传型，例如前文提到的《变形金刚》，用动画来宣传自己的变形金刚玩具。

国内也有越来越多的企事业单位尝试使用动画来推广自己的产品，例如广东奥飞动漫文化股份有限公司（前身是成立于1993年的广东奥迪玩具实业有限公司），前期以研发、生产和销售玩具为主，20世纪90年代末期尝试制造了一批悠悠球，但是市场没有完全打开，后来投资制作了一部名为《火力少年王》的动画系列片在电视台播出，引起了强烈的市场反响，也带动了公司悠悠球的销售。据奥飞娱乐发布的年度报告显示，2016年玩具销售营业收入达到19.55亿元人民币，占营业收入比重的53.67%。

除了玩具以外，文具、食品、医药用品等企业也经常制作一些商业动画在媒体上播出，来宣传他们的产品。

笔者在2011年的时候，为浙江红雨医药用品有限公司创作了一部以"急救超人"为主题的52集电视动画系列片《哈普一家》（豫动审字2013第016号）。这是一家以生产急救用品为主的企业，主要产品是创可贴、急救箱等，所以我们创作的这部动画片中的主角就是一群热爱急救事业的超人们，他们手中的急救箱能够治病救人（图1-25）。

图1-25 《哈普一家》海报和创可贴产品

这部动画2013年底在中央电视台首播，随后在全国数百家电视台播出。浙江红雨医药用品有限公司也推出了很多印有片中角色的创可贴、棉签、急救箱等产品在全国销售，这对企业和品牌的知名度提升起到了很大的推动作用。

1.5 商业动画创作流程概述

几乎所有动画片的创作流程都可以分为三个阶段，即前期创作、中期制作和后期制作。

前期创作包括：策划、故事梗概、角色设定、剧本编写、角色设计、场景设计和分镜头设计（图1-26）。

策划： 要考虑做什么样的题材，表现什么样的主题，设置什么样的戏剧冲突。

故事梗概： 以较为简短的文字，将整部动画的故事情节、矛盾冲突描述清楚。

角色设定： 以文字的形式对角色的名字、性格、身世背景、嗜好、家族派别，甚至口头禅等进行描述。

剧本编写： 根据上述故事梗概和角色设定，按照特定的编剧格式，将故事情节以文字的形式编写出来。

角色设计： 根据上述角色设定中对角色的相关描述，设计出角色的标准造型设计图、转面图（正面、侧面、背面的三视图，甚至还有1/2侧、俯视图等）、表情设计图。如果是多个角色的话，还需要绘制一张总表，将所有角色都放进去，使身高差异显示清楚。

场景设计： 根据全片的美术风格，以及剧本中出现的场景要求，设计出主场景的平面图、全景图、日景图和夜景图等。如果是较为复杂的场景，还需要绘制出场景的不同角度。

分镜头设计： 根据剧本，将内容情节分解为一个个的镜头画面，并根据上述角色和场景设计，把每一个镜头的静态图绘制出来，标明镜头的景别、运动、时长等。

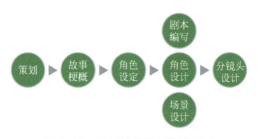

图1-26　动画片前期创作流程图

中期制作实际上就是根据前期创作好的角色、场景和分镜头设计,将每一个镜头精心制作出来。由于该部分涉及多种动画形式的制作流程,例如逐帧二维动画、Flash动画、三维动画、定格动画等,无法用简短的文字准确说明,这将会在后文中进行详细说明。

后期制作是将中期制作完成的所有镜头合在一起,输出为完整成片的过程,包括剪辑、声音和输出。

剪辑:将制作完成的镜头一一校色,并根据剧本要求,添加各种光效、特效,并把镜头合在一起,组成完整的成片。

声音:主要是为成片添加声音的过程,包括配音、音效和背景音乐。

输出:将完整的成片和声音合在一起,最终输出为一个视频文件。

商业动画和其他形式动画的创作流程基本上都是一样的,唯一的区别就是所追求的目的——是否"盈利"。

为了盈利,在前期策划中,就要有意识地去考虑什么样的题材容易受到观众的欢迎,这样可以有针对性地创作,保障动画片的收视率;在中后期的制作中,要考虑什么样的制作流程能更加节约成本,来保证利益的最大化。

第2章
理性的回归：动画项目前期定位

2.1　市场定位

2.2　受众群定位

2.3　动画创作团队自身定位

2.1 市场定位

动画片的市场定位是在不断变化的。

这要从观众的观影审美不断变化说起。早期的电影都是以真人实拍加默片的形式出现的。1895年卢米埃尔兄弟放映的第一部电影（其实也就是实拍的一段影像）——《火车进站》，宣告了电影的诞生。之后的11年之间，观众们看到的都是这种真人实拍的电影。到了1906年，第一部动画影片《滑稽脸的幽默相》上映，观众突然眼前一亮，发现这种电影的形式很新颖，之前没见过，所以动画就受到了人们的关注。

如果说电影的诞生是记录"真实"的话，那么动画的诞生就是为了表现"虚假"，两者的初衷刚好是反过来的。动画不过是动画师利用"视觉残留"原理变出来的一个戏法而已，让本不能动的东西——比如木偶或者画面动起来，它的目的就是戏谑观众。❶

2.1.1 早期定位——混乱的摸索期

在动画诞生初期，动画片实际上就是给成人看的，因为其中有大量"少儿不宜"的内容，例如《滑稽脸的幽默相》中的吸烟这种行为。当时的动画片都是小短片，因为掌握这门技术的人太少，没有制作长片的能力，所以也不可能在电影院单独放映。

早期动画片的主题就是戏谑，真人和动画相结合的形式尤其受到欢迎。动画师们都像是"爱捣蛋的孩子"，让真人"穿越"到动画世界，或者反过来，营造出一种独特的矛盾世界，充满了无穷无尽的想象力。

例如在1914年的《恐龙葛蒂》一片中，美国动画先驱温瑟·麦凯（Winsor McCay）跟朋友以一顿饭为赌注，说他能用动画技术让恐龙复活，于是一只身形巨大的恐龙葛蒂（Gertie）从岩石后面走出，像一只被驯服的宠物一样，按照温瑟·麦凯的要求做出各种动作。影片曾让美国观众大为吃惊，当时动画仍是新事物，真人与动画相结合的构想亦是超前。于是在2006年法国安锡（Annecy）国际动画电影节上，该片被评为"动画的世纪·100部作品"第一名（图2-1）。

中国第一部真正意义上的动画《大闹画室》也是真人和动画结合的形式，表现一个画家正在画室作画，突然，画家画出的一个身着中式服装的小人儿从画板上跳下来。他淘气而滑稽，给画家添了不少麻烦。最后，经过一番追逐打斗，小

❶ 宋磊. 解码外国动漫. 北京：中国传媒大学出版社，2012：18.

图2-1 《恐龙葛蒂》手稿

人儿被赶回了画中。影片中的画家由作者万古蟾亲自扮演。遗憾的是该片已经遗失,并无真实图像资料流传。

早期的动画片是在电影播映前,或者是两部电影之间,作为"调味品"来播出的。直到1937年,《白雪公主和七个小矮人》这部长达83分钟的动画长片诞生,动画片作为"调味品"的市场定位才被终止。

随着电视的普及,电视节目也越来越多,这时动画片也开始制作多集的电视系列片,但早期的电视节目基本上都是给成人看的,并没有进行成人节目、少儿节目这么细致的划分,所以当时电视上播出的动画片也有很多"少儿不宜"的内容,例如1940年2月10日在美国首播的《猫和老鼠》中,充斥着大量的暴力打斗、异性亲热场面,甚至还有三角恋剧情(图2-2)。

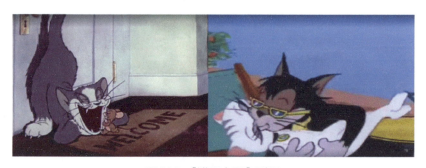

图2-2 《猫和老鼠》剧照

在当时的技术条件下，动画片其实是很奢侈的电视节目，主要原因是动画片的制作成本太高。据早期米高梅公司《猫和老鼠》的制片人Fred Quimby透露："在米高梅动画工作室里，150位动画工作者将他们的全部时间都用于创造、加工那些彩色动画。杰瑞和汤姆的故事虽然一集只有7分钟，但是全体工作人员要花费18个月才能做好。"（图2-3）

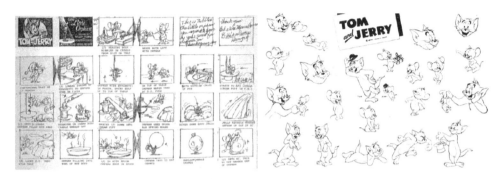

图2-3 《猫和老鼠》分镜图和角色设定

2.1.2　20世纪60、70年代定位——儿童节目

随着电视节目的发展，儿童逐渐成了动画片的主流收视观众，这是因为当时的电视节目中，动画片剧情简单、直接、幽默，画面色彩鲜艳，形象卡通，而且还有打斗等刺激场面，而成人则觉得动画片太肤浅，不够贴近成人的生活。

儿童作为动画片的受众，主要有以下几个特点。

① 爱玩：儿童喜欢玩耍是天性，他们的生活都是在玩闹中进行的，而且儿童还特别喜欢模仿成人做事情，这都是孩子的游戏心理。所以动画片中的追逐打闹，甚至模拟成人之间的打斗、亲热的剧情，很受儿童的喜爱。

② 没有欣赏能力：年龄越小的孩子，欣赏能力越低，因为他们来到这个世界上的时间太短，还不懂得什么是好东西什么是坏东西，所以动画片中美术水平和文学水平的高低，对儿童来说几乎没有区别。

③ 记忆力超强：儿童的记忆力比成人要强很多，只要是朗朗上口的台词，听一两遍就能学得有模有样，这也是"喜羊羊"这种名字受到儿童欢迎的原因。

④ 喜欢故事：儿童对一本正经的说教极其反感，而对有趣味情节的故事非常感兴趣，因为儿童的理解能力有限，所以情节直白、简单的故事更受孩子们的喜爱，而剧情复杂的则很难被理解。

⑤ 求知欲和好奇心很强：儿童对现实世界的理解有限，很多知识他们不明白，而如果动画片能给出一个答案，哪怕是错误的，他们也会很乐于接受，例如

国内曾报道过，孩子模仿动画片中的情节，撑开一把伞从11层楼跳下，结果摔成重伤的事情，就是由于动画片中曾出现过这样的场面，让孩子误以为这是真实可行的。

综合以上的特点，一些有"市场嗅觉"的动画人为了节约制作成本，想到了很多新办法。

1984年由英国Jam Filled公司制作的《托马斯和他的朋友们》这部动画片中，使用了大量的静止画面，经常在一个长达数十秒的镜头中，片中的角色仅仅眨了下眼睛，靠着一个配音演员去"读"剧情。这样的动画片极大地降低了制作成本，使动画片越来越便宜。儿童们因为欣赏能力低，再加上片子也有一定的故事性，所以这些动画片也受到了一定程度上的欢迎（图2-4）。

图2-4 《托马斯和他的朋友们》剧照

对于商业动画来说，盈利才是第一位的，而当动画片的主要受众群体变成儿童以后，大家忽然发现，儿童的消费能力其实也很高。

有孩子的家庭肯定深有体会，在家里，孩子的地位永远是最高的，最好的吃的、用的、玩的东西都要给孩子，如果家庭经济条件允许，孩子想要的东西都会得到。甚至在有的家庭中，成人用的必需品都可以不买，而孩子要的玩具咬咬牙也会买。

于是一种新的盈利模式就被探索了出来，即先播出动画片，等受众越来越多以后，开始推出相关的玩具、文具、食品等儿童喜欢的产品进行销售，靠着这些

"动漫衍生品"盈利。

而如何让动画片热播,动画人也找到了一个简单的办法,即在黄金时段播出动画片。

黄金时段实际上就是孩子们放学在家的时间,主要是工作日的晚上6点以后和周六周日全天。在这些时间段中还有更黄金的时段,那就是每天晚上的6~7点,以及周六周日的早上。

晚上6~7点,是因为这个时间段中,父母基本上都在做晚饭,而孩子们刚刚放学回家,不会马上做作业,一般会看电视放松一下;周六周日的早上是因为父母忙碌了一周,还在"睡懒觉",而小孩子们通常在休息日会起很早来看电视。所谓的黄金时段,就是指孩子在无人监管的情况下,随心所欲地看自己喜欢的动画片,再加上孩子们对动画片和动画广告没有分辨能力,所以动画片和动画广告的收视率都很高。

电视台发现了这个情况以后,就开始推出新的规定:动画片的播映时间需要购买,也就是说能在黄金时段播映不是看谁的动画片做得好,而是看哪个动画团队出钱多。

这就成了一个恶性循环,有良心的动画团队发现自己花了大量时间、精力、资金制作的动画片,收视率却不如那些粗制滥造的动画片,于是也开始缩减成本,把应该用在制作上的资金投入到购买电视台的黄金时段中。

于是动画片的制作成本越来越低,而黄金时段的价格则越来越高,花了大量资金制作的良心动画片反而没有了市场,逐渐形成了"劣币驱逐良币"的情况。

动画片成本的降低还使得创作人员的薪资待遇下降,优秀的编剧、美术和制作人员不断流失,导致动画片的剧情越来越简单直白,造型越来越Q版和卡通,这也直接造成了成年观众的大量流失,所以现在很多国人都认为"动画片就是给小孩子看的"。

2.1.3 20世纪80年代定位——寓教于乐的娱乐节目

20世纪80年代,动画片质量低下的问题终于引起了父母们的注意,他们开始有意识地抵制"垃圾动画片",再加上录像带、影碟的兴起,父母们可以摆脱电视台,转而自己去购买优秀动画片。在录像带和影碟的销售刺激下,优秀动画片开始凸显,大量的动画公司开始精心制作寓教于乐、内容丰富的动画片。

80年代末的时候,一些动画公司开始尝试着制作一些成人看的动画片,结果一炮走红,1989年由美国福克斯广播公司出品的《辛普森一家》(The Simpsons)就是其中的代表作(图2-5)。该剧通过展现辛普森一家五口人的生活,从许多角度对美国的文化、社会甚至电视本身进行了幽默的嘲讽。

图2-5 《辛普森一家》剧照

当时的很多动画评论家认为动画节目只适合于儿童观看,让一部动画片在电视台的黄金时段(不是动画黄金时段)播出会耗费太多的预算,《辛普森一家》(The Simpsons)在电视台黄金时段的热播改变了评论家们的这一观点,也促成了20世纪90年代动画节目的繁荣:一大批新的动画节目陆续在电视台黄金时段亮相,如《南方公园》《居家男人》《一家之主》《飞出个未来》及《评论家》。《南方公园》里甚至还专门有一集《Simpsons Already Did It》来向《辛普森一家》致敬。

2.1.4 20世纪90年代定位——适合各年龄段的娱乐节目

90年代以后,动画片进入了百花齐放的时期,涌现了针对不同年龄段、不同受众群体的多部动画片。为了避免儿童观看到含有暴力、低俗、危险情节、不文明语言的成人电视节目,多个国家相继出现了针对电视节目的分级制度。

美国电视节目分级制度于1997年1月开始实施,具体如下。

TV-Y:适合包括2~6岁幼童在内的所有儿童观看的节目,无论是主题还是情节,都要针对低幼儿童设计,包括2~6岁的儿童观看时也不会受惊吓。

TV-Y7:可能含有7岁以下儿童不宜观看的内容的电视节目,里面会有少量暴力,因此这些动画片需要儿童具有分辨能力,6岁以下儿童观看时可能会感到害怕或者被误导。

TV-Y7-FV:它是TV-Y7的替代版本。当电视节目中含有相对于TV-Y7级别来说更多的虚构暴力画面时,会被评为TV-Y7-FV。如多数针对美国儿童观众的译制日本动画就属于这一级。

TV-G:普遍级的电视节目,适合所有年龄层观看。这种节目虽然不是儿童

节目，但是多数家长可以放心让孩子在没有大人陪伴的情况下观看，里面几乎没有暴力等镜头。

TV-PG：建议家长提供指引的电视节目。这种级别的电视节目中有些内容可能不适合儿童，可能有少量的暴力、性题材和不当行为。

TV-14：该节目可能不适合14岁以下未成年人收看。这种节目可能涉及大量暴力、成人情节、不雅用语或者性题材的内容。一些在晚间9点以后播放的节目，包括一些电视剧和著名的夜间脱口秀，以及电视台播放的PG-13或R级的电影，会被定为这一级。

TV-MA：这级电视节目可能含有不适合17岁以下未成年人或只适合成年观众收看的内容。这种节目会过量地涉及暴力、性和裸露镜头以及不雅用语等内容。在免费电视频道中这类节目比较罕见，一些付费电视的基本频道和额外付费的频道在深夜可能会播放这类节目。

而在动漫大国日本，没有针对电视节目的分级制度，主要依靠电视从业者的自律性，原则上不同时段播出的内容如下。

17～21点：儿童和青少年看电视的主要时间，所播映的内容节目不能超过青少年尺度。

21～23点：如果包含限制级内容，需要事先有字幕提示，提醒看电视的家长注意。

23点以后：儿童和青少年已经睡觉，这个时段的电视节目即便包含限制级内容也不会有任何提示。

1998年，日本映画伦理委员会制定了针对电影的分级制度，发展到现在，具体要求如下。

G：不论年龄，谁都可以观看。

G是General Audience（所有观众）的缩写。 对于这一类电影的主题或者题材及其处理方法，为了让小学生以下的年轻人观看后也不会受到动摇和打击，进行了严谨的把控。虽然有简洁的性、暴力、毒品、犯罪等的描写，但仅限于故事展开上所需要的描写，整体来说是一部平静的作品。在G类的作品中，也有面向大人的作品。另一方面，以幼儿、小学生为观览主体的作品，有着更慎重的描写和表现。

PG-12：未满12岁的年轻人观看时，需要父母或监护人的建议和指导。

PG是Parental Guidance（父母的指导、建议）的缩写。 这一类电影表现的主题或者题材及其处理方法，有刺激性，也包含了一部分不合适小学生观看的内容。一般来说，不适合幼儿、小学低年级学生观看，即使是高年级学生，在成长过程、知识、成熟度方面有个人差异，所以归类为需要父母或监护人的建议和指导。

R-15+：15岁以上（未满15岁禁止观看）。

R是Restricted（限制观看）的缩写。这一类电影对主题和题材描写的刺激性很强，对于未满15岁的年轻人，含有超越其理解力和判断力方面的内容。因此，以15岁以上的观众为对象，未满15岁的观众禁止观看。

R-18+：18岁以上（未满18岁禁止观看）。

R是Restricted（限制观看）的缩写。这部电影适合18岁以上的人观看。主题或题材及其处理非常刺激，因此未满18岁的人禁止观看。

自此，影视节目的播出都走上了正轨，每个受众群体都能找到属于自己的节目，动画片也走上了百花齐放的道路。

从上述内容可以看出动画片定位的变化，从最初的电影"调味品"，渐渐地儿童成为主要受众群体，之后又进一步发展为有分级制度的全受众节目。

2.2 受众群定位

受众指的是信息传播的接收者，在这里主要指动画片的观众。

一部动画片不可能取悦所有的观众，所以在创作之前，就应该明确这部商业动画片的受众是哪一类人群，这样就会有极强的针对性，动画片盈利的可能性就会增加。

2.2.1 中国的国情

很多人觉得，"中国国情"只是官方用词，但实际上，在动画领域，"中国国情"是真实存在的。

动画片涉及的最大的"中国国情"就是受众群是"未成年人"。

在国家广播电视总局2018年4月15日下发的《国家广播电视总局关于公布2017年度优秀国产电视动画片》的通知中，明确指出："2017年，国产电视动画进一步繁荣发展，涌现出一批思想精深、艺术精湛、制作精良相统一的优秀作品，为**未成年人**的健康成长提供了优质精神食粮，营造了绿色空间。"

这种观念在国内根深蒂固，主要有以下几个原因。

（1）中国电视行业的发展

在国内，电视机是在20世纪80年代初期才在普通民众中普及的。当时的电视节目主要以新闻和实拍电视剧为主，动画片只是其中的"调味品"。

在当时，上海美术电影制片厂创作出一批在艺术上可以"名垂青史"的动画短片，一度在国际上被称为"中国学派"，但内容上为了迎合国家的政治需要，

还是以教育为主,例如《骄傲的将军》告诉孩子们"骄傲使人落后"的道理(图2-6),《三个和尚》告诉孩子们要协作、不要自私自利的道理(图2-7),等等。孩子们很容易理解,而成人会觉得内容过于直白、简单,所以受众以儿童居多。

图2-6 《骄傲的将军》剧照

图2-7 《三个和尚》剧照

到了80年代末期,大量国外动画片开始进入国内,但引进的这些动画片内容要么过于教育化,如《聪明的一休》;要么过于简单,只是单纯的打打闹闹,例如《唐老鸭与米老鼠》和《猫和老鼠》,所以也只适合于儿童观看。

而适合成人看的动画片在国内电视台几乎没有被引进,直到近些年进入到网络时代以后,才有一些网站引入《辛普森一家》《南方公园》等成人动画片,但只能在网络上观看。

正是由于这些历史原因,才导致国人产生"动画都是给小孩子看的"这样的观念。

(2) *中国学生的学习压力*

国内的儿童在学龄前的学习压力是最小的,因此可以有大量的业余时间。小学生的压力也相对较小,主要课程只有语文、数学和英语三门,业余时间也较多,因此看动画片的时间也较多。而一旦进入中学,就会增加物理、化学、政治、历史等升学必考课程,学习压力陡增,这个时间段的未成年人要花大量的时间去学习甚至补习,课余时间被大量压缩,看动画片的时间也随之大量减少。

(3) *国人的教育心理*

因为历史传统的关系,国人对教育是极其重视的,所以动画的教育功能被无限放大。

原上海美术电影制片厂《邋遢大王奇遇记》《阿凡提》系列动画的编剧凌纾还记得自己在80年代去南斯拉夫参加电影节时的情况,欧洲的动画电影已经确

立了自身的艺术地位,"而我们的还是过于强调教育意义,忽略了动画电影自己的本性"。

学龄前的儿童处于懵懂期,动画片可以帮助他们认知这个世界,甚至可以告诉他们很多简单的道理,因此监护人很愿意给他们看一些低幼动画片,例如《爱探险的朵拉》(图2-8)。小学生们随着智商和情商的发育,一些很直接的教育类动画片已经不再适合,监护人就愿意给他们看处理事情的教育类动画片,例如《聪明的一休》等(图2-9)。

图2-8 《爱探险的朵拉》剧照　　图2-9 《聪明的一休》剧照

而对于以娱乐为主的动画片,监护人会认为其缺乏教育性,孩子们看这种以娱乐为主的动画片纯属"浪费时间"。

所以国内动画片的主要受众就是学龄前儿童和小学生。

2.2.2　各年龄段受众的特点

根据联合国世界卫生组织提出的人的年龄分段可知:

0～6岁为童年;7～17岁为少年;18～44岁为青年人;45～59岁为中年人;60～74岁为年轻老年人;75～89岁为老年人;90岁以上为长寿老人。其中,0～18岁可以统称为儿童时期。

儿童层次的研究又可分为四个阶段:0～3岁阶段、3～6岁阶段、6～12岁阶段以及12～18岁阶段。❶

0～3岁的儿童处于感知性交往阶段与摆弄事物阶段,这一阶段的儿童处于心理、思维萌芽与初步自我认知阶段,只能对影视画面、声音进行感知性接受,并不能理解其含义,因此不作为动画受众群体的研究对象。

3～6岁阶段受众,理解力、接受力等都处于初级阶段,思维与记忆能力借助于事物的具体形象,注意力与观察力的范围较小,持续性、稳定性也较差,拥

❶ 罗丁. 动画受众群体之分析研究. 艺术时尚·理论版,2014,(2):67.

有远离现实的想象力、好奇心以及模仿性。该阶段的受众需求是简单的、具象的、天马行空的、生动游乐的。

6～12岁阶段受众，对现实的感知较为完善，注意力集中时间大约为25分钟；开始具备命题演绎、推理的思维能力，学会了思考问题；开始由幻想转向现实主义，出现社会性感情——如道德、美感、理智等的认知；玩心较大，好奇心、模仿性强烈。该阶段的受众需求是浅显的、具象与抽象结合的、生动娱乐的、有部分学习性和引导性的。

12～18岁阶段受众，心智处于半成熟半幼稚阶段，其自我意识强烈，追求自我在社会中的存在感；在自我与社会环境的接触中产生了怀疑、排斥或接受等丰富的感情；求知欲与学习能力强，思维具有独立批判性；对能够与自我产生共鸣的事物容易产生崇拜与模仿行为。该阶段的受众需求是复杂的、多样化的、感情丰富的、对社会环境有体验性的、可学习的、有引导性的、非强制性的。

一般对于成年期受众的研究可分为四个阶段：青年期(18～25岁)受众、成年前期(25～50岁)受众、成年后期(50～60岁)受众以及老年受众。但根据动画影片的影响范围与程度来看，成年前期、成年后期以及老年受众相对较少，因此这里我们仅对青年期受众因素进行分析。

18～25岁的青年，处于初步进入成年的阶段，在儿童时期建立的心智结构以及人生观等价值观念开始与社会进行磨合，建立起新的社会角色，开始接受来自社会、生活的压力，逐渐建立起自我承担的责任体系。这一时期的青年受众的群体表征为：生命力旺盛，年轻有活力，理解能力与接受能力强，对新兴事物感兴趣，开始以成年人的心智对社会进行再认识，对自我社会角色进行塑造，感受到压力，构建起责任感，关注即时咨讯。该阶段的受众需求为复杂的、多元化的、新奇的、充满流行的、探索性的、可供感情疏泄的、有启发性的。

在以上这几个年龄段中，6～12岁被称之为"甜点"年龄段，针对这一受众群体的动画片最多。

这是因为对6岁以前的儿童来说，看动画片要受到多方面的严格监控。一方面是家长要监控，他们会替孩子选择他们认为合适的动画片；另一方面是社会的监控，不健康的动画片会受到舆论的谴责和打压。

6岁以后，虽然还处于家长的监护下，但是自由度会增加很多，尤其是自主选择观看动画片的自由度。[1]这个年龄段的儿童情商和智商开始发育，对动画片的需求不再是那种纯说教的类型，而是对娱乐性有更高的要求。对于动画片创作者来说，发挥的自由度大大增加，题材的选择也更为广泛。

[1] 宋磊. 解码外国动漫. 北京：中国传媒大学出版社，2012：148.

6岁对于儿童观众来说另一个重要的意义在于，男孩子和女孩子开始倾向于收看不同类型的动画片。女孩子倾向于选择友情、浪漫和闲谈类的动画片，而男孩子倾向于机器人、动作类的动画片，尤其偏爱由男性主人公主导的英雄类动画片。

12岁以后，随着学业的压力以及心智的成长，他们继续看动画片的动力会逐渐下降，长篇儿童小说《彼得·潘》的作者詹姆斯·马修·巴里（James Matthew Barrie，1860～1937年）曾说过："过了12岁，我们生活中发生的一切都魔力不再了。"也许，人在过了12岁后就不再相信梦想的力量、不再勇于冒险和追求天马行空的想象了。也许，12岁这个年龄是我们变得实际和"现实"的分水岭。❶

另外，对于商业动画来说，购买力也是重要的考量标准。

学龄前儿童的消费一般都是刚需，基本上是衣食住行几个方面，而且都是由家长去购买，所以即便动画片能在学龄前儿童中热播，但如果家长不喜欢，这部动画片周边产品的销售也不会太好。

在6～12岁的"甜点"年龄段，由于已经入学，所以会增加学习用品的开销，而且开销比例甚至比衣食住行都要大，购买力在无形中就增加许多，再加上这个年龄段的孩子自主意识增强，可以要求家长购买一些自己喜欢的东西，甚至有一些孩子会有自己固定的零花钱，这些都可以用来购买动画片的周边产品。

所以对于商业动画来说，6～12岁这个年龄段是要争取的最重要的受众群体。

2.3 动画创作团队自身定位

无论理想有多丰满，最终还是要着眼于现实。即使对这部要创作的动画片构思再好，如果创作团队本身能力不够，依然是没有用的。

创作团队自身的评估，至少要从资金、技术、能力这三个方面进行。

（1）资金投入决定一切

以一部52集、每集正片时长为10～12分钟的片子为例，正常的以Flash技术手段为主的二维动画的成本大概为200～300万元人民币，三维的大概为400～500万人民币，日式逐帧二维动画应该和三维差不多，甚至略高一些。至于定格动画，笔者不太熟悉，但是之前和杭州定格文化创意有限公司接触后了

❶ ［美］比尔·卡波达戈利，琳恩·杰克逊．皮克斯：关于童心、勇气、创意和传奇．靳婷婷译．北京：中信出版社，2012：9．

解到，他们创作的一部52集的动画片《木木部落》，花了两年半的时间，估算下来应该比三维动画的成本还要高一些。

这些费用里面主要包括设备投入、房租、水电费等日常开支，但最重要的还是工作人员的工资支出。

动画其实是一个很环保的行业，尤其是借助现在无纸化的动画制作技术，所有的一切都在电脑上完成，不需要什么耗材，所以工资支出一般占动画片成本的80%左右，也因为这个原因，工期越长，动画成本就越高，因为工资支出是随着工期的增加而增加的。

所以，创作团队在初期定位的时候，一定要考虑到拿到的资金投入能有多少，再考虑制作多大规模的动画片。

（2）技术决定制作形式（二维、三维、定格等）

动画制作中，技术的壁垒基本上是无法逾越的。

这里所说的技术，是指制作技术，即中期的制作，前期的策划、剧本、设计以及后期的剪辑、配音等不包含在内。

简单来说，二维动画制作人员基本上是做不了三维动画的，同理，三维动画制作人员基本上也做不了其他形式的动画片。

这是因为动画发展到今天，技术手段已经越来越细化。在国内，二维动画以软件Adobe Flash（现已升级为Animate）为主要制作手段，而三维动画以软件Autodesk Maya为主。两个软件的操作方式、技术流程完全不同，几乎没有任何的相同性。一般的动画制作人员只能做到精通其中一种，如果要转型，需要再学习，这个周期一般需要几个月。

定格动画是纯手工进行拍摄，因此熟悉电脑软件的动画师更是需要重新学习。

日式传统的二维逐帧动画则和电脑软件关系不大，即便现在已经转换为无纸化制作，但制作时依然是一张一张绘制的，对电脑软件操作水平要求不高，对手绘功底要求极高。

因此动画创作团队在项目开始之前，需要考虑自己的核心团队擅长哪种动画片的制作技术，这样可以掌握项目制作的主动权。

假如一个擅长二维动画制作的团队，因为市场需要必须要制作三维动画，则需要找到一两个精通三维动画的动画导演或制片人，这样才能保证后续的制作。

（3）能力决定动画片的水平

如果资金、技术都有了，接下来要考虑的，就是创作团队自身的能力问题，也就是说，动画片要做哪种画面风格，以及完成后能达到一个什么样的水平。

首先是前期的策划、编剧的能力。整部动画片要讲一个什么样的故事，故事是否引人入胜，是否会受到目标受众的欢迎，每一集的剧本情节是否饱满，冲突是否合乎逻辑，节奏是否把握得当，这都是策划和编剧能力的体现。如果主创人员能力达不到，可以退而求其次，制作一些对策划和编剧要求不高的低幼动画。

接下来就要考虑制作人员的能力，即便都是二维动画，也分为Q版动画、半写实动画、写实动画等不同的画面风格。

Q版是指头身比为1∶2以内的动漫角色形象，例如《喜羊羊与灰太狼》中的狼和羊的设计（图2-10）；写实动画是指和现实中正常人体比例一样的动漫角色，例如《秦时明月》中的人物设计（图2-11）；半写实是介乎于两者比例之间的动漫形象。

图2-10 《喜羊羊与灰太狼》剧照　　　　图2-11 《秦时明月》剧照

对于制作来讲，Q版是最简单的。因为角色设计比较简单，角色动作也比写实动画简单得多。举例来说，Q版角色的肘、膝、踝、腕关节的运动不用表现得那么具体，而写实动画则连手指的运动都要表现出来，二者的制作难度完全不在一个级别上。

如果创作团队能力达不到，却要强行创作一部水平较高的动画片，结果往往会造成工期延长、成本超支等危险情况，最终会导致项目流产，或者创作出一部四不像的动画片。

如上所述，创作团队在项目开始之前，对自身有一个明确的定位是极为重要的。这将直接决定所创作的动画片项目的规模、制作形式以及水平的高低。

其实在创作之前，团队可以先找一部已经完成的动画片作为样片，展示给投资方或者团队成员看。例如笔者在创作一部动画片之前，会告诉相关人员："我要做的是一部类似于《辛普森一家》画面风格的动画。"这样，对要创作的整部动画片就会有一个清晰、直观的了解。

第3章
灵感的爆炸：动画项目前期策划

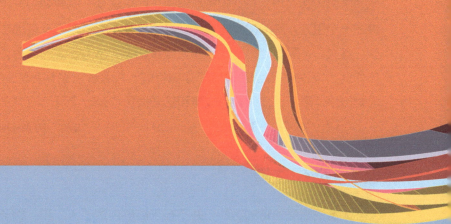

3.1　创作之道

3.2　故事梗概的编写

3.3　前期策划书的提交

商业动画项目的前期策划，简单来说就是"要讲一个谁的故事"。

大约在距今7万到3万年前，因为某次偶然的基因突变，人类开始使用语言进行沟通。

语言是人类用于沟通信息的重要方式，早期的人们用语言沟通"哪里有食物""哪里有狮子"，但有大量的研究结果证明，语言沟通的最重要信息却是人类自己的八卦，比如部落里谁最讨厌谁，谁在和谁交往，谁很诚实，谁又是骗子。❶

于是，"故事"就诞生了。

"故事"又是为"角色"服务的。

从某种意义上说，可能会存在没有角色的故事。但是从动画片本身来说，故事实际上就是"谁"的故事，这个"谁"就是指角色。

皮克斯的首席创意官约翰·拉塞特（John A. Lasseter）❷说："如果想让自己的电影大获成功，想让电影能够真正娱乐观众，就要做到三点。首先，你需要讲述一个引人入胜的故事，让观众看得坐立不安，迫不及待地想要知道后面的情节。其次，你需要让故事充满令人过目不忘、魅力十足的角色，即使是反派也应该如此。因为如果角色设定工作做得好，就会使这些角色的意义不仅仅局限于电影当中。最后，你需要将故事和这些角色放在一个可信的世界里。"

所以，"故事"和"角色"是动画片中的必备元素，两者相辅相成。

3.1 创作之道

人类语言最独特的功能，并不在于能够传达"人"和"狮子"的信息，而是能够传达关于一些根本不存在的事物的信息。而且，只有人能够表达从来没有看过、碰过、听过的事物，且能把这些虚构的故事讲得煞有其事。所以对于"故事"本身来说，难点不在于讲故事，而是讲出来的这个虚构的故事如何能让人相信。

对于动画片本身来说，故事是最重要的。即便你的角色形象做得再完美，没有一个引人入胜的故事，也很难让观众去喜欢上它。

对于创作团队中的个体来说，无论在团队中担任什么样的角色：编剧、导演、策划、美术、设计、分镜、软件操作、配音，始终都要为动画片中的故事服

❶ [以色列] 尤瓦尔·赫拉利. 人类简史. 第2版. 林俊宏译. 北京：中信出版集团，2017：22.
❷ 拉塞特是皮克斯动画工作室的创始人之一，亲自执导了电影《玩具总动员》《虫虫危机》《玩具总动员2》《汽车总动员》，曾获两个奥斯卡奖：最佳动画片奖（《玩具总动员》）和奥斯卡特别成就奖（《玩具总动员》）。

务，没有故事，你所做的就只能是技术活。

对于观众来说，最在意的始终是故事。如果故事足够精彩，观众可以容忍糟糕的画面和制作技术，例如《新世纪福音战士》最后两集中有大量纯色背景（图3-1），《海贼王》动画300集以后由于角色走形被很多人诟病（图3-2）。

图3-1 《新世纪福音战士》剧照　　　　图3-2 《海贼王》剧照

创作之前，首先要确定这个故事打算做成什么类型的。国际上把故事的类型概括为37种，分别是动作（冒险）、卡通、集体演出、实验、传记、友谊、都市故事、喜剧、犯罪、幻灭或觉醒、纪录片、喜剧、教育片、幻想、历史剧、恐怖、旅行、爱情故事、成长故事、仿纪录片、音乐电视（MTV）、音乐片、神话、沉迷（沉溺、诱惑）、个人、后现代、惩罚、心理剧、真人秀、拯救、科学幻想、社会问题、体育、超自然、悲剧、战争、西部片。

确定主题以后，就可以开始着手进行故事、角色和剧情的创作了。

3.1.1 故事框架的创作

我们每天都在讲故事。

比如爆料一下某人的八卦，或者聊聊昨天晚餐上的糗事，甚至抱怨下作业或工作太多。但这些所谓的"故事"，和我们要创作的动画片完全是两码事。

我们日常所讲的故事，往往只是生活中零散的小事。而创作一部动画片，则是要构建出一个完整的故事。编剧卡尔·伊格莱西亚斯（Karl Iglesias）对故事有一个极简明的定义："一个故事就是某人拼命想得到某些东西，却又被许多困难阻碍而不可得。"❶

从这个定义里可以看到，故事有必要的三个元素：角色、目标和冲突。

角色：这个故事是关于谁的，通过谁的视角来叙述剧情。

目标：角色拼命想得到的某些东西，或者想要达到的目的。

❶ [美] Karen Sullivan 等. 动画短片创意设计：编剧技巧. 第2版. 巫滨译. 北京：人民邮电出版社，2016：1.

冲突：阻碍角色达到目标的各种困难、障碍和困境，冲突一般有三种形式——角色和角色的冲突、角色和环境的冲突、角色和自身的冲突。

接下来我们给大家提供一个公式，按照这个公式进行操作，可以很快组合出一个大致的商业动画框架。

角色可以简单地分为以下三种。

强大的（代码A1）：具有强大能力的角色。

普通的（代码A2）：能力值正常的角色。

弱小的（代码A3）：没有什么能力的弱小的角色。

目标往往建立在需求之上，正常的需求主要有生理需求、心理需求和精神层面的需求，所以我们把目标大概分为以下几种。

食物（代码B1）：最基本的生理需求。

复仇（代码B2）：可以是为了亲人、朋友，也可以是为了部落、国家。

爱情（代码B3）：女性受众群体很喜欢的主题。

生存（代码B4）：对于死亡的恐惧是最强烈的。

梦想（代码B5）：属于精神层面的需求。

冲突的种类有且仅有三种，具体如下。

角色与角色之间的冲突（代码C1）：角色之间目标对立，从而引发冲突。

角色与环境之间的冲突（代码C2）：环境可以是外部环境，也可以是内部环境。

角色与自身之间的冲突（代码C3）：与自己的性格、弱点相对抗，即战胜自我的过程。

将上述的角色、目标和冲突各选一种，然后进行组合。

例如A1+B1+C1，归纳起来就是强大的主角要找到食物，但这些食物在另一个部落那里，主角需要从他们手中把食物夺过来。

当然，这只是一个最简单的公式，但却能够很快给你带来一个具体的故事框架。然后，我们可以在这个框架上尽情地发挥想象力，加入足够多的细节，使它成为一个完整的故事。

3.1.2 角色的创作

没有角色，故事就不存在。

商业动画尤其重视角色，因为观众看完一部动画片，印象最深的一定是片中的角色。

几乎所有的商业动画都会挖空心思让观众记住片中的角色，最简单也最有用的办法就是把整部动画片的名字以角色名字来命名，例如《黑猫警长》《哆啦A

梦》《汤姆和杰瑞（Tom and Jerry，中文译为猫和老鼠）》等。

对于观众来说，能够记住并喜爱的，一定是能够引起其共鸣的角色。

所谓共鸣，是指"思想上或感情上的相互感染而产生的情绪"。而这种情绪的产生，往往源自这个角色在面临问题或困境时那种独特的处理方式。

其实这就跟现实中我们交朋友一样，真正知心的朋友并不一定是外貌、体型相似的，但一定是有着共同爱好、话题，在遇到一些问题时能够采取彼此互相认同的处理方式的人。

从这种意义上来说，角色的内在设定，例如性格、行为、语言的重要性，要略大于角色的外在形象设计。

接下来就要面临一个很具体的问题：如何才能创作出一个好的角色呢？

最好的方法自然是有感而发，例如你喜欢哪种类型的角色，把它直接写在纸上就可以了，尽可能地描述清楚它的性格、行为、外貌和体型特征，如果不确定自己喜欢的是哪种类型的角色，也可以把自己身边的好朋友设计成动漫角色。

如果上述方法不适合你，那也可以尝试一下下面列出的角色创造公式。

我们在上一小节中列出了角色的三种类型，分别是强大的（代码A1）、普通的（代码A2）和弱小的（代码A3），可以先记住这3个代码，接下来的公式我们用小写字母来代替。

> **第一项（代码a），列出角色生活的地点**，例如：英国、冰箱里、农舍中、月球上、抽屉里、草原上、小溪中、大脑里等。
>
> **第二项（代码b），列出角色的性格或特征**，例如：爱搞笑的、严肃的、爱睡觉的、美丽的、胖胖的、聪明的、想统治世界的等。
>
> **第三项（代码c），列出角色是什么**，例如：老人、小男孩、小老鼠、狗、企鹅、机器人、小精灵、树人、白细胞等。
>
> **第四项（代码d），列出角色的职业**，例如：牙医、外星人、警察、家庭主妇、厨师、镇长、诗人、小偷等。
>
> **创造角色的公式就是**：A（a+b+c+d）。例如一位强大的英国爱搞笑的老人牙医、弱小的大脑里想统治世界的白细胞小偷。

按照这样的公式把角色的信息相加在一起，很快就能得到一个具体的角色，然后我们可以加入更多的细节，让这个角色更加饱满。

3.1.3 情节的创作

现在我们已经有了一个大概的故事，以及一个特色鲜明的角色，接下来我们就需要认真考虑一下，这部动画片要怎样去开始和发展。

长篇动画片可以分为两类：动画系列片和动画连续剧。

动画系列片的特点是每集都是一个完整的故事，主要角色的性格特征、行为习惯，以及角色之间的相互关系贯穿全片，基本上不会有什么改变。例如《哆啦A梦》《蜡笔小新》《喜羊羊和灰太狼》《熊出没》都属于动画系列片。

动画连续剧的特点是从第一集到最后一集，连起来讲述了一个完整的"大故事"。在连续剧中，主要角色的性格、角色之间的关系都会随着故事情节的发展发生一些变化，包括主人公的成长和成熟、人物关系的聚散离合。例如《龙珠》《圣斗士星矢》《海贼王》《镇魂街》《罗小黑战记》都属于动画连续剧。

在策划之初，要考虑到商业动画的特点就是增加播映量，从而达到吸引受众、增加粉丝的目的，所以集数越多越好。这是因为一部动画片的集数越多，在电视台或其他媒体上的播放次数就会越多。以在电视台播出为例，一部52集的动画片，以每天两集连播的形式播出，能播26天，也就是说在将近一个月的时间里，观众每天都能在电视台看到这部动画片在播映，这样能够使更多的观众看到。而如果集数太少，几天就播完了，就会出现有的观众听说这部动画片很好看，准备去看的时候，这部动画片已经播完了的情况。

因此，商业动画从前期的策划起，就应该以52集为最低要求来准备。而且一旦这部动画片有了一定的影响力，一定会接着做下去，例如动画片《熊出没》《喜羊羊和灰太狼》已经制作数百集之多了。

所以在创作情节的时候，就要考虑到后续问题，也就是说当第一部的52集完成以后，是否给情节留有继续发展的余地。假如在第一部结尾的时候，设置成所有主角都死掉了，那下一部的情节发展就会变得极为困难。

其实业内有一种"情节套路"，即为每一集的情节都设置一个固定的套路，以后每一集都按照设置好的"情节套路"来发展，这样即便后续要做几百集甚至几千集都是没问题的。

例如动画片《变形金刚》的"情节套路"：每一集中，霸天虎都想出了一个新的阴谋要消灭汽车人，而汽车人总能想出办法来破坏这个阴谋。《熊出没》的"情节套路"：光头强每一集都想出一个办法来砍树、破坏森林，而熊大熊二总能想出对策阻止光头强。《哆啦A梦》的情节套路：哆啦A梦每集都能拿出一个新道具，来帮助大雄解决麻烦。

笔者策划的动画片《快乐小郑星》，讲的是一群外星小精灵们的故事，当时出的第一版的"情节套路"如下。

动画系列片《快乐小郑星》情节设定第一版：

宇宙中，有一颗名为小郑星的星球，上面住着一群绿色皮肤的居民。他们过着安逸的生活，也常常会遭遇新的麻烦，不过他们总能战胜困难。

第 3 章
灵感的爆炸：动画项目前期策划

这一版的问题其实挺突出的，主要问题有两点，一是冲突的设计太笼统，不够具体；二是主要角色没有突出。

当时编剧们想设定成类似于鸟山明老师创作的《阿拉蕾》那样的情节。在那部动漫中，阿拉蕾和她的朋友们在企鹅村里生活，没有固定的反派，甚至很多情节也是平时的生活。但笔者当时想的是，我们的编剧不是鸟山明，《阿拉蕾》的情节设定之所以能大获成功，主要在于鸟山明老师异想天开的想象力和幽默感，而我们的编剧都太年轻。

此外，还有一种思路模式——"核心法则"。具体来说，就是先制定出该动画世界运行的核心法则，例如《七龙珠》这部动画的核心法则是"找到散落在各地的七颗龙珠，就能召唤出神龙，实现任何一个愿望"。然后编剧再根据这一法则，去构思在这样一个世界中，会发生什么样的故事。

皮克斯在进行《怪物公司》的剧本创意时，找到了一条通向该动画片中世界的捷径，这条捷径在《玩具总动员》制作过程中就帮助他们对该片进行了清晰的梳理。具体来说就是首先建立故事的"核心法则"，然后思考从这些法则出发，按照逻辑发展可以得出哪些结论。鲍勃·彼德森是这部动画片的故事监制，他说，安德鲁提出了这样一个设想，就是"怪物的能量来源是尖叫声"，这个设想具有分水岭意义，它帮助我们构建了怪物世界，理清了那个世界中的事物联系。❶

"核心法则"在很多动画片中并不常见，但是笔者希望在《快乐小郑星》中加入这样的元素，并围绕着"核心法则"来构建"小郑星"这个世界。

所以在笔者的要求下，就有了第二版。

> **动画系列片《快乐小郑星》情节设定第二版：**
> 宇宙中，有一颗名为小郑星的星球，上面住着一群绿色皮肤的居民。
> 小绿人天生拥有一种名为"原力"的力量，他们可以通过施展原力引发奇迹。原力的来源是坐落在部落深处的古代庙宇，那里埋藏着拥有无限能量的原力石。
> 小绿人们大多温和善良，但是其中也有人企图窃取原力石，统治整个星球。单纯的居民们对此一无所知，不过傻人有傻福，他们总能有惊无险地渡过难关，持续着快乐的生活。

第二版增加了"原力"这样一个"核心法则"，能够使整部片子像《哈利波特》那样，有一个能加深观众印象的"魔法"元素，并且围绕着"原力"，把小

❶ [美] 凯伦·派克. 创造奇迹：皮克斯动画工作室幕后创作解析. Coral Yee 译. 北京：中国青年出版社，2014：184.

郑星构建成一个有魔法的世界，又通过争夺原力石，使冲突更加具体化。简而言之，这部动画的"情节套路"就是争夺原力石。

但问题依然存在，主要角色没有突出出来。因为商业动画是主推角色的，所以角色之间，尤其是主要角色之间的冲突，是要作为情节的重点进行创作的，于是就有了第三版。

> **动画系列片《快乐小郑星》情节设定第三版：**
>
> 宇宙中，有一颗名为小郑星的星球，上面住着一群绿色皮肤的居民。
>
> 小绿人天生拥有一种名为"原力"的力量，他们可以通过施展原力引发奇迹。原力的来源是坐落在部落深处的古代庙宇，那里埋藏着拥有无限能量的原力石。
>
> 小绿人们大多温和善良，但是其中也有人企图窃取原力石，统治整个星球。不过，遇到危机的时候，总会出现一个强大的"光明卫士"，与敌人对抗，保护小郑星。大家对"光明卫士"非常尊敬崇拜，然而谁也不知道，平时傻呆呆的道咔竟然就是那个卫士。

这一版中，所有关于故事的元素都齐备了，同时"情节套路"也设计好了。

角色：强大的小郑星上主持正义的"光明卫士"。

目标：守护小郑星的和平与安宁。

冲突：正义的"光明卫士"与反派们做斗争，保护原力石和小郑星居民的安全。

情节套路：每一集中，反派们都想出一个阴谋去窃取原力石，而"光明卫士"总能击败反派，守护住原力石（图3-3）。

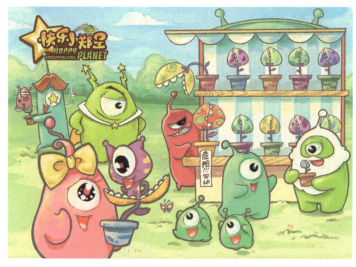

图3-3 《快乐小郑星》宣传海报

3.2 故事梗概的编写

故事梗概是用最简洁的语言阐述整部动画片的故事和创意点。

故事梗概分三个阶段，具体如下。

（1）"一句话梗概"：用一句话（20字以内）来说明这个故事的核心

绝大多数的投资人、制片人的时间是很宝贵的，他们可能同时有很多作品要看，所以他们拿到你的故事梗概后，经常只能大概看一眼，如果这一眼没能看到打动他的文字，这篇创意稿可能就被扔到废纸篓里了。

北京电影学院动画学院副教授陈廖宇老师在一次讲座中，讲过一个形象的"电梯理论"：假设你和一个很忙的投资人在乘电梯的时候相遇了，你需要把握住在电梯里这短短的几十秒相处时间，把你这部动画片的内容、理念、创意讲给他听，不但能让投资人听懂，还要让投资人对这部动画片感兴趣。

这就对"一句话梗概"提出了具体的要求：一是要简短，毕竟只有短短的几十秒时间；二是要把主要内容提炼出来，还要让投资人听懂；三是要有一定的煽动性，能让投资人有投资这部动画片的意向。

例如皮克斯的动画电影《料理鼠王》就用一句话作为它的宣传语——"He's dying to become a chief"，翻译过来就是"它宁死也要当大厨"。其实，这句话也可以翻译为"一只宁死也要当大厨的小老鼠"。这句话很简短，只有十几个字，而且让人马上就能联想到这部动画片的情节就是一只小老鼠逐渐成长为厨师的故事，同时还有很强烈的冲突点，因为正常情况下后厨是绝对不能有老鼠的，老鼠和厨师是死敌。这样的"一句话梗概"就是成功的（图3-4）。

另外一种"一句话梗概"可以使用"借用"手法，例如动画电影《大鱼海棠》的宣传团队在动画项目推介会上阐述这部电影的内容时，因为《大鱼海棠》剧情结构比较复杂，很

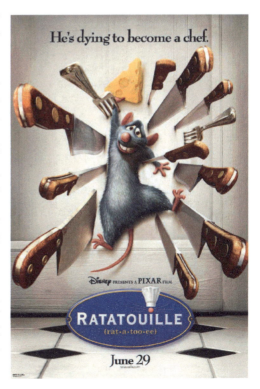

图3-4 《料理鼠王》宣传海报

难一句话说清楚，于是他们就用"借用"手法介绍："《海的女儿》版的《女娲补天》"（图3-5）。"借用"一般都会采用知名的故事和动画，这样别人就能马上明白这部动画讲的是什么故事。

图3-5 《大鱼海棠》项目介绍PPT

（2）"内容提要"：用一段话（200～350字）来介绍动画片的内容

当你的"一句话梗概"打动投资人了，接下来他才会有兴趣读更详细的内容介绍，但是投资人依旧很忙，依旧没有太多时间来读你的详细剧本介绍，只是想更深一步了解动画片中的具体情节，而且"电梯"会面结束，互留了联系方式，所以最好以邮件或短信的形式，把"内容提要"发给投资人。

"内容提要"就需要对动画片的内容作更深一步的介绍，但是也不宜过长，毕竟还没有进入正式会面阶段，投资人只能在休息的间隙读一下。

一般在"内容提要"中，要介绍这部动画片的具体情节、主角的名字以及主角和其他角色的冲突。

另外，当你的动画片要去国家广播电视总局备案的时候，根据2006年3月31日发布并一直延续至今的要求，需要填一份"国产电视动画片制作备案公示表"，其中"内容提要"一栏，明确要求：

① 字数为200～350字。

② 第一行要顶行，空2格。

③ 只用一个段落叙述故事，不要分段填写。

④ 完整叙述故事，不要用省略号。

⑤ 不宜过多出现评述性语言，原则上只叙述故事，不作评述。

⑥ 一定要把故事讲清楚，包括故事背景、主要人物、故事情节，可稍涉及主题思想，其中故事情节是主要部分。注意，内容提要不得写成议论文或散文，写成引子或广告语，写成创作理念或营销理念等。

下面是笔者在国家广播电视总局网站上查到的一些动画片的备案公示表，大家可以看一下这些"内容提要"是如何编写的。

报备机构（盖章）：北京电影学院　　　　　　　　许可证号：(京)字第2129号
联合制作机构：421动画电影工作室　　　　　　　　2013年8月

序号	片名	编剧	导演	题材	集数	每集长度（分钟）	计划投拍时间	计划完成时间	备注
	笨笨熊与哈哈狗	王珅	孙立军	教育	52	10	2013.6	2014.6	

内容提要：
笨笨熊和哈哈狗生活在快乐森林里，他们是一对快乐的小伙伴。他们心地善良、乐观向上、乐于助人，和豆豆兔、丁丁狐等小伙伴之间发生了许多有趣故事。当他们遇到困难时，在狗爸爸、熊妈妈、牛爷爷的帮助下，总能知错就改，取得进步。在点点滴滴的小事中，孩子们积累了知识，培养了良好的生活习惯，学会了耐心、互助、宽容、尊重。

省级管理部门备案意见	同意备案	相关部门意见	

报备机构（盖章）：广东明星创意动画有限公司　　　许可证号：(粤)字第849号
联合制作机构：　　　　　　　　　　　　　　　　　　2013年11月

序号	片名	编剧	导演	题材	集数	每集长度（分钟）	计划投拍时间	计划完成时间	备注
	开心宝贝之奇幻探险	开心宝贝编剧组	黄伟明	童话	52	13	2013.10	2014.3	

内容提要：
星星球的球长被大小怪和新搭档——嚯哈哈袭击昏迷不醒。百事通老师探到，只有在一本记录中古时期风土人情的神秘书中找到风火雷冰四根魔杖，才能救球长。为了球长，超人们来到中古小镇，在当地居民和国王的帮助下，利用有限的线索寻找由国师笑哈哈遗留下来的魔杖。大小怪不想让超人得到魔杖，也去到小镇，在嚯哈哈的帮助下伺机阻挠超人寻找魔杖。最后，超人们集齐魔杖，利用其力量救了球长，再一次挫败了大小怪的阴谋。

省级管理部门备案意见	同意备案	相关部门意见	

报备机构（盖章）：深圳华强数字动漫有限公司							许可证号：(粤)字第712号		
联合制作机构：深圳华强文化科技集团股份有限公司 芜湖市方特欢乐世界经营管理有限公司							2013年9月		
序号	片名	编剧	导演	题材	集数	每集长度（分钟）	计划投拍时间	计划完成时间	备注
	熊出没之夏日连连看	徐芸 江波	丁亮	童话	52	13	2013.09	2014.04	
内容提要： 　　在夏天的森林里，熊大熊二和光头强之间发生的和夏季有关的系列故事，如吃西瓜、游泳、潜水等，为了阻止光头强破坏森林，保卫自己的家园，以熊大熊二为首的丛林动物们和光头强继续展开保卫森林的斗争。									
省级管理部门备案意见	同意备案				相关部门意见				

由于各方面的原因，从2014年起，国家广播电视总局网站上公示的动画片制作备案只以简表的形式显示，"内容提要"不再公示，所以2014年以后的动画片也无法看到相关的"内容提要"了。

（3）"故事梗概"：完整叙述（1500字左右）动画片的内容

到第三步的时候，投资人已经对你的动画片很感兴趣了。这时候会要求你提交一份完整叙述动画片内容的故事梗概，进行一次比较正式的会面。投资人也会专门为你的动画片留出较长的时间，来跟你探讨这部动画片制作的可能性。

在这篇"故事梗概"中，要对故事发生的时间、地点、主要人物，故事主线的开始、经过和结局，故事主要副线的开始、经过和结局，故事所要表达的主题思想进行具体的阐述。

动画片在国家广播电视总局备案的时候，通常也要提交一份"故事梗概"，具体要求如下。

① 名称统一使用"××集国产电视动画片《××××》故事梗概"，黑体，小二号，居中，单倍行距；正文使用仿宋字体，小三号，两端对齐，单倍行距，首行缩进2字符。

② 页面设置：上、下、左、右页边距均为25毫米；A4纸型，单面打印；当故事梗概超过2页时，每页应有页码，页码居中。

③ 故事要叙述清楚、完整，应包含如下主要内容：故事发生的时间、地点、主要人物，故事主线的开始、经过和结局，故事主要副线的开始、经过和结局，故事所要表达主题思想的简明扼要阐述；不得使用省略号。

④ 出现错别字一律不予备案。

⑤ 正文总字数不得少于1500字。

⑥ 正文结尾应有落款,统一为"×××××公司"(即报备机构名称),日期格式为"××××年××月",居中。

以下是笔者导演的52集电视动画系列片《哈普一家》的"故事梗概"。

52集国产电视动画片《哈普一家》故事梗概

远古时代,在一个遥远而又神秘的星球上,出现了生物。这些生物逐渐进化成为两大派系,一派是拥有着绿色皮肤的文明种族,而另一派是以巨兽波波比为首的动物种族。两大种族以星球上自产的能量泡泡为食,友好祥和地生活在被他们称为"小郑星"的家园。

时光飞逝,小郑星渐渐枯竭,可以产生能量泡泡的地方越来越少。两大派系为了生存,相互争夺泡泡资源,反而导致小郑星加速衰亡,甚至开始出现火山爆发、地面塌陷等巨大的自然灾害。小郑星危在旦夕之时,有幸遇到了"急救家族"。

急救家族拥有着全宇宙最先进的医疗救护科技,他们以扶危救难为使命,为宇宙各地的病患服务。急救家族的先祖们当时无法根治小郑星的情况,只好将一支巨大的针管打入小郑星内。针管中的急救液激活了地核,使得以针管为中心的大地重新焕发了生机和活力,再次升起了泡泡。从此,文明种族围绕巨大的针管建造了泡泡镇,并把针管当成神塔一样顶礼膜拜。

很久很久之后,针管内的急救液即将消耗殆尽,便启动了自动求助功能,向宇宙中发射了急救家族特有的报警信号,被当代急救家族"哈普一家"收到。哈普爸爸是现任急救家族的继承人,是一个专门负责研制高端设备的科学家,"急救箱"就是他的科研成果,在宇宙中甚至可以当成"星际币"的替代货币来使用。哈普爸爸有一个美娇妻——哈普妈妈,她是急救飞船的指挥官,是实质上的一家之主,精明能干、处事果断,看似总是对家人要求严苛,其实刀子嘴豆腐心,非常疼爱儿女们。哈威威是长子,身强体壮,勇敢无畏,利用爸爸为他设计的装备,化身成"飞速超人",完成了困难的空中任务。哈飞飞是次子,聪明伶俐,爱出风头,在处事时比哥哥冷静,擅长动脑,所以爸爸为他打造了"幻想超人"装备,让他尽情发挥想象的力量,有一个名叫小开的宠物伴其左右。哈小爱是老三,可爱的小女生,在急救方面是仅次于妈妈的能手,因此爸爸为她设计了"爱心超人"装备,让她成为保护别人的坚实盾牌,有一个名叫小颜的宠物与之形影不离。哈小小最小,还是个咿呀学语的宝宝,但是集结了父母优秀的基因,天生聪明,利用爸爸设计的悬浮器,可以操作多种电子设备。

哈普妈妈看到来自家族的不明求助警报，决定前往小郑星，不料在路上碰到了"星际大盗"东东王。东东王虽然是反派，但其实是个酷爱洗澡、狂妄幼稚的大孩子；一旦别人不让他做什么，他就偏要做。所以，东东王偏执地认为只要统治了别人，就没人敢反对自己，从此自称"星际大盗"，到处掳掠物资，去实现白手起家、统治一切的野心。有这样一个成事不足的老大，就有遥遥遥这种败事有余的小弟，他既是跟班，又是老妈子，还经常要像河豚那样鼓成皮球当出气筒。这一对儿活宝炮击急救飞船，正赶上哈普爸爸在做异次元能量的研究，结果导致急救飞船破裂，强大的异次元能量不断溢出形成巨大黑洞，将双方飞船吸入，巧落小郑星。

急救飞船迫降在文明种族所在的泡泡镇，由于船体破裂，急救箱大量遗失在小郑星各地，并且还得寻找物资维修飞船，因此哈普一家只好留下，并和居民们成了朋友。另一方面，东东王掉落在小郑星相对恶劣的环境中，遇到了动物种族的首领波波比。由于针管能量越来越微弱，使得远离神塔的地方变得非常荒凉。所以，侵占富饶的泡泡镇以及抢夺急救箱当成货币通货使用的目标，促使东东王和波波比一拍即合形成利益集团。为与东东王势力对抗，哈普一家担负起救助和保护居民的使命，并逐步解开了急救先祖留下的针管巨塔之谜。为了化解小郑星的争端，哈普一家展开了一段动人心魄的冒险之旅。

本片是一部科幻题材动画系列剧，以轻松、幽默、感人为情绪主线，以紧张、刺激的历险为故事背景，以天马行空的幻想道具、热血的正邪对战为剧情看点，辅以丰富的科教知识和急救教学，打造一个引人入胜的经典原创作品。

3.3 前期策划书的提交

完成了前面的创作部分以后，整部动画片也就呼之欲出了，接下来就需要将所有的想法整理出来，作为一份正式的文档发给投资方。

文档不要太详细，文字部分的篇幅最好控制在两页纸以内，这样投资方可以在10分钟之内，对整部动画片有一个深入的了解。

这份文档需要对整部动画片进行总体介绍，其中包括定位、受众、特点、内容介绍、主要人物设定等。如果有必要的话，还可以加上前三集的内容介绍，这样投资方能看到剧情是如何展开的。另外，最好有一些前期的美术设计，比如角色、场景的设计等，这样投资方就能更直观地看到整部动画片的画面效果，如果

实在没办法提供设计稿的话,也可以从网上找一些你认为接近动画片美术风格的图片,附在最后,供投资方参考。

另外有一些细节也要注意,例如在策划书的最后,附上创作者的名字或单位以及联系方式,这样策划书被选中以后,方便别人联系。

下面是笔者之前做过的一份动画片前期策划书,仅供大家参考。

动画片《新编镜花缘》前期策划书

类　　型:搞笑、神幻、探险、航海、古装、修仙、成长
看　　点:中国风、大海、奇珍异兽、动作、战斗场面、特效等
受众群:小学至初中生,辐射高中生及其以上
商业目标:成片、周边产品等
集　　数:104集(暂定,可添加)
片　　长:15分钟/集

选题背景:

作品改编自清代文人李汝珍创作的长篇小说《镜花缘》,这是一部与《西游记》《封神榜》《聊斋志异》一样璀璨,带有浓厚神话色彩,富于浪漫、幻想的中国古典长篇小说。小说前半部分描写了唐敖、多九公等人乘船在海外游历的故事,包括他们在女儿国、君子国、无肠国等国的经历。

由于近期日本动画片《海贼王》的热播,航海探险类题材的动画片受到普遍欢迎,因此我们将这部中国知名小说,用现代叙事手法改编成航海探险类型的中国风动画片,又加入了更多现代人的幽默点。剧情以"剧情穿插小剧场"的形式表现,让故事贯穿古今,形成和现实世界的对比和连接,一定会受到国内观众的欢迎。

一句话梗概:

中国古代版的《海贼王》。

内容提要:

百花仙子托生为秀才唐敖之女唐小山。唐敖赴京赶考,中得探花。此时徐敬业起兵讨伐武则天,有奸人陷害唐敖说他与徐敬业有结拜之交,被革去功名,降为秀才。唐敖对仕途感到灰心丧气。某日受仙人指点,由于机缘巧合,便随妻兄林之洋出海经商、游历。他们路经多个国家,见识了各种奇人异事、奇风异俗,并结识由十二名花仙转世的女子,后唐敖入小蓬莱山成仙。

主要人物设定：

唐敖：本片主角，本来高中探花，但由于受人牵连被革去功名，从此心灰意冷。某日受仙人托梦，决定集齐十二种名花，于是出海寻仙。

唐小山：唐敖之女，百花仙子转世。从小生得美丽，文武双全，胸怀大志。由于她的原因其父唐敖才出海寻仙。

林之洋：唐敖的妻兄，生得面红齿白，颇为俊俏。经常出海做生意，典型的商人性格，有时爱占些小便宜。由于貌美，在女儿国被国王强抢。可以说是全篇的点睛人物。

多九公：八十高龄，为人老诚，满腹才学，久惯漂洋，对于海外山水、异花奇草、野鸟怪兽，无不通晓，是无所不知的"导游"形象。

前三集内容提要：

第一集：秀才唐敖在一古庵受梦神托梦，被告知只要出海寻找十二花仙，便有机会得道成仙。随后，梦神授其一个锦囊，吩咐唐敖定要收好。第二天，唐敖便带女儿唐小山出去玩。在休息时，唐敖发现小山在吃一种草，并热情地请自己一起吃。唐敖迟疑地吃下后便昏厥不醒。昏厥的唐敖又梦见了梦神，梦神告诉他，他吃下的是种名叫"蹑空草"的仙草。唐敖凡夫俗体，受不住这仙草灵气，若不及时成仙就有性命之忧。唐敖醒来，告知家人要随妻兄林之洋出海游玩，内心想着早日集齐十二花仙才能保命一事。翌日，他便随林之洋出海去了。

第二集：在海上漂泊多日，唐敖一直浑浑噩噩，终于昏厥。醒来时竟觉得好多了，一问才知船工"多九公"在岸上寻得两株救命仙草，一名为"肉灵芝"，另一名为"朱草"，这才换回一条命。隔日上岸，遇一异兽名叫"果然"，正在稀罕时，忽然窜出一只猛虎，众人命悬一线。正在众人觉得要命丧于此的时候，忽有一支羽箭射死猛虎。原来是一个美貌少女，细谈起来竟是故交之女，于是前去女子住处，途中多见异兽。到了住处，见到故交，少女托付唐敖带一封书信给自己在巫咸国的姐妹。

第三集：第二日，众人上路，来到"君子国"，此国中人人"好让不争"，令众人纷纷称其。傍晚登船，在船上收到的燕窝更让林之洋这个商人满心欢喜，走了不知多久，忽听有人喊叫救命。众人上岸一看，竟是一条渔船，渔公渔婆正在推搡一个貌美女子。原来女子名叫"廉锦枫"，为了替母亲治病下海取参，不慎被网困住，渔公渔婆要将其卖掉。众人讲理不成，林之洋气得跳脚。渔公渔婆最终妥协，狮子大开口，以"百金"将女子放了。女子感激，下海取珠报恩。这时，唐敖觉得胸口发热，低头一看，胸口处竟

发出光来！
主要角色设计图：

概念设计图：

项目负责人：×××
联系电话：×××××××××
邮箱：×××××@×××.com

第4章
个性之美：角色设定前期策划

4.1 主角的设定类型

4.2 主角的设定方法

4.3 其他角色的设定

4.4 角色小传

当我们谈起一个人时，基本上都会以这样的语句开头："我爸是个特严肃的人""我一个朋友特搞笑""我同事做事特别迷瞪""我新交的女朋友特漂亮"，等等。

从这些介绍的话语中，可以看出大家对一个人的评价包含两点重要信息：

① 角色关系：是指角色和角色之间存在着什么样的关系，例如父子关系、朋友关系、工作关系、情侣关系等，人和人之间的关系组成了这个社会。同样，在动画世界中，除了主角之外还会有多个角色，他们之间的关系要设定清楚（图4-1）。

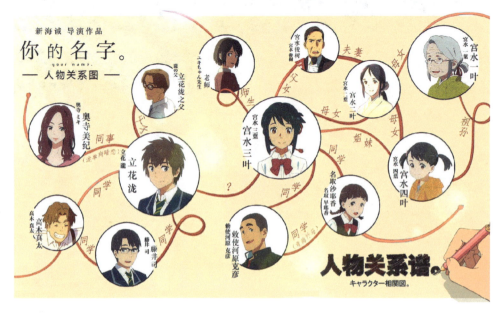

图4-1　动画电影《你的名字》人物关系图

② 角色特征：它分为两种，一种是"外在特征"，一种是"内在特征"，简而言之，就是"外貌"与"个性"。对于动画角色来说，就是能够代表他的关键词，例如动画片《喜羊羊与灰太狼》中的角色，懒羊羊的特征就是"懒"和"嗜睡"，而美羊羊的特征就是"美丽"和"善良"等。

对于动画而言，角色在动画中的地位，和演员在电视剧或电影中的地位是一样的。在动画世界里，角色可以是人物、动物、植物等多种类型。

在一部动画片中，尤其是以角色为中心的商业动画片，角色设定的前期策划大致可以分为三个步骤：

① 先对主角进行全面的设定，包括主角的"外在特征"和"内在特征"；

② 围绕着主角，设定整部动画片的"角色关系"；

③ 设定其他角色的"角色特征"。

4.1 主角的设定类型

一个优秀的动画角色,必须符合它所处时代的主流审美、精神、文化等要求,这样才能获得认可和成功。

回顾美国动画设计的发展历史,我们就可以从不同阶段的动画形象中发现一条鲜明的时代特征线索。

美国最初的动画形象都常常附带着浓重的政治意味。而在20世纪30年代中后期,经历了经济大萧条的人们需要能给他们带来欢乐的精神安慰,于是动画形象趋向于幽默和搞笑等噱头,米老鼠、唐老鸭等形象取得的巨大成功,与它们所处的社会时代背景是密不可分的。30年代末到50年代,随着迪士尼动画占据世界商业动画片的主流市场,迪士尼特点的动画形象也随之掌控着商业动画形象的潮流,这时的动画形象可爱而美丽,努力表现和营造善良的基调和纯真的氛围。例如白雪公主、匹诺曹、小鹿斑比、灰姑娘等都是真、善、美化身的动画形象。60、70年代是美国社会党派、宗教、思潮激烈变化的时期,嬉皮士文化达到巅峰,因而动画形象的创作也受其影响在纯情的色彩上开始增添"个性"的意味,逐渐具有了反抗的精神。例如,莫格利、斑点狗、罗宾汉等迪士尼的动画形象。直到80年代,美国商业动画形象才开始趋向于温情脉脉的形象特征,如《奥丽华历险记》中的奥丽华。进入21世纪,美国的动画界进入群雄争霸的局面,梦工场、派拉蒙电影公司、二十世纪福克斯公司、工匠娱乐公司纷纷介入动画片的制作,推出了一大批动画形象。这些公司在设计动画形象时,更多地考虑了这些动画形象的市场转换性,也就是说这些动画形象原本就是玩具形态或者是具有转换成衍生产品的属性,例如,星际宝贝史迪奇、牛仔伍迪与巴斯光年、小丑鱼尼莫、怪物史莱克、加菲猫等(图4-2)。

从字面上解释,"动画"的英文为"animation",是源于拉丁文的字根"anima",在拉丁语中为"灵魂"的意思。若作为动词,"animate"则有"赋予

图4-2 美国动画中的主角们

生命（to give life to）"的意义。"animate"因此被用来表示"使……活起来"的意思❶。把Animation翻译成"动画"，只能代表原意的一小部分，它其实有更广义的指代，指把一些原先不具生命的东西，经过影片的制作与放映之后，成为有生命的个体。

动画角色实际上可以被看作是人类理想的透射。每一个人类的个体在成长过程中，都会一次次地对自己进行定位与塑造。但是，对于绝大多数成人来说，他最终的职业、性格、能力都和成长之初所设想的相差甚远，甚至是背道而驰。动画角色为其提供了一次心理透射的机会，让这种成长的失落在短暂的观影时刻重新得到"满足"。无论是正面还是反面的角色，都是观众的潜意识的再现，动画的"想象空间"是一个综合的集合，场景、动作、道具也都非常直接地实现了观众的心理转换。❷

性格是人物内心世界的外化，是人物对外在世界所持的态度。现实生活中每个人的性格都是具体而复杂的，人与人之间存在着或大或小的差异，但又可大体归入某种性格类型中。影视作品中对于角色形象的塑造，无一不先从刻画角色的性格入手，动画中的角色更是如此。性格是动画角色的"灵魂"，是否拥有独特的性格特点是动画中角色能否"活"起来的关键。

4.1.1　传统的符号化角色设定

如果用一个词来形容传统动画角色的性格，那只能是"彻底"：好人好得彻底，对人亲善、温文尔雅、正直无私；而坏人则坏得彻底，阴险狡诈、行为猥琐、自私自利。角色的简单化，并不是把角色平面化、简单化，而是要求角色性格简洁明了、文学形象鲜明突出。这些要求是和动画艺术的特征紧密结合在一起的。

对于儿童来说，这个世界是两极化的，所有的人只分为好人和坏人两种，而不存在中间的人。儿童也没有能力去理解复杂的人性，因此，类型化、简单化、符号化的动画角色设定，更适合儿童观众。

《超人》是第一个漫画超级英雄，它的出现是美国文化史上的一个重大事件。超人的历史可以追溯到1933年，几十年间似乎超人的性格永远不变："彬彬有礼、无私、高贵。"《娱乐周刊》如此写道："自从1938年第一部《超人》漫画出版以来他就是这样一个人。"

超人永远乐于助人，大到航天飞机出事，他飞过去帮助飞机安稳地落在棒球场上；小到小孩子的一个球掉在房顶上，他不远万里飞来，帮助小孩子捡下球。

❶ [美] 布鲁斯·F·卡温. 解读电影. 李显立等译. 桂林：广西师范大学出版社，2003：97.

❷ 周鲒. 动画电影分析. 第2版. 广州：暨南大学出版社，2007：346.

超人永远嫉恶如仇，为了维护世界的和平和稳定，不惜天天在大都市里巡逻，在面对那些疯狂的毁坏者的时候，超人一直是不顾个人安危，与其做坚决的斗争。他可以不吃不喝，但不能不做好事。甚至在某些影评人喊出"超人你不累吗"的话时，他也依然如此（图4-3）。

传统的女主角也往往乐善好施，《仙履奇缘》中的灰姑娘，任劳任怨地为那个奸诈、凶暴的妈妈和两个姐姐做家务，几十年如一日，毫无任何怨言（图4-4）。

她在晚上要去参加王子的宴会时，依然是在做完家务以后才出发的。参加完宴会后，即便是宫廷华丽的生活以及英俊的王子在召唤她，她也依然隐姓埋名，在那个凶暴的妈妈家埋头苦干，堪称楷模。

在两个姐姐争着试那双水晶鞋，并用刀割掉脚后跟依然无法穿上时，她居然还担心两个姐姐，全然忘记以前所受的种种折磨和委屈，真是善良到极致。

在传统动画反面角色的设定中，日本漫画大师鸟山明的代表作《七龙珠》（DRAGON BALL）中的弗利萨（Frieza）可以算是一个代表人物。它是龙珠里塑造得最成功的坏人，阴险、狡诈、虚伪、残忍，妄图统治全宇宙，以将行星的所有居民屠杀后，再将行星卖给出价最高的竞价人为乐。弗利萨几乎无恶不作，他做的任何事情都毫无道理：为了一己之乐，可以将整个赛亚人种族屠杀干净，也可以毫无理由地杀掉跟随自己多年的手下。他脑海中从未有过怜悯、关心，只有无尽的杀戮（图4-5）。

图4-3 《超人》宣传海报

图4-4 《仙履奇缘》剧照

图4-5 《七龙珠》中的弗利萨家族

4.1.2 现代的人性化角色设定

在当代,生活在现实中的观众,对于许多事物的判断都趋向于复杂与多元化。而动画角色的性格设定依旧停留在早期的"简单"设定上,这本身就造成了一个越来越复杂、多元化的观众与越来越简单、单一的角色设定之间的矛盾。这就使得观众与角色之间的距离越来越远,落差越来越大,直至观众认为,动画角色只是动画角色,而不能透射出现实中的自己。

成功的动画片角色设计与受众心理是密切相关的。角色对受众是可接近、可理解、可期盼的:角色的人物性格、身份和人物关系组合的设定,架构出一个完整的、受众主观心理上感觉真实的人际生活环境,是具有普遍意义的、不具有个别性特征的设定。动画片角色通过诸多方面的细节设计,最终使受众能产生镜像认同的心理。

在动画片中,即便是伟大的英雄角色,也并不是天生就是英雄,他需要成长,也需要克服自己的缺点。观众们甚至接受英雄在成为英雄时依旧带着他的缺陷。

图4-6 《蜘蛛侠》漫画

《蜘蛛侠》中的彼得·帕克,意外地被一只变异蜘蛛咬伤,从而成为无所不能的蜘蛛侠。我们从片中看到他利用超能力去参加地下格斗,派送比萨,他甚至放过了坏蛋使得自己的叔叔受到牵连丢了性命。帕克并不是完美的英雄形象,他生活中处处不如意,甚至比部分观众还要穷困潦倒,但正是这些缺陷让人们更加热爱他,为他的成长感到高兴。因为似乎这如同邻家小孩的超级英雄就生活在身边,让人倍感亲切(图4-6)。

《忍者神龟》中的四只小乌龟平时总爱打打闹闹,甚至于为了吃一块比萨吵来吵去,但并不妨碍它们在危险的时候挺身而出(图4-7)。

人性化的动画角色设定,不但要表现出角色的一般性格,还需要在不同的情节

图4-7 《忍者神龟》角色设计

下，表现出角色在对待压力、情感时的不同性格特征，也就是角色的本性。

罗伯特·麦基在他著名的《故事》（Story）一书中说道："人物性格真相（True Character）在人处于压力之下做出选择时得到揭示——压力越大，揭示越深，其选择便越真实地体现了人物的本性。"❶

《海贼王》中的主角路飞，平时嘻嘻哈哈、不干正事，但是当伙伴或朋友受到威胁时，总会义无反顾地冲上去，这就是在压力下表现出的截然不同的性格特征（图4-8）。同样的还有《灌篮高手》中的主角樱木花道，平时就是一个热爱打架闹事的学生混子，但当他出现在篮球场上，他就会努力拼搏去争取胜利，甚至在继续打篮球就会严重受伤的情况下，依然拒绝被替换下场，还坚持在场上抢篮板（图4-9）。

就是这些在不同情境下角色的反应，才把这些角色身上的性格真相体现了出来。正是由于人性化的元素，这些角色才能跃出二次元，成为活生生的人，站在观众的面前。

图4-8 《海贼王》中的路飞

图4-9 《灌篮高手》中的樱木花道

4.1.3 反传统的颠覆性角色设定

反传统是一种精神，是指用逆向思维的方法，对传统的、一贯的做法进行探索和改革，从而达到创新、进步、发展的目的。反传统思想由来已久，鲁迅先生当年曾经概括说，中国人总习惯于"摸前有"，而西方人则善于"探未知"。两种不同的文化心态导致两种不同的结果：一个不断重复前人，不思突破；一个则不断推陈出新，向前跨越。

❶ [美]罗伯特·麦基. 故事. 周铁东译. 天津：天津人民出版社，2014：111.

在西方的文学、影视领域，已经提出了"英雄"（hero）、"非英雄"（non-hero）、"反英雄"（anti-hero）这三个概念。

而在动画片中，尤其是近些年来，传统的正面角色已经达不到让观众心悦诚服的目的，相反由于形象过于完美，拉开了与观众即普通人群的距离，使得人们开始怀疑其真实性。这就造成了反英雄（anti-hero）的诞生。比如动画电影《海底总动员》（Finding Nemo）中胆小怕事的小丑鱼马林，《怪物史莱克》（Shrek）中肮脏丑陋的史莱克，这些拥有性格缺陷的角色反而成了观众的最爱。

2001年上映的动画电影《怪物史莱克》（Shrek）在全球范围内引起巨大的轰动，全片不仅吸收了迪士尼的经典模式，而且拿这个模式开了一个巨大的善意玩笑。以往迪士尼的影片可以归纳为"王子拯救落难公主，两人一见钟情，最后白头偕老"的定律。王子和公主心地善良不用说，更重要的是郎俊女貌。而《怪物史莱克》则完全颠覆了这种传统的动画角色设定。这里的男主角史莱克不是王子而是一只浑身绿色、相貌丑陋的怪物，浪漫的童话书被它用来当厕纸（图4-10）；这里的公主不再温文尔雅、举止大方、文静温柔，而变成了会武功、有点小邪恶、有时举止粗鲁、胆子又大的现代女性。

《怪物史莱克1》到《怪物史莱克3》都是作为常规童话的搞笑版出现，它彻底颠覆了一切伴随我们成长的童话故事，丑化了许多受人喜爱的童话人物。这部影片是极具颠覆性的，一只相貌丑陋、行为邋遢的怪物成为拯救公主的英雄，让所有人都大跌眼镜。

2006年上映的电影大片《超人归来》（Superman Returns），以1亿7800万的票房成绩，令人不可思议地完败给迪士尼的动画电影《超人总动员》（The Incredibles）的6亿2400万的票房。

图4-10 《怪物史莱克》中的史莱克

这是传统角色与反传统角色第一次正面交锋。同样是以"超人"为主题的电影，《超人归来》中的超人是个遥不可及的梦，甚至颇具宗教意味，他背负着上帝般的使命，引导人类进步向上。超人不仅能力非凡，更是正义与自由的象征，从他诞生的那一刻起，就是人们心目中的神。而迪士尼《超人总动员》中的超人由昔日的英雄已经变成了"狗

熊"：头发秃了，肚子大了，裤子紧了，皮带怎么也扣不上了，昔日的大英雄超人居然摇身一变，成了市井中的中年男人，他开始自暴自弃、逆来顺受，成天为柴米油盐这种小事而发愁，为养家糊口而奔波（图4-11）。

这两个超人，一个是传统的英雄，另一个则是普通中年男性，截然不同的角色设定造成了4亿票房的差别。后者的大卖，正是让这个世界中的芸芸众生感觉到：这是一部他们自己的电影，超人就是他们生活中的一员，他们从这个影片的角色中看到了自己在现实中的模样。

2010年上映的动画电影《神偷奶爸》（Despicable Me），是动画史上为数不多以一个传统意义上的坏蛋为主角的电影，一个超级大坏蛋式的主角格鲁（Gru），表面冷血无情，在一次偷盗行为中为了达到目的，领养了三个小姑娘。从此，生活由于三个小姑娘的到来发生了巨大的改变。于是，他心里温暖的一面被挖掘。这个世界上最大的坏蛋成功俘获了观众的心，这也从一个侧面证明，观众对那种好人式的主角已经看得厌烦了（图4-12）。

2012年7月11日，根据漫画家寒舞的作品改编，由卢恒宇、李姝洁导演的动画《十万个冷笑话》第1集《哪吒篇》上线，瞬间就火爆全网，其中那个满身横肉、萝莉

图4-11 《超人总动员》中的超人一家

图4-12 《神偷奶爸》中的角色

图4-13 《十万个冷笑话》中的哪吒

脸庞的哪吒彻底颠覆了国人心中对传统动画角色的认知（图4-13）。

在当前的时代背景下，动画角色往往还需要有平民化的亲和力，动画角色身上往往还存在自私、虚荣、懒惰、偏执、暴躁等缺点，而这些缺点竟如此熟悉，它正是大众性格中最常见的缺憾。如果说人物身上的闪光点是用来崇拜的，那么他们平民化的缺点就是用来亲近的。只有能被亲近的人物才是最容易被喜爱的人物。对于动画角色而言，缺点往往是他个性魅力的一部分，反而有助于他得到受众的青睐。也许在这个反崇高又不需要英雄的时代里，缺点型的人物能被接受，不仅仅是因为观众们更倾向于欣赏那些背离神圣价值和具有反叛精神的角色，而且是因为他们不但在心理上亲近这些角色，也可以借由动画角色理解、宽容、原谅自己。

4.2 主角的设定方法

（1）角色的姓名设定

动画片角色姓名的设置可以从以下两个方面来分析。

其一，也是最基本的，就姓名本身而言，需要注意以下几点。

① 姓名的字面意思要新颖、别致，具有亲和力。

② 姓名的笔画要尽量简洁。

③ 姓名的读音要朗朗上口，没有不健康的谐音和歧义。

对于这几项，无论是传统的角色设定还是反传统的角色设定都应遵守，因为通俗易懂的名字更利于角色的传播。

其二，根据剧本中的其他因素进行命名，大体可以分为以下几点。

1）根据角色外形特征

在传统的角色设定中，此项命名应与形象相符，如《三毛流浪记》中的三毛。三毛这个人的重要特征就是头上有三根毛，这样的命名让人一目了然，便于加深记忆。

而在反传统的角色设定中，此项命名可以与形象相反，如《机器猫》中的大雄，是一个懦弱、瘦弱、单薄的小男孩，按理说这样的形象命名为"小夫"之

类的更合适，但《机器猫》的作者藤子不二雄先生竟然将这样的角色命名为"大雄"这个令角色显得很高大威猛的名字。这样反其道而行之的命名方式正是反传统的结果，而也正因为这点，大雄这个形象更加深入人心。

2）根据角色性格特征

如《小熊维尼》中的跳跳虎，从名字就可以看出来这是一只爱蹦蹦跳跳的老虎，这就是传统的动画角色设定。

3）根据角色特长爱好

传统的角色设定同样是按照与角色特长相符的思路进行命名，如电视动画片《狮子王》中的球球，本身就是一个爱滚来滚去的角色。

4）根据角色身份地位

如《聪明的一休》中，"一休"这个名字就带有浓厚的佛教禅宗意味，符合一休"禅师"的身份。

5）根据社会流行元素

如《猫和老鼠》中的两位主人公汤姆（Tom）和杰瑞（Jerry）。

6）根据剧本特定情况

如《海尔兄弟》中的海尔哥和海尔弟。

（2）角色的性别设定

动画片中的角色大部分都是虚构的。当然，有些是有社会原型的，但那也是对原型的极度夸张。因此，对动画片中角色的性别定位，可以有那种介乎于"男""女"之间的中性的存在。这种性别定位虽是极少数的，但它也有自己的优势：可以避免因性别带来的局限性，甚至可以使角色拥有更多的偏好者。当然，这种"中性"的定位是根据剧本的创意及情节的设置来确定的。有些情况下是为了品牌衍生的需要。如深圳2003年推出的"魔力猫"就是一个性别不详的卡通形象。但是，在一般情况下，都要对角色的性别进行明确的规定，以便于剧本的创作。

（3）角色的年龄设定

对动画片主要角色的设定，尤其是对主人公而言，一定要包括角色年龄的设定。年龄直接影响到角色的语言及行为方式，编剧只有在知晓所塑造角色年龄的情况下，才能更好地把握人物对白及剧情的变化。

在进行动画剧本的创作时，所设定的主人公的年龄，一般情况下要与动画片受众的定位一致，这样才能更好地引起观众的共鸣。

另外，生日的设定对于角色来说可有可无，除非情节要求，这一天是个特殊的日子，否则生日的设定没有太大的意义。当然，对于需要加入"星座"元素的

剧情来说，有了生日就意味着角色有了自己的"星座"档案。

（4）角色的个性设定

动画片角色的个性特征必须十分明显。这些生动的角色对于观众而言，并不是一个空虚的影像，而是高度浓缩了的人性，是现实生活中人物或动物的抽象和夸张。

对动画形象性格的设定，不是要面面俱到，而是要充分体现出性格中的重点，甚至仅抓住一点，也就是角色的个性，来大做文章，做好文章，也不失为一种成功之举。

性格和个性是角色在不同情境下通过反应、动作表现出来的。在《狮子王》（The Lion King）中，角色的反应、动作对于角色性格塑造是很成功的（图4-14）。例如木法沙以他那抬头挺胸、大步向前的动作，塑造出了一个正义、高贵的帝王形象。与之相反的，妄图篡权的刀疤则是一副猥琐的形象，它弓着背、弯着腰，从不正眼看人，通过对其表情的刻画更显出他的阴险与狡诈。而且，迪士尼还注重对配角的刻画。比如那些土狼，当遇到狮子王木法沙时是一副卑微的模样，而当遇到幼小的狮子辛巴时，又变得异常凶狠与毒辣。而那只憨厚笨拙的小猪彭彭，笨拙可爱而不失勇敢。遇到捕猎者，彭彭拼死逃命，遇到凶狠的土狼，彭彭又毫无惧色地往前冲。这些性格分明的角色，除了靠角色本身的造型以外，更重要的就是对角色动作的合理设计。所以说在动作领域中体现角色性格时，动作的刻画是非常重要的。

图4-14 《狮子王》中的角色

（5）爱好、口头禅及习惯动作设定

给动画片角色加入某种特别的爱好，不仅丰富了人物形象，还可以作为故事情节的小插曲，增添趣味性，给观众留下深刻的印象。如美国动画片《小鸡快跑》中的主人公金婕喜欢坐在高高的鸡舍上眺望远方；还是这部动画片中，那只最肥胖的母鸡时刻不停地织毛衣，甚至在大家乘"飞机"大逃亡的关键时刻，她还忙着踩脚蹬，手上仍旧放不下自己的毛线针，可谓把"爱好"表现得淋漓尽致。

看完一部好的动画片之后，我们一方面对卡通形象感到新鲜和有趣儿，另一方面，我们会记住其中某些角色的口头禅或习惯动作。尤其是一些年龄较小的观众，非常喜欢模仿动画角色的语言和行为。

在剧本创作中，设定口头禅及习惯动作，是一种把角色的性格、特点最为简洁、生动地外化出来的好方法。许多动画角色正是根据这些小细节的典型化，具有了别具一格、让人感兴趣的性格特征。在日本漫画大师鸟山明绘制的《鸟山明漫画研究所》漫画的第5期中，详细说明了口头禅对于角色塑造的重要性，并以"我要放屁了"为口头禅，塑造了一个"鸟山明"式的典型角色（图4-15）。

而设置口头禅及习惯动作的时候，除了一定要新颖别致，符合人物的性格、身份外，我们认为尤其需要考虑到流行的因素，让口头禅和习惯动作通过动画片的播出流行开来，成为一种时尚，成为卡通形象的一个标志性符号。如早些年流行的动画片《希瑞》中女主角希瑞总是右手高举一把宝剑指向天空，并且大喊："请赐予我力量吧！我是希瑞！"这个动作及语言的搭配堪称经典，除了给人留下深刻的印象外，还与主人公正义、勇敢的性格相匹配（图4-16）。

图4-15 《鸟山明漫画研究所》中的口头禅

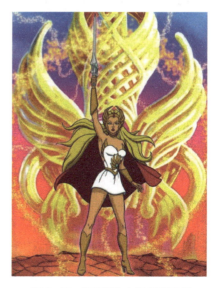

图4-16 《希瑞》中的希瑞变身

再次，以《聪明的一休》为例，每当一休思考问题时，都摆出同样的姿势，盘腿打坐，两根食指分别在头顶两侧画圈圈儿。这个精心设计的动作，不仅符合一休禅师的身份，而且与脑筋"转圈儿"有着紧密的联系，在一定程度上成了儿童争相模仿的流行时尚。

根据前文的叙述，可以按照这些设定要求，对动画片的主角建立一个简单的设定档案，作为动画片剧情后续展开的基础：

动画片《聪明的一休》主角设定档案					
姓名	一休	种族	人类	年龄	7岁
性别	男	职业	和尚	所在地	日本安国寺
特点	聪明	爱好	动脑筋	口头禅	休息，休息一下
性格描述	聪明过人，富有正义感，经常用自己的机智和勇气帮助那些贫困的人，教训那些仗势欺人的人，平时勤奋好学，热心助人，最喜爱动脑筋，解决日常生活中的问题				

以上是动画片中主要角色设定最基础也是最重要的部分，根据剧本创意的具体需要，可以再对角色进行其他设定。

4.3 其他角色的设定

通常情况下，一部长篇动画片至少要使用5~7个主要角色，其中有两个角色分别是正派和反派的主角。在确定了哪个角色是主角以后，就要围绕着主角来安排故事中提供的冲突和其他角色。

4.3.1 动画片中的角色结构

约瑟夫·坎贝尔（Joseph Campbell）教授研究了世界各地的神话故事，对其中所有的角色进行了分类，后来克里斯多夫·沃勒尔（Christopher Vogler）又对该理论进行了拓展，又由埃里克·埃德森（Eric Edson）在《故事策略》一书中进行了完善，总结出一个故事中应该具备的角色类型清单。

① **主角**（The Hero）：应该具备普遍的和招人喜爱的个人品质，同时还是一个有着缺点、缺陷和个人焦虑的独一无二的个体。

② **对手/反派**（The Adversary）：决意阻止主角达成目标的、带出动画片核心冲突的角色，相比其他所有角色，对手是主角最强劲的敌人。值得注意的是，对手是主要的对抗力量，但是这并不意味着他必须是一个坏人或恶人，一些最出彩的对手正是那些迫于形势不得不站在主角对立面的好人。而当这部动画片是恋爱类型的时候，有可能主角的爱恋对象就是其对手。

③ **爱恋对象**（The Love Interest）：浪漫的爱情是排在食和住之后第三强烈的人类需要，所以要给主角设定一个异性伙伴。

④ **导师**（The Mentor）：传授给主角技能和知识的人，导师可以是智者、愚人、小孩子，甚至各色人等，他们甚至不知道自己是在言传身教，但他会在某个情境下影响到主角。例如《喜羊羊和灰太狼》中的村长慢羊羊，《足球小将》中的罗伯特·本乡等。

⑤ **伙伴**（The Sidekick）：在整部动画片中都围绕在主角身边的人，伙伴可以是一个也可以是多个，他们和主角有着同样的目标，但不拥有和主角相同的能力。他们经常在多个方面对主角进行互补。

⑥ **边界守卫**（The Gate Guardian）：在整部动画片中，第一次出场是站在主角的对立面，但当主角聪明地排除困难后，边界守卫则会转变成盟友，站在主角这边。例如《七龙珠》中的短笛大魔王，在第一次出场的时候以毁灭世界为己任，但当新的敌人赛亚人出现后，则坚定地成了主角孙悟空的盟友（图4-17）；《圣斗士星矢》中的狮子座黄金圣斗士艾欧里亚，第一次出场时要把主角星矢置于死地，但最后也为了保卫雅典娜成了星矢的盟友（图4-18）。

⑦ **其他盟友角色**（Other Ally Characters）：一些服务于特定情节目标的角色，一般来说，他们的出场时间远少于其他主要角色。值得注意

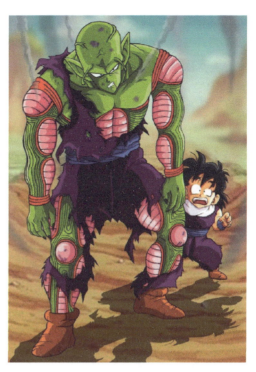

图4-17 《七龙珠》中的短笛大魔王

图4-18 《圣斗士星矢》中的艾欧里亚

的是，这些其他盟友并不都是帮手，也不是所有人都心甘情愿，有时候，某些人被迫才拉主角一把。这些其他盟友角色也可以细分为6类。

　　A.**对照盟友**（Comparison Ally）：在某些方面和主角是一致的，甚至是主角的镜像，但是在某些特定情境之下，和主角的反应正好相反，用于衬托主角。

　　B.**喜剧盟友**（Comic Ally）：从骨子里散发着喜剧特质的角色，即便他一本正经的时候也让观众想发出笑声，是用于给动画片增加喜剧和幽默元素的角色。

　　C.**帮手-追随者盟友**（Helper-Follower Ally）：有一技之长、能帮助到主角的角色。

　　D.**有望成为救星的盟友**（Hopeful Savior Ally）：有可能帮助到主角，甚至成为主角救星的角色，但最终的帮助却很有限。

　　E.**助威的盟友**（Cheerleader Ally）：给主角加油鼓劲的角色。

　　F.**身处险境的无辜盟友**（Endangered Innocent Ally）：如果主角不救他们，这些身处险境、可怜和无辜的角色只有死路一条。

　　⑧ **对立角色**（Opposition Characters）：对于一部长篇动画片来说，对立角色太少，正反两派实力差距太大也不行。除了反派们，有时候也需要一些与反派毫无关系的角色和主角作对。任何与主角的目标背道而驰的角色，无论他本质上是好或坏，都是对立角色。这些对立角色也可以细分为3类。

　　A.**对手代理人**（Adversary Agent）：大反派的得力手下。

　　B.**独立的麻烦制造者**（Independent Troublemaker）：和大反派没有关系的，主角的另一个对手。

　　C.**反派喽啰**（Adversary Minions）：无足轻重的反派小喽啰，经常以多人的形式出现。

　　⑨ **氛围角色**（Atmosphere Characters）：用来构建动画片世界真实度的角色。他们通常属于中立角色，或者说，他们仅仅只是道具，既不助主角一臂之力，也不会使坏，对情节的发展没有任何作用。

　　以上就是一部动画片中有可能出现的所有类型的角色，值得注意的是，这些类型的角色并不一定都要出现，需要根据动画片的剧情来综合考虑出现的角色类型。而且，角色的类型有可能会重复或者改变，例如爱恋对象如果经常给主角以指导的话，那么她也兼任着导师的角色；随着剧情的推进，有可能伙伴也会背叛主角，从而转换为对立角色。

　　注意，关键角色从不改变角色类型。

4.3.2　角色关系图

　　当所有的角色都设定好以后，还需要绘制一张所有角色的关系图，将文字形

式的介绍变成直观的图表形式。因为当前期策划人员完成了角色设定以后，还需要把这套角色设定和相互关系，准确地告知给后续的编剧、制作人员，毕竟一部动画片是由一个团队多人协作完成的。而制作出这样的角色关系图表，更方便后续的制作人员了解每一个角色在动画片中的地位和关系。

角色关系图没有固定的格式，手绘的草图也好，甚至纯文字的图表也好，只要能够将角色之间的相互关系表达清楚即可（图4-19、图4-20）。

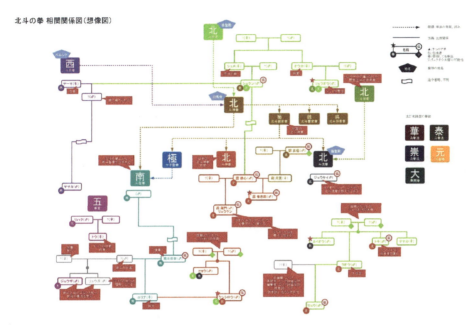

图4-19 《北斗神拳》的角色关系图

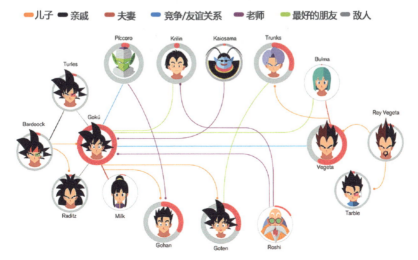

图4-20 《七龙珠》的角色关系图

4.4　角色小传

写角色小传的目的,是协助我们把角色想清楚,即能够"定义角色"。对于有些我们很熟悉的朋友,我们说不出他从哪所学校毕业、喜欢什么颜色、最喜欢的明星是谁,但我们通常清楚地知道他的个性,知道如何与他相处,甚至能够想象他是怎么处理问题的、什么样的礼物他会喜欢。

这就是角色小传的意义,它拉近了名字到真实的人之间的距离。越详细的角色小传,越能够帮助我们清楚地定义角色,来判断他会怎么说话,以及对每件事如何反应。一份好的角色小传,能够帮助你达成所谓"角色就在你笔下活过来"的效果,因为你真正地认识了他,就像一个熟悉的朋友。当角色设定好以后,千万不要让他刻意耍宝地去讨好观众,而是要让他很认真地去做自己,这样角色才像他自己,而不是一个演员。

通过角色小传去补足角色,同时也会完善故事里逻辑薄弱的部分。通常会在完善角色小传时,发现故事渐渐变得生动起来,并且延伸出了一些必要的情节与角色关系。

下面是笔者之前做过的大型动画系列片《快乐小郑星》中的角色小传,大家可以配合着《快乐小郑星》的角色设计(图4-21)来作为参考。

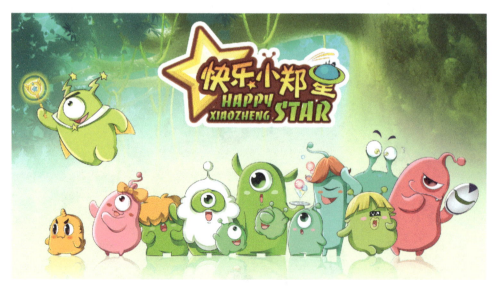

图4-21 《快乐小郑星》的角色设计

《快乐小郑星》角色小传

道咔：

这部动画的男一号。由于有两根触角，所以他身体内蕴含着强大的原力，但是因为他年纪还太小，无法释放出来，所以在正常状态下，他还不会使用原力。

道咔反应比正常人要迟钝一些。对于别人跟他说的话或者自己身上的一些情况，他总要过一会才反应过来。例如，他总是在已经饿了很久，才突然感觉到饿了，而这个时候往往已经饿透了，于是吃什么东西都特别好吃。所以他对食物和饮料的要求都很低，很容易满足，对于普通的食物和饮料，他都觉得很美味。对于别人跟他说的话、交代的事情，他也是很久才反应过来，反应过来以后就忽然变成急性子，要赶紧去做，于是道咔反应过来以后，要急哄哄地去做，经常前两步就要摔倒一下，然后站起来又立即跑。

道咔没什么心眼，心地善良，乐于帮助别人，对于别人的请求都是有求必应的。这也为他赢得了很好的口碑，大家看到道咔总是很亲切地跟他打招呼，而道咔总要等别人走过了才反应过来别人在向他问好，于是经常对着别人的背影打招呼。在别人和他说话的时候，总是会出现别人说过两三句了，他才会回答第一句的情况，经常闹出答非所问，但又有些笑料的对话。

优优：

从小养尊处优，是整片中最有贵族气质的角色，对自己的发型很有自信，认为如果发型乱就会影响自己的形象，因此经常习惯性地用手捋一下自己的头发。

优优的原力基本上是防御型的，在对方攻击时，都是使用原力泡泡将自己或被攻击对象包裹住，来抵御对方的攻击。

书呆子类型，沉迷于书上所教授的内容，并对此深信不疑。为了体现自己的话是有根据的，他往往都会在提出自己意见的时候说"书上说……"。遇到紧急的事情，往往去翻书寻找答案。嗜书如命，私人藏书概不外借，别人的书都希望占为己有。如果别人把他的书弄坏，往往会失去理智，一反平时彬彬有礼的姿态，变成抓狂的样子。

很有心眼，知道人前一套人后一套，表面上对镇长恭恭敬敬，在背后总是认为自己把镇长玩得团团转，为别人做事总是算计自己的回报要比付出大才行。

勤奋好学，原力也在小伙伴中出类拔萃，自认为是镇长的接班人，总觉得靠自己的力量能力挽狂澜，在同伴被攻击的时候也能主动出手相救，救完以后会捋捋头发说"关键时刻，还得靠我"。但由于原力是防御型的，只能

撑一时。对付对手，总是依靠书上的三步来做，第一步是躲，消耗对手体力；第二步是挡，等到对手体力耗尽，就是最后一步，发动反攻。

阿彩：

泡泡镇的东施。相貌一般，却自认为自己是美女。听到别人叫她"阿彩"的时候，如果心情好，会撒娇似地告诉别人"叫人家美丽的阿彩姑娘"，如果心情不好的时候，会暴吼别人"叫我美丽的阿彩姑娘"。总是以"人家"自居，只有在暴怒的时候才称自己为"我"。

爱化妆，经常为画一个妆而花费很长时间，最后出来的效果却惨不忍睹，但自己却以为很好看。

爱美容，爱保养，吃的喝的都要以美容养颜为目的，在别人问她想喝什么的时候，她总是回答"味道不重要，只要能对皮肤好就行"。如果发现脸上长痘痘，会抓狂大叫。

由于也是两根触角，原力很强，但由于心思都用在打扮上，平时的原力很一般，但是一旦被激怒，所散发出来的原力是惊人的。

喜欢很酷的男生，尤其是黑暗使者，迷得不行。经常自作多情，认为黑暗使者，甚至是泡泡镇的所有人都很迷恋自己。对自己的外表很自信，如果有人对她说她不好看，她通常会认为是别人嫉妒自己的美貌；如果有人说不喜欢她，她就会认为他是不好意思。当别人夸她的时候，经常乐得像一朵花似的。如果她在盛怒之下，一句夸赞她美貌的话可以让她瞬间转怒为喜。

说话很直，不会拐弯抹角含蓄地说出意见来，往往一句话就能戳到对方的痛处。

镇长：

泡泡镇的最高领导。年龄、资格都最老，是泡泡镇的活百科全书。

由于年纪比较大，很多事情都已经看开了，所以生活比较云淡风轻，慢悠悠地走路，慢悠悠地说话，是出了名的慢性子。爱护大自然，爱护每一株花花草草，认为它们都是大自然赐给人们的，都有灵性，有点道家的随遇而安、顺其自然的思想。

喜欢给人留下和蔼可亲的形象，因此每次控制不住发火以后，会瞬间醒悟，然后赶紧装出一副和蔼可亲的样子。如果别人夸他是"最受人尊敬的人"，就会非常开心，几乎是有求必应。

知识量非常丰富，对很多极少见的植物、动物甚至药水等，基本上都能够辨识出来，并能说出其具体特点。

对"咒语"懂得也很多，但由于年纪比较大，很多原力懂得怎样用，但效果却大打折扣，比起年轻时的原力能力差距很大，于是很想回到年轻的时候。

巴拉：

泡泡镇的药剂师，调制饮料的高手，做饭做菜的大厨。

由于头上没有触角，无法使用原力，但是身体强壮，力气最大。其攻击主要是近身攻击。

智力一般，爱冲动。最喜欢钻研各种饮料的做法，如果发现树林中有很特别的果实，会开心很长一阵子，然后用心研究这个果子适合做哪方面的饮料。

知道说话要委婉，经常制止阿彩的直来直去，但是自己总是委婉不到点子上，往往令对方听了更加生气。

小洋：

性格温顺，是镇子里唯一有召唤兽的人。和一般女孩子一样，生性比较胆小，但是如果小怪有危险，她会奋不顾身地去救。

喜欢做饭，但做出来的东西几乎都不能吃。经常爱去树林里采摘一些没见过的果实，拿来尝试着制作一些料理，但鲜有成功。为了料理，可以鼓起勇气自己一个人在晚上进入树林深处采摘一种传说中的果实。但做出来的东西自己往往不去尝试第一口，而兴高采烈地要求别人试吃，美其名曰"珍贵的第一口"。

她和阿彩就相当于西施和东施的关系。但她从来不爱炫耀自己的外表，如果别人夸她好看，她总会羞涩地低下头，但是如果别人夸她的料理好吃，她往往会高兴得蹦起来。

平时是正常的女孩子，但是一旦出了什么意外，往往会惊慌不知所措，只会着急得乱蹦乱跳，嘴里不断地说"这可怎么办这可怎么办呀"，却不能马上采取行动。

库撒：

这部动画里的反派。内心比较阴险，阳奉阴违，表面是巴结镇长，叫他"镇长大人"，还经常在人前帮助镇长，替镇长找台阶下，暗地里却骂镇长为"老东西"，恨不得早日取而代之。

家里私藏着一本用远古晦涩文字编写的黑暗魔法书，经常在深夜中拿出来进行破译。偶尔能破译出一些咒语和药剂秘方，然后化身黑暗使者去镇子上捣乱，希望能够拿到原力石，增强自己的原力，独霸小郑星。

疑心很重，别人一个不经意的动作，就被他怀疑到十万八千里去了。性子比较急，因此和镇长在一起的时候，一个慢性子和一个急性子，经常闹出笑话来。

对花花草草从不爱惜，也因为这样经常被镇长批评。

由于是黑原力师，使用原力时发出来的泡泡也是黑色的。比较擅长攻击型的黑原力，有属于自己的原力杖。

第5章
上帝视角：剧本的创作

5.1　分集大纲的编写

5.2　如何开始写剧本——了解三幕结构

5.3　开始写剧本

第 5 章
上帝视角：剧本的创作

笔者之前在访问国内知名动画的主创团队时，他们总会自豪地说，他们公司是国内最好的动画公司，因为他们最重视故事，也就是剧本。重视到什么程度呢？在新动画片制作前的研讨会上，只能有制片人、导演和编剧参与，"美术，你出去""场景，你来干嘛？出去""分镜？嗯，你们留下来一两个人吧"。

当然，上面那些话有可能说得有点极端。但从这里也可以看出，一部动画片的走红，跟故事是有很大关系的。

对于编剧来说，最理想的状态就是可以心无旁骛地按照自己的想法来写剧本，而不会受到方方面面的干扰。

外行人可能会觉得，编剧的状态本来就应该是这样。但是在动画公司，尤其是对一个多人协作的制作团队来说，编剧的剧本写好以后，往往会受到多方面的压力而被迫修改。比如美术部门会说："编剧，你这一集出现的角色太多了，我们根本忙不过来，删掉一半的新角色吧。"场景部门会说："编剧，你疯了，写这么大一个场景，你不想让我们下班了是吧？"制作部门会说："大哥，你行行好吧，这一集打斗场面太多了，你至少要删掉一半，要不然制作的弟兄们就都不干了。"甚至于编剧没有灵感写不出来的时候，制片还会跑过来跟你说："编剧，你这个月的10集剧本赶紧给我，写不出来制作部门就要停工了，误工费你得负责。"

所以，一个好的编剧，不但能编出好故事，还要能协调方方面面的压力，在好剧本和制作难度上做出一个取舍，还得在没灵感时自己想办法憋出来剧本，这听起来是不是觉得编剧也不是那么好当的了？

好了，根据前面的内容，我们的这部动画片已经有了：

① **受众群定位**：知道这部动画片要给哪些受众群看，也大致明白写什么风格的剧情能符合受众的心理预期；

② **动画片定位**：大概知道动画片以什么制作技术为主，要投入多少资金，费时费力的动作场面能出现多少；

③ **故事框架**：对于主角是什么人、要干什么事，剧情套路是什么也已了解；

④ **故事梗概**：对于剧本要根据什么样的故事来编写，心里已经有底；

⑤ **角色设定**：故事里有哪些角色，他们的关系是什么，他们的喜好、性格是什么样的都已经掌握。

这些都已准备就绪后，就可以进入剧本环节了。

动画最迷人也最过瘾的地方，笔者个人感觉，就是编剧了。在这里，你就像是上帝一样，俯瞰着你眼中的这个动画世界，你想让这个世界发生什么故事，它就要发生什么故事，对于里面的所有角色，你想让他们做什么，他们就要做什么，甚至于他们的生杀大权都在你的手里。

接下来，让我们开启上帝视角吧。

5.1 分集大纲的编写

分集大纲就是每一集的故事梗概。一般要在整部动画片开始启动之前完成。

5.1.1 为什么要做分集大纲

分集大纲存在的意义，就是为整部动画片起到"提纲"的作用，把每一集要讲的故事、内容规划好。

其实很多编剧是很讨厌分集大纲这个东西的，因为实在是太费事了。例如一部动画片有52集，编剧需要在很短的时间里，最多一个礼拜，就要拿出52个故事创意点来，这对任何一位编剧来说，都是一件很困难的事情。

想创意这种事和体力活不一样，外行人可能会觉得想创意是一件很浪漫的事，比如漫步在飘落着树叶和花瓣的林荫大道上，手拿着一杯咖啡，边走边静静地思索。其实，真正想创意的过程要比这残忍得多。笔者之前看过一部日本漫画大师、《灌篮高手》的作者井上雄彦的纪录片，记录了他在创作《浪客行》这部漫画的过程。因为日本的漫画杂志是周刊，所以井上雄彦每周都要提交20页左右的一期漫画。而在这7天的创作时间中，井上雄彦差不多要花5天在剧情构思上。而构思的过程往往是他一个人、一支笔和一个草图本，坐在一间小咖啡厅里，一待就是一整天，不断地构思、绘制草图，又不断否定自己的想法，整个过程从一个旁观者的角度来看是极其痛苦的。

而对于某些大师或天才来说，无论什么事，都能找出捷径。手冢真回忆起父亲手冢治虫时曾说："无论是偶然或是必然，只要是眼睛看到的能引起你注意的东西，就用心把它们记住，然后慢慢在脑中积累，再运用自己的逻辑，把乍看上去彼此间没什么联系的两个信息组合到一起就好。比如狗、猫、鱼、宝石、水壶，如果让一般人对它们进行组合，通常会是狗和猫，或者猫和鱼吧？可是天才就不一样了。天才会把狗和宝石、猫和水壶组合在一起。这就像是一种联想游戏，给出两样貌似无关的东西，了解各自的意义后进行组合。狗偷了宝石，猫变成了水壶——从这两个组合里就会产生新的点子。"❶

一般一部几十集的动画片分集大纲，最好是几个编剧在一起去构思，这也是一些编剧很讨厌分集大纲的原因，因为搞创作的人都不喜欢集体创作这种形式。

❶ [日] 手冢真. 我的父亲手冢治虫. 沈舒悦译. 北京：新星出版社，2014：64.

但是对于商业动画片来说，分集大纲又是必须在制作前就完成的。因为商业动画需要的不是一群艺术家按照自己天马行空的跳跃性思维去完成，而是要把整个制作过程变成流水线，有明确的分工和目标，这样才能顺利按照工期完成动画，从而最大化地节约成本。

如果你是一部动画片的制片或是导演，请记住一点："无论如何，一定要在全面投入制作之前，把分集大纲完成"。这不单单是流程问题，而是保证动画片能顺利完成的前提。

笔者在刚刚担任一部长篇商业动画导演的时候，曾经因为没有分集大纲让整个团队陷入困境。事情是这样的，我们当时还是一个刚刚成立的动画团队，要完成一部52集的电视动画系列片《哈普一家》的创作和制作，与北京一名有多部成功动画作品的资深编剧合作，项目开始得比较仓促，所以没有要求编剧提前写出分集大纲。在制作到第5集的时候，因为我们对其剧本提出了一些修改要求，所以编剧罢工了。是不是觉得很不可思议？但现实就是这样，因为编剧也是人，也会有情绪，也会出现各种情况。当时我们因为精力全在制作上，对于动画片，只知道前期的定位、故事框架、故事梗概和角色设定，但对于故事如何展开，每一集发生什么内容，新角色在哪一集以什么样的情节出场，这些内容是完全不知道的。而且当时已经制作到第4集了，如果不在短时间内搞定剧本的话，第4集做完的时候整个制作团队就要停工，这也就意味着工期延长以及成本增加。于是，我们马上开始四处找编剧，而新找来的编剧面对接下来的情节也要重新构思，总之当时的情况就是一团糟。

所以，以后再导演长篇动画片时，无论编剧找什么理由，笔者都会强行要求他必须在前期就完成整部动画片的分集大纲。

5.1.2　分集大纲案例——52集电视动画系列片《哈普一家》的分集大纲

分集大纲应该怎么写呢？不用太多字数，大概200～500字，提纲挈领、简明扼要地说明这一集要发生的故事就可以了。

下面是笔者导演的52集电视动画系列片《哈普一家》的分集大纲，仅供大家参考。

《哈普一家》分集大纲

总体要求：

1.每一集需要有哈普一家和东东王双方的直接对抗，类似于喜羊羊和灰太狼，不能出现只有一方撑满一集的情况。

2.每一集尽量两条主线，即一边在交代哈普一家在干嘛，另一边在交代东东王一方在干嘛，然后双方产生交集，不能半集过去了还只是一方在唱独角戏。

3.双方处于对抗状态，虽然可以同仇敌忾，也可以在危险情况下联手，但绝不可能出现一方无缘无故地去帮助另一方，而另一方又被感动，双方握手言和的情况，这点请务必避免。

4.本片虽然定位轻松、活泼、幽默，但依然以科幻、冒险为主，因此不能出现说教模式或科教片模式。

#1- 目标小郑星：哈普一家收到来自小郑星的求助信号，遂开动急救飞船前往，在宇宙中赶路，却遇到莫名的攻击。攻击急救飞船的人乃是自封星际大盗的东东王，他开着破烂大盗飞船在宇宙里守株待兔，打劫真正的海盗不成，就拿急救飞船发泄。哈普爸爸此时正在做异次元能量的实验，结果实验室遭到东东王的炮击而导致异次元能量球失去控制，暴走的异次元能量球竟然爆炸而引发了黑洞效应。

#2- 全新的旅程：异次元能量球失控产生巨大的黑洞，将急救飞船和大盗飞船全部吸入。急救飞船严重受损，丢失了大量急救箱，坠入小郑星上的唯一文明之地——泡泡镇。哈威威得到爸爸制作的飞速超人装备，虽然奋力顶住飞船，但无法阻止坠落之势。幸亏泡泡镇的居民们一起使用原力，发出强大的泡泡能量阻止了飞船撞击镇子。大盗飞船也掉落在小郑星，但是却没有那么好的运气。

#3- 东东王的新朋友：大盗飞船掉落在一个荒凉的山谷。东东王自大地将山谷以自己的名义定名。巡视山谷之时，他戏弄当地野生动物，反被更加凶猛的野兽攻击，吓得四处逃散。机缘巧合之下，东东王却和野兽种族的首领波波比成了朋友。波波比不但将野兽们划归东东王调遣，还在自己的巢穴里给东东王找到一个特殊的飓风箱。

完整版分集大纲

5.2 如何开始写剧本——了解三幕结构

现在终于可以进入编写剧本的环节了。因为前面已经有了分集大纲,所以每一集讲什么样的故事都定下来了。接下来的问题就是:怎样让这个故事讲得引人入胜?

大家一定会有这样的体会,身边总有一个特别会讲故事的人,每次他吹起牛来,大家都被吸引住,但如果仔细听一下就会发现,讲得好的故事一定会有一些吸引你的地方,例如怎么讲、怎么设置悬念等。

其实讲故事这件事,可以追溯到很久很久以前。

在古希腊,歌剧曾经盛极一时。在每一部歌剧结束的时候,巨大的幕布就会被放下来。这一传统一直沿用至今,这也是"谢幕"一词的由来。这里面的"幕",就是本节要介绍的三幕结构中的"幕"。

在一部歌剧、电影或动画中,故事情节被分为几个部分,这些被分成部分的故事就被称为"幕",这是故事的宏观结构。

在古希腊著名哲学家亚里士多德所著的《诗学》中,对故事的结构有这样一段阐述:"在故事的长短——读完或演完它需要多长时间——和讲述故事所必需的转折点数量之间具有一种联系:作品越长,重大的逆转便越多。"

简而言之,故事的长度和转折点的数量要成正比。

这个两千多年前的论断,为之后的剧本奠定了一个比较完善的理论基础。在最近的几十年间,美国的好莱坞也将电影剧本的结构法整理出了一个标准,叫作"三幕结构"。直至现在,三幕结构不仅在好莱坞的电影剧本中发挥着作用,还渗透到商业娱乐圈的各个领域,电视节目、电影、动画节目、故事、歌剧和戏剧等,大都采用三幕结构的方式编写。

具体来讲,无论是两个小时的长片,还是5分钟的小短片,三幕结构都把剧本分为三幕,分别为建置(setup)、对抗(confrontation)和结局(resolution)。

第一幕建置(setup):是整个故事的开篇,一般情况下,需要占据整个故事情节25%的长度。而在这当中,前10%的故事里要将故事主人公的职业、生活背景和本来愿望交代清楚。之后的15%,要使情节按照正常的情况来发展。

第二幕对抗(confrontation):占据整个故事情节的50%左右。第二幕的一开始就会有第一个转折点,即故事情节开始偏离正常的情况,这时故事节奏开始加快,逐渐进入第二个转折点,这是一个导火索,为故事高潮的到来做铺垫。

因此，第二幕也可以看作是通过一系列情节逐渐向高潮发展的一个过程，主人公遇到许多冲突，有许多困难和障碍需要克服。

第三幕结局（resolution）：占整个故事情节的25%。在这一幕中，故事达到高潮，各种不相关的情节彼此联系起来，各种问题得到圆满解决，从而完成大结局。

以一部4分钟的动画短片为例，其三幕结构应该如图5-1所示。

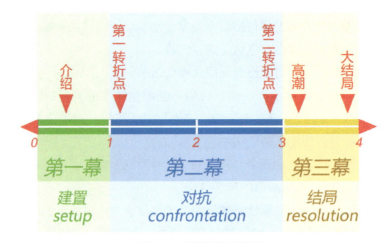

图5-1 三幕结构示意图

三幕结构不但可以帮助编剧合理规划剧情，也可以帮助导演判断剧本的合理性。

笔者拿到一个剧本以后，一般会先通过三幕结构来判断剧本的整体结构是否合理，调整好结构以后再调整具体的情节和细节。

比如之前做52集电视系列动画片《哈普一家》时，对第6集剧本的结构分析如下，可供参考。

《哈普一家》第6集剧本修改意见

本集经过计算，时间总长大致为670秒，共计11:10，超出预计1:10，需要删除至少70秒内容。

经过计算，本集剧本中每一场的时间结构图表如下：

场景	第1场	第2场	第3场	第4场	第5场	第6场	第7场	第8场	第9场	第10场
时长	38秒	27秒	54秒	78秒	58秒	137秒	130秒	20秒	110秒	18秒

每一场时长占比图：

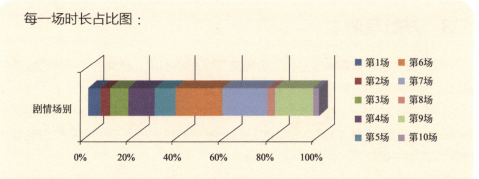

经过初步判断，第1~4场为开端部分，第5~7场为发展部分，第8、9场为高潮部分，最后一场为结尾部分。如判断正确，具体时间结构表如下：

剧情发展结构	开端	发展	高潮	结尾
	197秒	325秒	130秒	18秒

每幕时长占比图：

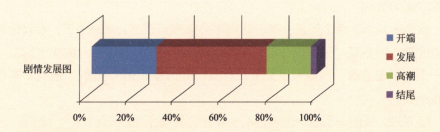

经判断，开端和发展部分较长，结构修改意见：

1. 开端部分删除10~20秒；
2. 发展部分删除50~60秒。

可能会有人觉得，把剧本按照这样的形式来判断结构正确与否并不科学。当然，三幕结构并不是绝对的，但是在一部长篇动画片开始运作起来以后，很多工作都变成了流水线作业，我们不可能拿出很多时间仔细研究剧本，所以用三幕结构判断剧本结构是一种最直观的方法。

目前随着编剧行业的发展，越来越多的剧本结构被开发出来，美剧市场上也有四幕结构、六幕结构甚至八幕结构，但这都是为了在幕与幕之间插播广告或者用于其他商业开发。而对于动画片，尤其是国内的动画片来说，因为受众群主要还是儿童，所以结构没必要太复杂，笔者认为，三幕结构已经足够。

5.3 开始写剧本

剧本和文学是有很大区别的，会写文采斐然的小说、散文的作家未必能写好剧本，因为写剧本的第一要求就是要去掉"文采"。

举个极端的例子。有一次笔者所在的学校让笔者出一套针对考动画专业硕士研究生的面试题，共10道，面试的时候，考生随机抽取一道，根据题目的要求作答，其中一题是：

> "道可道，非常道"，这句话如果用动画的形式去表现，而你是这部动画片的编剧和导演，你将怎样设置情节以及表现画面？

面试考生的时候笔者不在现场，真不知道抽到这道题的考生会是什么感想。

如果抽到这道题的人是你，你该怎么回答呢？如果笔者在没有任何准备的情况下要回答这样的问题，也需要先在大脑中想象一下这句话能呈现出来的画面，然后才能作答。

这件事说明了两个问题，第一，剧本必须有画面感。试想一下，如果你写的剧本的第一句话是"道可道，非常道"，分镜人员要怎么绘制分镜呢？第二，剧本一定要平铺直叙，不要为了文采、对仗、排比等"文学手法"，把剧本写得谁也看不懂。

接下来，我们来看看一个合格的剧本是怎样写出来的吧。

5.3.1 剧本的格式

基本上所有影视剧的剧本都一样，都以"场"为单位来进行编写。

"场"的概念实际上是从电影、电视剧等实拍影视作品的剧本中来的，因为实拍必须要到拍摄地点去拍摄，一"场"实际上就是一个拍摄地点。拍完这一"场"，大家要集体转移到另一"场"去拍摄。动画剧本是由电影、电视剧剧本衍生而来的，所以虽然不像实拍一样要转移制作场地，但"场"的概念依然保留了下来。

在动画剧本中，一"场"代表着一个场景，也代表了在这个场景中发生的情节。

一般情况下，每一集的第一场是要从一个"全景"镜头开始的，它交代了这一集故事发生的地点、白天还是夜晚、天气情况等。

虽然没有要求一集动画片中要出现几"场"，但也不宜太多，因为频繁地转

换场景，会让儿童这个动画片主要受众群对空间的感受出现混乱。

下面是笔者导演的电视动画系列片《哈普一家》中，第10集《东东王认女》剧本中的第1场。

场号	场景	天气	人物	时长
01	东东王飞船，内	晴	东东王，遥遥遥，甜澄澄	60秒

东东王山谷全景，镜头逐渐推近至东东王飞船，飞船中传来吧唧吧唧的吃饭声。

切东东王飞船内景。飞船内，桌子上，泡面盖子上放着叉子，有热气从撕开的缝隙中冒出，然后一只手端起泡面。东东王和遥遥遥人手一盒冒着热气的星际泡面。东东王拿起来大口大口、哧溜哧溜地吃泡面，遥遥遥看着东东王。

遥遥遥（有点生气）：东东王老大，这泡面没剩多少了，省着点吃吧。

东东王（一脸不屑）：我想吃多少就吃多少。

遥遥遥（叹气）：唉，你都不知道，操持一个家有多么困难。

东东王喝了一大口泡面汤，一边咂嘴一边捞剩下的面条，发现没几根的时候，又转过头去吃遥遥遥盒子里的泡面。

突然，一声巨大的声响，整个飞船都被震动了。遥遥遥吓了一跳，东东王还在自顾自地吃着泡面。

遥遥遥（一脸惊慌）：东东王老大，有人袭击我们！

东东王：我堂堂星际大盗东东王，谁敢袭击我！

遥遥遥（惊慌往外跑）：快出去看看是怎么回事！

东东王（继续吃泡面）：你就这点出息！

遥遥遥（在飞船外，声音入画面）：东东王老大，快来，快来啊！

东东王：慌什么？风度！风度懂不懂！

东东王走出去几步，忽然想起泡面还没吃完，又折回来抱起泡面碗喝了一口汤，这才走出去。

虽然每个编剧的习惯不同，各个动画公司的规定也不同，但对于剧本的格式要求是一样的，在每一场开始之前，都要列出场编号、场景、外景或是内景、出场角色、预计时长，这样可以方便后续的制作。

5.3.2 角色弧线（The Character Arc）

动画片的主要任务就是讲一个片中角色的故事。随着故事的发展，角色的心理、性格、心情等会发生变化，也就是说角色的心理、性格、心情在片头和片尾是不一样的。

例如在《熊出没》中，主角光头强通常在开篇是很开心地去砍树的，而遇到熊大熊二的阻止后，光头强的心情会由开心转变为生气，继而激动或冷静地想办法去消灭熊大熊二，而在片尾的时候，光头强总会落魄地逃走，这样的角色心情变化就是角色弧线。

在一集动画片中，角色的心理要随着情节的发展发生变化，这样观众才能被代入故事中，随着角色的心情变化而揪心、紧张、释然、开心。

对于动画长片，尤其是动画电影来说，角色弧线就要延展为角色成长弧线（The Character Growth Arc）。因为一部动画连续剧或是动画电影，主要表现的是角色成长。例如《七龙珠》中，主角小悟空逐渐成长为孙悟空，从小孩子变成了能独当一面的成年人，这其中角色的身心都会随着成长发生巨大的变化。

下面是笔者之前创作的一部表现进城务工人员子女的动画短片，其中就有角色成长弧线。

> **故事概述：**
> 一个14岁的小男孩，跟随进城打工的父亲，一起在城里面的生活。
> **情节主线：**
> 进城→入校被拒→在家帮父亲分担家务→进民工子弟学校→上春晚
> **角色成长弧线：**
> 新奇、害怕→被人歧视→从无所事事到渴望读书→坚强、自立、刻苦→骄傲
> **故事情节：**
> 14岁那年，我随打工的父亲一起，第一次来到这个陌生而又繁华的城市。第一次看到汽车，第一次看到高楼大厦，第一次看到红绿灯。一切都是那么新奇，我忽然发现我的眼睛不够用了。
> 父亲在外面打工，他告诉我要上进，要上学，这样才能出人头地，才不会被人看不起。在一天的清晨，我被屋外的吵闹声惊醒，出去一看，是父亲在向一个衣冠楚楚的胖老板请假，胖老板不断地摆手，转身要走，父亲不断

地追上去，不断地低头哈腰，终于，那个胖老板点头了……
以下略。

5.3.3　最重要的第1集

无论是动画系列片还是动画连续剧，第1集是最为重要的。

从观众的角度来说，如果看完第1集，内容和情节并没有吸引到他们，那么就不会再看接下来的那些集了。

从动画片的角度来说，第1集要包含着比其他集多得多的内容：交代故事背景、正反两派的主角出场、矛盾冲突点介绍、整个动画片的展开，甚至还要把故事情节讲得生动有趣、结构完整，不但讨好观众，还体现出影片的整体风格。

每一集动画片的时长是一样的，所以第1集要把所承载的这么多内容"塞"进这么少的时间里，真的是一件很难的事情。所以第1集的节奏往往都比较快。

这里特别需要注意的一点：在第1集中，最重要的目的还是在于把角色鲜活生动地表现出来，就像带着观众认识新朋友。第一印象如何，往往就决定了观众是否接受或是喜爱这些角色。在这里，故事情节更多地是作为一种辅助手段，为了给表现角色留出更多的空间，那么第1集的故事情节就不能太复杂或者太曲折，较为简洁、生动，能突显角色的情节就更为合适。[1]

笔者个人感觉，其实在第1集中要表现的这么多内容里面，故事背景的交代可以使用"背景独白"的方式进行。

比如第1集1开场，有一个声音在缓缓介绍着："在6000多年以前，地球上居住着人族、精灵族、矮人族和半兽人四个种族，他们为了土地互相杀戮着，我们的故事就从人族的一个孩子出生开始。"这样的开场直接将故事背景、矛盾冲突点在几十秒的时间内就介绍完了，甚至整个故事也展开了。

但是角色的出场，尤其是正反两派主角的出场则要麻烦得多。尤其是在第1集这么寸秒寸金的时间里，一些配角要在很短的时间里让观众记住，而主角的出场又不能显得那么随意，这真的很难。

这里也给大家一些建议，比如配角的出场，可以设计他们说一句话，或者做一个动作，来表现出他们自己独特的性格，让观众记住就可以了。而主角的出场一定要有事件发生，不能简简单单直接出场，否则观众对主角的印象会减弱。

对于台词或细节中常用的流行语和社会梗，可以遵循两条原则：一是要在剧

[1] 葛竞. 电视动画剧本创作. 北京：中国科学技术出版社，2009: 54.

情中尽量不违和，二是要把这种"梗"当作额外福利，即如果有观众没明白这句台词是个"梗"，也不影响对剧情的理解，明白的人算是多得一个笑点。

如果第1集的内容实在太多，在1集的时间里实在讲不完，那么也可以把第1集分为上、下两集来进行制作，这样第1集的时间就扩展到原先的两倍。笔者在做《快乐小郑星》第一部的第1集时就是这么做的。

下面是笔者在创作动画系列片《快乐小郑星》时写的第1集剧本，仅供大家参考。

大型电视动画系列片《快乐小郑星》剧本

第1集 光明卫士（上）

角色：道咔、镇长、库撒、阿彩、巴拉、优优、双胞胎、守护兽

场景：泡泡镇、观星台

背景独白：在距离地球八千八百八十八万八千八百八十八光年的宇宙中，有一颗叫做"小郑星"的星球，星球上有一个叫作"泡泡镇"的小村庄，我们的故事，就从这里开始。

镜头在宇宙中穿行，越来越快，到小郑星的时候镜头急刹车，停留在小郑星一会，然后又急速穿入小郑星大气层，穿过云雾，泡泡镇的一切开始展现出来。

场号	场景	天气	人物	时长
1	观星台，外	晴	镇长、优优、阿彩、双胞胎、库撒	160秒

观星台前，几株巨大的花像树一样，在道路的两边，花还没开，只是花骨朵。

镇长：（画外音）噗噜噗噜，哈库哈库！

几个泡泡在花骨朵上出现，包裹住了花骨朵。花骨朵慢慢展开，开出漂亮的鲜花，泡泡也随之爆破，镇长的背面走入镜。

镜头切换到镇长正面，镇长左右看了看，满意地点点头。

镇长：嗯，这下应该差不多了吧，哈哈。

镇长正在掐着腰仰头大笑，左右突然出现了淘气双胞胎，一左一右也学着镇长的模样仰天大笑，镇长左右看看，很尴尬地笑笑。

镇长（很尴尬地挥着手）：淘吉吉、淘包包，不要老学别人的样子。

双胞胎（学着镇长的样子）：镇长爷爷，不要老学别人的样子。

镇长（愤怒，一张大脸在画面中升起，前景的双胞胎背影在发抖）：说了多少次了（彻底爆发）不要老学我！

双胞胎抱在一起瑟瑟发抖，镇长忽然发现自己有点失态，赶紧背过身去，双胞胎不解地看着。

镇长（乌着脸自言自语）：不能发火，形象啊，注意形象。（转过身面对双胞胎，和蔼的笑容）你们两个不要淘气了，快进去吧。

镇长推着双胞胎，把两人赶出画面，然后回身松了口气，洋洋自得地捋了捋胡子。

镇长：呼，差一点就破坏了我和蔼可亲的形象了。

双胞胎又出现在镇长身后两侧，学着镇长的动作，镇长回身发现，愤怒地将双胞胎举起扔出画面。

镇长：你们两个赶紧给我进去。

镇长愤怒地喘着气，忽然意识到自己又失态了。

镇长：哎呀，形象啊！（赶紧露出和蔼可亲的表情，朝着双胞胎飞去的方向）喂，你们没事吧？

优优（画外音）：镇长爷爷，早上好。

镇长（回头，看到是优优，开心）：啊，是优优啊，这么早就来了。

优优（严肃，鞠躬）：是的，我每天都要早起，刻苦学习，这样，长大才能像镇长爷爷一样，成为泡泡镇最受人尊敬的人。

镇长转过身，背对着优优，暗自极为高兴。

镇长（极其激动）：他说我是泡泡镇最受人尊敬的人，哈哈。（转过身，很和蔼地对着优优说）优优，你真是泡泡镇最上进的孩子。

优优（又鞠躬）：镇长爷爷，那我进去了。

镇长：好好，快去吧。

优优：请镇长让一让，书上说，走路要靠右侧行走。

镇长左右看了看，才发现自己站在路的右侧，挡住了优优。

镇长：哈哈，优优真是好孩子。没事的，左边路上也没有人。

优优：不行，书上说要走右边的，我要严格按照书上说的做。

完整版第1集剧本

第6章
造物主：美术前期设定

6.1 角色美术前期设计

6.2 角色设计市场调研

6.3 完整的角色设计

6.4 场景美术前期设计

对于动画、游戏方面的角色设定，网络上曾经有过一个很形象的比喻：

国外的画师们通常在画一个角色之前，对该角色的名字、性格、身世背景、嗜好、家族派别，甚至口头禅等都会事先设定出来，然后再用形象去表现它，每一块肌肉、每一片甲都是为了角色的性格特点而服务，而不是随感觉随便画上去的。

而中国的很多画手就不一样了，通常上来就先画结构躯干，然后穿些铠甲，甚至在一个角色画完之后，还未起名字。所以个性突出、有创意的角色很难在中国画手的笔下诞生。

问国外的画师："你在画什么？"他会说："我在画罗杰特。"而问中国画手："你在画什么？"他会说："我在画一个兽人。"国外画师会把罗杰特的故事给你讲出来，当然这故事是人家自己拟定的。而问起中国画手："你这个兽人是领导，是杀手，还是一个诡计多端、欲将谋权的副将？"他会说："我也不知道，我只觉得它颈椎和头骨的连接还有点别扭……"

这种情形就是太过于关注角色的外在部分，而忽略了角色的性格等内在部分。也许有人会说："角色的外在形象也很重要。"是的，但是面对一个长得好看但性格不好的人，和另一个长得一般但是性格却很好的人，你愿意和谁做朋友呢？

对于角色来说，性格等内在部分是要决定外部形象的。例如图6-1中，角色的外部形象基本上都一样，只是表情和颜色改变了，你是不是能看出它们性格的不同了呢？

图6-1 同样的外部形象，不同的性格表现

6.1 角色美术前期设计

对于商业动画而言，在角色美术前期设计之初，就要考虑到角色在制作动画时的复杂程度，太复杂的角色制作起来也更费时间和人力，会让制作成本增加。

6.1.1 什么样的动画角色最经济实惠

动画角色的美术设计大体上可以分为三种：Q版、写实和半写实。

Q版：指头身比在1∶2以内的动漫角色形象，《小猪佩奇》《喜羊羊和灰太狼》《吃货宇宙》中的角色基本上都属于这种类型（图6-2、图6-3）。Q版角色最大的特点是设计简单，不需要掌握复杂的人体结构、肌肉走向，对美术人员的要求不高。动作制作也相对简单，因为Q版角色的肘、膝、踝、腕关节的运动不用表现得那么具体。Q版二维动画可以使用Flash（现在已经改名为Adobe Animate）软件的补间动画技术来完成，三维动画虽然也需要使用到Autodesk Maya这种大型软件，但是技术难度也低很多，对动画制作人员的技术要求较低，因此Q版动画的成本相对来说是最低的。

图6-2 《小猪佩奇》中的角色设计　　图6-3 《吃货宇宙》中主角的设计

写实版：指头身比在1∶7以上，和现实中正常人比例一样的动漫角色，《圣斗士星矢》《秦时明月》《太空堡垒》《超能陆战队》（Big Hero 6）等动画片中的角色都属于这种（图6-4）。写实版角色最大的特点是制作复杂、难度高，因为角色造型和正常人比例一样，所以对美术人员的要求很高，不但要求其对人体结构完全了解，还要求能绘制出各种动作，不但肘、膝、踝、腕关节的运动要

表现得很具体，连手指的运动都要表现出来。写实版二维动画基本上要使用逐帧来绘制，也就是一张张去绘制角色的动作，而三维动画则对绑定、贴图、权重以及动作都要求较高。能达到这种水准的动画制作人员在国内较为稀少，因而做写实版动画的成本是最高的。

图6-4 《超能陆战队》中的角色设计

半写实版：指头身比在1∶2和1∶7之间的动漫角色，这种角色在美式动画中经常出现，《疯狂动物城》《玩具总动员》《米老鼠与唐老鸭》《熊出没》等动画片中的角色都属于这种（图6-5、图6-6）。半写实的角色设计难度适中，可塑性较强，而且也符合动画片的制作风格。在制作技术上灵活性较高，可以使用多种技术结合的方式来降低成本。其制作成本适中，并且可以灵活控制。

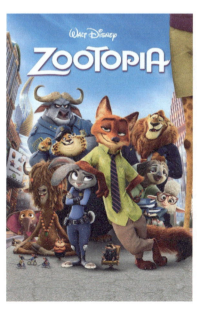

图6-5 《疯狂动物城》中的角色设计　　图6-6 《玩具总动员》中主角的设计

表6-1是Q版、半写实版和写实版动画的特点列表，方便大家查看。

表6-1 不同类型动画的特点

类型	美术难度	制作难度	制作周期	制作成本	适用受众群
Q版	★	★	★	★	儿童
半写实版	★★★	★★★	★★★	★★★	全年龄段
写实版	★★★★★	★★★★★	★★★★★	★★★★★	青年、成人

6.1.2 多多益善的草稿方案

在明确了要做哪种风格的角色以后，就要开始对角色进行前期的美术设计了，一个精心设计的动画角色应该有以下特点：

它将很直接地就被认出来而且是有关联的；

它将会有一个好辨认的形状或体形；

它会折射角色的性格；

它将会有身体上的特质以完善故事的内容；

它将会根据剧本完成表演；

它将很值得欣赏。❶

另外还有一点是笔者个人认为比较重要的，那就是要给观众"惊喜感"。这种"惊喜感"的意思是要别出心裁，让观众看到和一般角色不一样的地方。

藤子不二雄Ⓐ在创作《怪物小王子》的时候，偶然间突发奇想："如果把那些大家都害怕的鬼怪画成大家的朋友，不是更有趣吗？"于是，他就想到了来做一个怪物小王子的招牌形象：略显可爱的脸蛋，双手背在身后，动作机灵，表情丰富（图6-7）。❷

在角色美术的前期设计之初，需要根据已经设定好的角色个性、性格、特征等，绘制大量的草稿。

笔者在教学中，学生往往对"大量的"草稿非常抵触，他们最喜欢只画一个方案，老师指出不足后，再去修改，然后再拿给老师看。

所以笔者经常会给他们做一个比喻：假如要挑选一个人跟你结婚，是愿意找一个很普通的，但是你愿意帮他（她）改正各种缺点的人？还是愿意从10个人里面挑一个人，再帮他（她）改正缺点？还是愿意从100个人里面挑一个人呢？

几乎所有人都会选择从更多的人里面挑，那么，为什么不能从更多的方案里面挑选出来一个，作为你的角色呢？

❶ [美] Karen Sullivan 等. 动画短片创意设计：编剧技巧. 第2版. 巫滨译. 北京：人民邮电出版社，2016：79.

❷ 藤子不二雄Ⓐ. 追梦漫画60年：藤子不二雄Ⓐ自述. 石文译. 上海：译林出版社，2016：12.

图6-7 怪物小王子

那么,草稿的方案要多少张才可以呢?

这个问题没有答案,也许你画了3套方案,就发现了自己最喜欢的一个,也有可能你画了上百张却一无所获。

绘制前不要去想要画多少个方案,先闭上眼睛,想象一下这个角色在你脑海中应该是什么样子,或者你身边有没有这种性格特征的人,他们的特征是什么。藤子不二雄Ⓐ在设计角色时说:"我并不事先设计好主人公的动作,而是把自己尽情地幻想成人物,快乐地描画。"

草稿的绘制也可以分为以下几个阶段。

第一阶段可以绘制角色的剪影,从整体的形状来设计角色的造型(图6-8)。

图6-8 角色剪影造型设计

第二阶段可以根据剪影的形状，绘制角色的线稿设计图，从形体上对角色进行设计（图6-9）。

第三阶段可以给角色加上五官、细节，甚至可以加上角色常说的口头禅，使角色的形象从内而外饱满起来，图6-10是我们为动画片《哈普一家》设计的外星人形象草稿。

图6-9　角色线稿造型设计

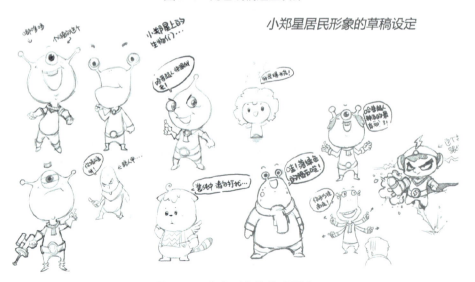

图6-10　角色形象的草稿设计

在草稿设计完毕以后，可以在制作团队内部进行一轮评选，挑选出几套角色再进行深入设计，例如摆出几个关键Pose，以及简单的上色（图6-11）。

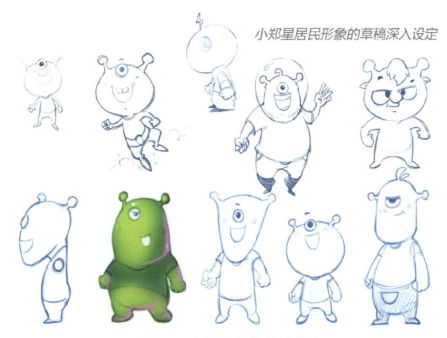

图6-11 角色形象的草稿深入设计

6.2 角色设计市场调研

在投入制作之前，为了尽量减少风险，可以拿着设计好的角色进行一轮市场调研，以确定受众对角色的接收程度。

市场调研分线上和线下两种形式。

线上：在网络上制作一份市场调研表，发链接给被调研者，让他们在网上填写完整，统计数据会由网络自动生成；

线下：将调查表打印出来，由工作人员发给被调研者，填写完整后再由工作人员收回并进行统计。

从形式上来看，自然是线上市场调研最为简便，但准确性却较低，这是因为隔着网络，你不知道坐在电脑前填写调研表的人是不是你的受众，也有可能是无关人等填写的。而线下市场调研是面对面的，只要工作人员不渎职，就可以保证被调研者肯定是该动画片的受众，所以收集到的数据也相对准确。

比如当时在做《哈普一家》的时候，因为针对的受众群是小学生，所以我们直接找了一所小学，由工作人员拿着打印好的调研表，在老师的带领下，对一到

五年级共10个班将近600名同学全部进行了调研。

考虑到孩子们的年龄是在6～12岁之间，调研时间又是在课间，孩子们不可能沉下心来仔细看大篇幅的文字，所以我们把设计好的三套角色设计直接打印在一张A4纸上，喜欢哪套就在下面打钩。这样既节省时间，又可以让孩子们凭第一印象选择自己喜欢的角色设计（图6-12）。

当然我们也是有点私心的，我们把自身希望做的"方案2"放在正中间，就是想增加它的曝光度，希望它能中标，但结果出来以后，将近三分之二的孩子们选择的是"方案3"——难度最大的半写实角色。

方案1　　　　　方案2　　　　　方案3
（　　）　　　（　　）　　　（　　）

图6-12　角色设计市场调研表

具体的调研数据如表6-2所示。

表6-2　角色设计调研数据统计

班级	方案1	方案2	方案3	都不选	其他	总票数
一年级一班	3	9	36	8	1	57
一年级二班	2	10	42	1	0	55
一年级总计	5	19	78	9	1	112
二年级一班	0	6	51	0	0	57
二年级二班	0	3	54	0	0	57
二年级总计	0	9	105	0	0	114
三年级一班	13	9	45	0	0	67
三年级二班	3	2	60	0	0	65
三年级总计	16	11	105	0	0	132
四年级一班	7	26	29	0	0	62
四年级二班	22	7	33	4	0	66
四年级总计	29	33	62	4	0	128

续表

班级	方案1	方案2	方案3	都不选	其他	总票数
五年级一班	9	8	26	0	1	44
五年级二班	12	15	38	0	0	65
五年级总计	21	23	64	0	1	109
总计	71	95	414	13	2	595

对于这种角色设计的市场调研，个人认为不一定是必要的。如果创作团队一致认为某个角色设计是最合适的，那就按照创作团队的想法来。

史蒂夫·乔布斯说过："人们不知道想要什么，直到你把它摆在他们面前。正因如此，我从不依靠市场研究。我们的任务是读懂还没落到纸面上的东西。"[1]

笔者之前也一度认为市场调研是必需的，但是后来笔者做了另一部动画片《快乐小郑星》，在前期做市场调研的时候，我们设计了6套不同的角色，但是接受调研的小朋友大都选择了我们认为最不好的一套角色。幸亏我们的工作人员敬业，回访的时候问了几个小朋友为什么要选那个角色。他们的回答竟然出奇地一致："因为那个角色拿了一个冰淇淋……"

6.3 完整的角色设计

当角色的形象确定以后，就要开始绘制角色的转面图。转面图的作用是展示角色的不同角度，一般包括角色的正面、半侧面、正侧面、半背面和背面（图6-13）。

图6-13 《哈普一家》中的角色转面图

[1] [美] 沃尔特·艾萨克森. 史蒂夫·乔布斯传. 管延圻等译. 北京：中信出版社，2011：518.

一般情况下，只有主要角色才需要绘制转面图，因为主要角色出场多，动作也多，需要用不同角度的设计图作为动作制作的参考，而只出场几次的角色则没有绘制转面图的必要。

造型设计完成后，就需要考虑角色的颜色了。在一部动画片中，色彩设计（ColorKey）也是很重要的环节。在设计完颜色以后，需要设计人员制作一张角色的"色指定"图，标明角色各个部位的色值，这样会在后续的制作中保持颜色的一致性（图6-14）。因为动画一般是在电视、电脑、手机上播映，所以使用的色彩模式是RGB模式。

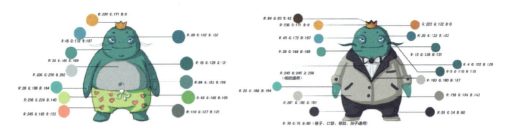

图6-14 《哈普一家》中的色指定图

一部动画片中会有多个角色，在设计上需要将身高、体型区别开，太统一的造型会让观众感觉重复。所有的主角设计完以后，还需要绘制一张角色全图，将所有角色都放进去，使身高和体型差异显示清楚（图6-15）。

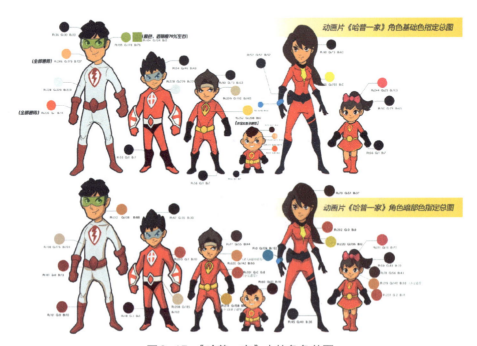

图6-15 《哈普一家》中的角色总图

到这里，角色的设计图基本上已经完成了。有的动画片会给角色设计不同的风格，比如《灌篮高手》中就出现了樱木花道的写实版和Q版角色共存的情况，正片中是写实版，而在教打篮球的教学篇中则是Q版。这就需要再设计角色的其他风格。

如果角色的造型会在动画片中发生改变，例如动画片《变形金刚》中，机器人有变形前和变形后两种截然不同的造型，这些也需要分别进行设计。如果角色着装也有变化的话，还需要设计角色穿着不同衣服的造型等（图6-16）。

图6-16 《哈普一家》中的机甲效果设定图

6.4 场景美术前期设计

场景在动画片中的作用是仅次于角色的。在一部动画片中，场景占播映画面的比例是最大的，所以场景的好坏直接决定了动画片画面的优秀与否。

场景还是动画片基本的叙事要素，因为它不仅仅是动画片的背景，也不仅仅是角色活动的空间——它是角色生活的世界。❶

在一部大型动画片中，场景往往也很大，笔者在做《哈普一家》和《快乐小郑星》的时候，因为故事是发生在另一个星球上的，所以要构建出来的是另一个世界。

6.4.1 场景的定位和规划

在现实中，即便是设计一个房间的布局，都要先规划出工作区、休息区、茶水区、吃饭区等，而构建一整个星球，要规划的地方和细节就更多了，所以一部

❶ [美]Karen Sullivan 等. 动画短片创意设计：编剧技巧. 第2版. 巫滨译. 北京：人民邮电出版社，2016：87.

动画片的场景设计，往往要先对整个场景做一下定位和规划。

场景的定位主要是从整体上进行介绍，例如笔者在设计"小郑星"这个场景的时候，定位就是：这是一个原始的还没有被开发的星球，绝大部分都被高山和植被所覆盖，山上有小溪，没有大片的河流和海洋。整个星球上只有一个有文明的部落，在星球的东南角，部落里有几十个人，而部落以外的生物都是野生动物。

定位以后，就需要对整个星球进行规划。还是以"小郑星"整个星球为例，因为绝大多数地方都是高山和植被，所以需要规划的也只有部落的生活区。规划的时候主要设计建筑布局、地形起伏、路径规划等，可以绘制出一张生活区的全景地形图，这样在动画制作中能起到直观的参考作用（图6-17）。

图6-17 《快乐小郑星》中的场景地形图

在主场景规划完以后，就要逐步缩小规划的范围。例如规划完部落的全貌后，就要开始规划单体建筑，这个时候就需要编剧介入，一起来讨论这个部落的人生活状态是什么样的。

还是以《快乐小郑星》这部动画片为例，我们设计的是这个星球的人有魔法能力，但是科技能力还比较低等，一般会在平坦的地面建建筑，在建筑结构上主要是靠采集的木材搭建建筑的框架，然后用兽皮或者手织布把建筑包裹起来，搭建成类似于帐篷的简易建筑，再搭配羽毛、兽牙和一些植物进行装饰（图6-18）。

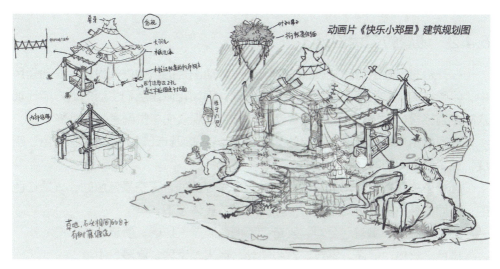

图6-18 《快乐小郑星》中的建筑规划图

接下来需要规划室内,例如都有哪些家具,分别摆在哪些位置。整个室内布局要符合正常的生活需求,例如要有睡觉的床,要有吃饭喝水的地方,还要根据角色的设定和剧情要求,添加相应的道具,例如在《快乐小郑星》中,小洋是个女孩子,她的房间就要有女孩子的特点,以粉红色为主色调,搭配比较可爱的装饰物,以及女孩子都要有的化妆和换衣服的地方等(图6-19)。

图6-19 《快乐小郑星》中的小洋房间的室内规划图

6.4.2 场景的美术设计

在开始对场景进行正式设计之前，还要对动画片的氛围进行设计。在动画片中，氛围其实就是指画面传达给观众的感觉，例如正派角色们生活的地方能让观众感觉到轻松、愉快，而反派们生活的地方会让观众们感觉到紧张、恐怖等。

氛围是由多种设计元素所传达给观众的，这些设计元素主要包括固有色、明度、饱和度、照明等。

固有色主要指物体本身的颜色，比如草是绿色的，天空是蓝色的，火是红色的。不同的颜色能传达给观众不一样的感受，具体如下。

红色：温暖、富有、全力、兴奋、色情、浪漫、焦虑、愤怒；

橘色：火热、健康、繁茂、野心勃勃、迷人、奇异、浪漫、中毒；

黄色：快乐、能量、喜悦、无辜、谨慎；

绿色：生死攸关、成功、健康、肥沃、安全、不熟练、嫉妒、不吉利、有毒、有缺陷；

蓝色：稳定、冷静、可靠、安静、忠诚、真诚、被动、忧郁、冰冷；

紫色：明智、有品位、不受约束、神秘、不可思议；

白色：天真、自由、纯洁、干净、冰冷；

黑色：端庄、正式、强悍、有权威、强大、危险、邪恶、悲伤、死亡。❶

即便是同一个场景，也可以使用不同的颜色来绘制，再调整画面的明度和饱和度，就可以向观众传达不一样的氛围效果（图6-20）。

照明的强弱通常能调动观众的情绪。

生活在现实世界中的人，通常都习惯于明亮的环境，所以当场景的整体照明较强时，会给人一种光明、正义之感，而如果照明过暗，通常会给人阴暗的感觉，用以表达反派角色生活环境的场景。

笔者在设计动画片《哈普一家》的场景时，让正派角色哈普一家的飞船内部比较明亮，色调也使用了比较纯的蓝色，飞船内的玻璃窗户也尽可能大，这样整个内部空间会传达出一种比较透光、明亮的感觉（图6-21）。而绘制反派角色东东王的飞船内部，使用的色调是由红色和蓝色叠加出来的紫色，再使用比较暗的照明，同时窗户也尽可能小，对于所使用到的座椅、地板和一些设备也故意画得破破烂烂的，制造出压抑、阴暗、破败的空间感（图6-22）。

❶ [美]Karen Sullivan 等. 动画短片创意设计：编剧技巧. 第2版. 巫滨译. 北京：人民邮电出版社，2016: 91.

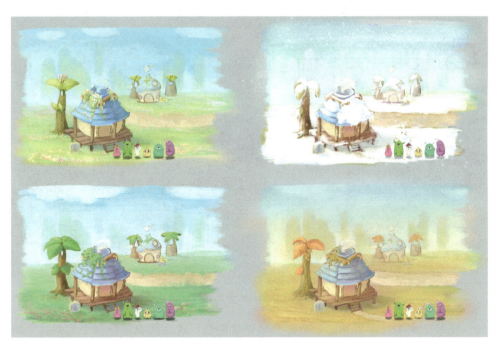

图6-20 《快乐小郑星》中的不同氛围图

图6-21 《哈普一家》中的哈普飞船内部场景图

图6-22 《哈普一家》中的东东王飞船内部场景图

场景美术设计中最重要的就是全景图的设计,这张图需要把整个场景较为精细地绘制出来,从而确定整个场景的色彩、布局、环境等各方面的细节。另外,因为一般一部动画片开始的第一个镜头就是场景的全景,用以告知观众这部动画片所发生的地点,所以这张全景图的重要性也就不言而喻了(图6-23)。

图6-23 《哈普一家》中的全景图

第7章
目标一致：团队的组建与管理

7.1 搞定金主爸爸——投资方

7.2 搭建团队基石——核心团队

7.3 制作团队的结构

7.4 其他团队和外部团队

7.5 团队的价值观和团队文化

在小米公司的内部手册中有这样一段话："创业成功最重要的因素是什么？最重要的是团队，其次才是产品，有好的团队才有可能做出好产品。"❶

笔者认为，这句话在动画团队中也同样适用。

一部商业动画作品成功的最重要因素是什么？

最重要的是创作团队，其次才是作品，有好的团队才有可能做出好作品。

一部动画片的创作团队，基本上可以分为核心团队、制作团队、其他团队和外部团队。

为什么要把一个完整的创作团队拆分成多个小团队呢？

王朔写过一篇叫《痴人》的小说，写的是一个叫做阮琳的可爱女孩开始练习气功，后来居然可以用精神控制身体的血液运行、新陈代谢、内分泌甚至细胞分裂等，并沉迷于此。

"我已经可以控制体内任何一个最微小的生命活动。现在一切都在我的统一号令下有条不紊地积极工作着，无政府状态，各自为政的状态结束了，我的体内各组织团结得像一整体，我的每一个指令都将在最基层得到执行。没有我的指令，细胞不敢分裂，大肠不敢蠕动，白细胞在细菌的侵入面前也会踌躇不前。"

然而体内无限庞杂的工作，最终却使她的身体和精神陷入了崩溃。

"她病了，不能同我交谈了，她就像二百门供电电话总机的值班女战士一样忙得不可开交了。血液要流动，肌肉要弛张，腺体要分泌，细胞要分裂，维持酸碱平衡，电解质平衡及其他种种生命在所必需的平衡的请示人四面八方纷至沓来，她隐入了汪洋大海般的文牍工作中，几乎不可能对外界的刺激作出反应了。"

这就是大团队要分成多个小团队的意义，因为无论一个人再怎么勤奋，也不可能把一部动画片里的每一个环节都掌控到。这就需要将工作一层一层划分下去，由不同的团队去负责不同的环节，再由整个项目的负责人去把控整体质量和进度，这样才能人尽其用，充分发挥创作团队中每个人的能力。

7.1 搞定金主爸爸——投资方

对于一部动画片，尤其是制作成本动辄在7位数以上的商业系列动画片来说，投资方是最先要搞定的。前期如果没有资本的进入，这笔制作费用对于动画创作团队来说还真是一道难以跨越的鸿沟。

投资方分两种：

第一种是懂动画的，会根据自己的经验判断这个动画项目是否有前景；

第二种是基本不太懂动画，但是听说动漫行业是朝阳产业，或者有一定的社

❶ 黎万强. 参与感：小米口碑营销内部手册. 北京：中信出版社，2014：49.

会关系，觉得投资动画能赚钱的。

对于懂动画的业内人士，想搞定他的话就需要拿出真实力，按照前文介绍的动画项目策划书的要求认真完成。

光线传媒旗下的彩条屋影业是一家出品过动画电影《你的名字》《大鱼海棠》《大圣归来》和《大护法》的以动画、漫画、奇幻元素为核心的综合影视公司，成立于2015年10月25日，成立当天就宣布投资了13家动漫公司，并公布了筹备中的22部动画作品。

笔者2017年访问彩条屋的负责人时，她说彩条屋投资的对象主要还是原创动画团队，或者是有自己独特想法的动画导演，从投资角度来看的话，彩条屋更多的还是侧重于前期。

一般寻求和彩条屋合作的话，可以先准备所创作的动画项目的资料，例如前文介绍的项目策划书，或者是剧本，这个没有要求一定是一个固定的东西，需要看项目当时的规划。有些导演策划的时间很长，会给一个完整的剧本。有些团队可能会给一份简单的项目介绍书，放一些该动画的设定、场景或是故事大纲，和导演或创作团队想表达的一些东西。"这个东西没有一个定式，给我们什么我们就看什么，然后我们来做判断。因为有些动画团队实力很强，就会直接出一个短小的样片给我们看一下他们的美术风格，各种形式都会有。"

当然，如果项目能有相关的美术设计，甚至有一部简短的样片，更便于彩条屋去理解这部动画要达到什么样的效果。例如《大鱼海棠》这部动画寻求投资时就有一部预告片，这部几分钟的预告片给彩条屋的感觉就是，它很美，在彩条屋看来这就是一个卖点。因为在国产二维动画当中，很少有做得这么精美的动画。然后彩条屋开始认真读这部动画的故事，才发现故事当中有一个生死轮回的概念，和东方人脑海当中的思想很契合。所以彩条屋认为这种动画一定会打动大部分观众。这是当时《大鱼海棠》吸引投资方的亮点，因为它更开放，受众不会局限于那些只是喜欢动画的观众。

而对于完全不懂动画的投资方，不但需要相关的动画项目策划书，还要详细地告诉他，动画是什么、动画的特点是什么等基础知识。而这种投资方其实最关心的事情有两点，一是要投入多少钱，分别花在哪里，二是怎么靠商业动画去盈利。这里大家可以参考笔者2011年做的一套针对动画项目的详细介绍文档，共分为8个部分，分别是动画介绍、公司人员配置、所需设备、管理模式、制作周期计划、项目宣传手段、盈利模式和长期规划及展望（图7-1）。这套介绍文档是按照二维传统动画的制作流程来介绍的，其中的一些数据和流程可能已经不适用于现在了，但是整体上绝大部分内容还是可以通用的，仅供读者参考，具体内容可扫二维码查看。

图 7-1　动画项目介绍文档

文档详情

7.2　搭建团队基石——核心团队

　　核心团队永远是一个动画创作（注意是创作而不是制作）团队的灵魂和领导者。每个创作团队都会有自己的核心，例如日本吉卜力的核心团队就是制片人铃木敏夫、导演监督宫崎骏和高畑勋；《大鱼海棠》的创作团队彼岸天文化的核心团队就是编剧兼制片 Tidus（梁旋）和美术总监 Breath（张春）。

　　核心团队中的组成各不相同，一般都包括制片人、导演、编剧、美术总监等。这些人决定了这部动画片的预算、工期、剧情、画面等核心部分。

　　制片人：负责整个创作团队的前期筹备、财务审核、制作工期制定，以及各方面的协调工作。

　　导演：负责整个项目艺术部分的整体把握，包括但不限于剧本、分镜、美术设计、配音、音乐音效、剪辑、特效等部分。

　　制片人和导演之间是相爱相杀的关系，正常情况下导演负责艺术部分，制片人负责统筹部分，两人应该协力合作，但往往会出现各种矛盾。例如导演为了提升作品的艺术水平要求增加预算，而制片人往往会出于成本的考虑，不断压缩预

算。或者是制片人要求一周制作完成一集，而导演往往会因为片子未能达到艺术高度而要求延期。如果一方过于强势，就会给整部动画片带来巨大损失。导演过于强势，就会出现为了达到导演的艺术要求，而不断延长工期，导致成本不断增加的情况；而制片人过于强势，就会出现为了赶工期、压缩成本，造成动画片的质量得不到保证的情况。这就要求两者之前互相谅解甚至互相妥协，在这一点上吉卜力的制片人铃木敏夫和导演宫崎骏的配合就堪称完美。

编剧：负责整部动画片的策划书、故事梗概、角色小传、分集大纲和各集剧本的编写，直接跟导演与制片人对接。

美术总监：负责整部动画片的美术设计环节，包括角色设计、场景设计、道具设计等。

在动画创作团队中，一般会有两种制度，即导演负责制和制片人负责制，这两种制度的唯一区别就在于，这部动画片是由导演负责还是由制片人负责。

导演负责制会让导演决定一切，包括这部动画片的选题、剧情结构，甚至核心人员构成都由导演说了算，制片人只是起到辅助作用。而这一切的前提是这个导演必须是个好导演，经验丰富，不但能对动画的艺术部分进行整体把握，还需要懂管理，能对整个创作团队的运作起到良好的管理和协调作用。除此之外，还要会协调和投资方的关系，换句话说，就是能要来团队的薪酬和项目的运作资金。最后，导演还要懂市场，在相关的播映平台有一定的关系资源，在动画片创作的过程中，就可以和市场进行接洽，根据市场的要求对动画片进行调整。

这其实对导演的要求极高，国内比较有代表性的动画导演有如下几位。

王云飞：导演了动画电影《神秘世界历险记》《疯了！桂宝》，北京其欣然数码科技有限公司（其卡通动画）创始人。

卢恒宇和李姝洁：导演了《十万个冷笑话》《尸兄》《云端的日子》《镇魂街》等动画作品，成都艾尔平方文化传播有限公司（原卢恒宇和李姝洁工作室）创始人、导演。

制片人负责制是以制片人为核心。这种制度笔者见过得很少。创作过动画电影《大护法》的天津好传动画就是这种制片人负责制，好传动画的CEO尚游曾经跟笔者详细介绍过。

好传动画本身有一个开发部门，其中的人员并不多，核心的人员也就三四个人，但都是有开发经验和项目经验的制片人。第一，他们知道整个项目的体量、成本等，而不是只想创作。第二，他们在作者圈里的影响力，或者对创作的理解力都比较深。这些人都是核心，是用来出策划的，会定期出选题。好传动画每年会有一个比较大的集中碰选题活动，大家会在一起，交流彼此的选题，并最终确定下来一两个大家都认可的、立项要做的选题。

确定下来选题以后，就会往下推动这个动画项目了。主要是以制片人为核心去组合资源，去找这个项目的导演或团队。比如武侠的主题，制片人会找适合这种主题风格动画的导演，去跟他们聊这个项目，看他们感不感兴趣，如果有兴趣，就可以谈谈价格和分成的模式，这些都谈好后，签署相关合同，找一个合适的档期，这个导演或团队就加入进来了。接下来就可以开始创作了，这时可能还需要编剧的配合，还是以该制片人为核心去组合资源，最后组成一个创作团队，这个动画项目就启动了。

动画项目创作的同时，甚至项目开始前，制片人会继续负责投资和发行。比如项目启动前期有没有投资方要投一部分资金进来，团队是否出让一部分收益权去绑定一个发行平台，以什么形式发行，虽然没签合同，但应该是有几个意向了。

总之，无论采用什么样的创作方式，制片人和导演都属于动画创作团队中的核心团队。

核心团队的水平高低是这部动画片能否取得成功的决定要素。因为这些人一定是整个创作团队中最专业、最合适的人。

最专业，就是行业经验和专业能力是整个创作团队中最拔尖的；最合适，则指他要有积极的态度，对所做的事情要极度喜欢。

而且，核心团队水平的高低还决定了整个创作团队成员们水平的高低，因为"一流选手喜欢和一流选手共事，他们只是不喜欢和三流选手在一起罢了。在皮克斯公司，整个公司的人都是一流选手"[1]。

也许有人会觉得，与其打造一个核心团队，不如以一个人为核心，这样更有利于思想统一，例如乔布斯和苹果公司、宫崎骏和吉卜力动画工作室，毕竟决策团队多一个人就会多一个想法。

马云曾说过："打造一个明星团队比拥有一个明星领导人更重要。"

图7-2　纪录片《梦与狂想的王国》海报上的吉卜力核心团队

[1] ［美］沃尔特·艾萨克森. 乔布斯传. 管延圻等译. 北京：中信出版社，2011：332.

一个人的精力是有限的，尤其是在动画这个行业中，分工很细致，即便是宫崎骏这样的大师，也需要铃木敏夫、高畑勋、武重洋二、近藤胜也、男鹿和雄，甚至音乐大师久石让的辅佐和配合，才能完成一部高质量的动画电影（图7-2）。

在核心团队中，有时候也会有一些非动画行业人士的加入，例如投资方经常会安排人担任管理之类的职务，或者是投资人兴趣使然亲自担任导演（例如追光动画《小门神》的导演王微，之前是土豆网的CEO）。其实外行也是可以领导内行的，但前提是要尊重内行，如果自己不懂又没有自知之明，结果就会比较糟糕。

7.3 制作团队的结构

在前文的"1.5 商业动画创作流程概述"章节中提到过，动画片一般分为前期创作、中期制作和后期制作三个阶段。同样地，制作团队也可以分为前期创作团队、中期制作团队和后期制作团队这三个部分。

7.3.1 前期创作团队

前期创作中的任务包括策划、故事梗概编写、角色设定、剧本编写、角色设计、道具设计、场景设计和分镜头设计。

为完成以上任务，可以将团队分为编剧组、设定组、场景组和分镜组。每组一般都会有一个组长作为总负责，负责管理和质量把控。组长的专业能力应该是全组最强的。组长的权限包括向直接核心团队汇报，直接对全组的工作流程和质量要求进行制定和管理，以及负责该组最重要的设计和创作工作。

编剧组：前期负责整部动画片的前期策划、故事梗概的编写、角色设定和角色小传的编写，后期负责每集剧本的编写。

编剧组一般的工作流程如下。

① 组长组织编剧一起来编写整部动画片的分集大纲；

② 组长分配任务，比如谁写第一集、谁写第二集，并规定多长时间内提交，一般是3～5个工作日；

③ 组长收到编剧的剧本，仔细阅读后提出修改意见，如果问题比较简单，组长一般会直接修改，如果问题较大，就会退回去让编剧修改，然后规定下一次提交的时间；

④ 组长确认剧本没有问题以后，再提交给导演，导演也确认没有问题以后，将剧本提交给分镜组。

设定组：前期负责主要角色的设计和转面图的绘制，后期负责配角设计、道具设计和原画设计。其实如果分细致一点的话，设定组可以拆分为角色设计组、道具设计组和原画设计组。

其中，道具设计需要跟编剧组进行对接，每一集都有可能根据剧情的需要，出现各种各样的道具。设定组需要根据道具出现的次数和重要性进行设计，对于重要的道具需要绘制出转面图和各种形态（图7-3）。

图7-3 动画片《哈普一家》中的道具设计

原画（key-animetor）是指物体或角色在运动过程中的关键动作，原画设计要跟分镜组进行对接，根据镜头中角色摆出的关键动作和镜头角度进行原画设计。

设定组一般的工作流程如下。

① 组长负责主要角色的设计，并以此角色的设计风格为主，安排其他人设计其他角色；

② 组长安排组员绘制角色的转面图，并对设计图的质量进行监督；

③ 组长跟编剧组对接，安排组员设计剧本中出现的各种道具，并对设计质量进行监督；

④ 组长跟分镜组对接，安排组员设计分镜中出现的各种原画，并对设计质量进行监督；

⑤ 组长跟中期制作团队对接，将设计好的角色、道具、原画提交给中期制作团队中的相关部门。

场景组：前期负责场景的定位、规划和美术设计，后期根据剧本、分镜的要求，绘制新出的场景以及场景不同角度的绘制。

场景组一般的工作流程如下。

① 组长负责主场景的规划和美术设计，并以此场景的美术风格为主，安排其他人设计其他场景；

② 组长跟编剧组对接，安排组员设计剧本中出现的各种场景，并对设计质量进行监督；

③ 组长跟分镜组对接，安排组员绘制分镜中场景的各个角度、局部的特写，并对设计质量进行监督；

④ 组长跟中期制作团队对接，将设计好的场景以及绘制好的场景的不同角度、局部特写提交给中期制作团队的相关部门。

场景组在不同动画技术制作的项目中也有不同要求，例如在二维动画中，每一张场景都要求绘制出来，在绘制的时候需要根据镜头的远近，确定绘制图像的大小；而在定格和三维动画中，场景组只需要出设计稿，再由中期制作团队将场景创建出来（图7-4）。

图7-4 动画片《哈普一家》中的场景三维模型和上色稿

分镜组：根据剧本，将内容情节分解为一个个的镜头画面，并根据角色和场景设计，把每一个镜头的静态图绘制出来，标明镜头的景别、运动、时长等。

分镜头在表现形式上可以分为三种：文字分镜、画面分镜和动态分镜。

1）文字分镜

使用文字描述的方式，将动画分镜头写出来。这种方式一般用于工期比较紧的动画制作，由于没有时间去绘制分镜，因此就用文字的方式来表达。要求语言准确，一般不要带有任何修饰性词汇。例如"天气好得让人心旷神怡"这样的表达就让制作人员无从下手，正确的应该是"蓝色的天空中飘着几朵白云，风把几片树叶轻轻吹了起来"，这样制作人员就知道如何绘制了，下面是笔者之前做过的一个动画广告的文字分镜。

序号	镜头	画面	解说词	时长（秒）
1	全景推近景	老板办公室，椅子背对着镜头	听说你最近春风得意，事业有成，但是作为最亲密的好伙伴	7
2	特写	椅子转过来，镜头猛地推近，主角袜子的正面亮相	你的袜子想和你聊聊	3
3	近景	主角袜子拿着一支烟叼在嘴里，打火机点燃，抽了一口烟，吐出烟圈	平时的你神采飞扬、精神奕奕，人人见到你都夸你英俊潇洒、风流倜傥	8
4	特写	桌子上一瓶红酒，拿起来倒入玻璃高脚杯中	你穿的那些国际大牌的衣服、私人订制的裤子	5
5	远景推近景	主角袜子拿着这杯红酒在摇晃着，镜头不断推近脸部	让你觉得倍有面子，倍自信，你觉得你走上人生巅峰都靠它们	7
6	特写	袜子一脸阴沉地说着	平时你总把我随手一扔	3
7	中景	衣柜里，挂得整整齐齐的裤子	却把你那些订制裤子挂得整整齐齐	4
8	近景	袜子一巴掌拍在桌子上，愤怒地说着	你总把我扔到洗衣机里	3
9	中景	衣柜里挂得整整齐齐的衣服和外套	却把你那些名牌衣服送到干洗店	4
10	特写	袜子叹口气，然后眼神坚定地看着镜头说	哼，忘恩负义。但是今天，我要跟你说	5
11	近景	桌子上，主人公捧着奖杯的照片特写，镜头逐渐推近、叠化	要不是因为我，你根本不会有今天的成就	4
12	远景	办公室里的窗户、窗外大雨	你说你刚上班第一天，下着大雨	3

续表

序号	镜头	画面	解说词	时长（秒）
13	中景	办公室的老板椅上，扔上去一件湿衣服，又扔上去一件湿的单肩包	你从头到脚都湿透了，你脱了你的名牌外套，把你的名牌包扔在一边，但是你不敢脱掉我	9
14	特写	主人公的脚部，皮鞋、袜子上都淌着水	湿透的袜子你穿着不舒服吧	3
15	中景	袜子坐在桌子后面，身上淌着水，双手撑在桌子上看着镜头，身上的水逐渐蒸发，变成白雾飘上去，袜子身上的水就不见了	但是进到办公室没过一会，我的速干特性就让你的脚重新干爽起来	7
16	特写	袜子微笑的表情	是不是得谢谢我	2
17	特写	袜子领带部分的特写，袜子的手整理了一下领带	你第一次去上司家做客，家里铺着高档地毯	4
18	近景	地毯，主人公的脚和其他人穿着袜子的脚入画面，配合嬉笑的背景声，除了一双脚以外，其他的脚都在冒着气体	你们都得脱鞋，要不是我的防臭功能，你会像你其他同事一样	7
19	中景	袜子说着就开始开心地大笑起来	因为脚臭，被上司老婆给赶出来	4
20	远景	办公室的窗户，窗外，一架飞机飞过	你出差频繁，一出门就好几个礼拜	4
21	中景	袜子走到办公室窗边，望着窗外	有时候走得急，就带了一双我	3
22	近景	几只苍蝇围着袜子飞来飞去，袜子拿出杀虫剂朝苍蝇喷去，苍蝇纷纷落地	多亏了我的抗菌能力强，能持续抑菌，始终保持你的脚部健康，让你的香港脚始终不臭、不痒	10
23	特写	袜子脚部特写，袜子的脚在地上连着跺了好几下	你才能健步如飞、左右逢源	3
24	近景	办公室里挂着的证书、奖状、奖杯的特写	你说，你的功劳是不是也有我一份	4
25	中景	袜子正面，背对着窗户，大逆光，袜子拿着一个奖杯神气地说着	明白了？记得多买几双	3

2）画面分镜

使用绘画的方式将每一个动画镜头绘制出来。一般的动画对画面要求不高，能够表达清楚拍摄角度、摄像机的运动、人物的前后顺序、场景与人物的关系基本就可以了。如果有时间还可以绘制出光线变化和表情变化等。图7-5所示的画

面分镜是日本动画导演新海诚为其动画短片《秒速5厘米》绘制的。

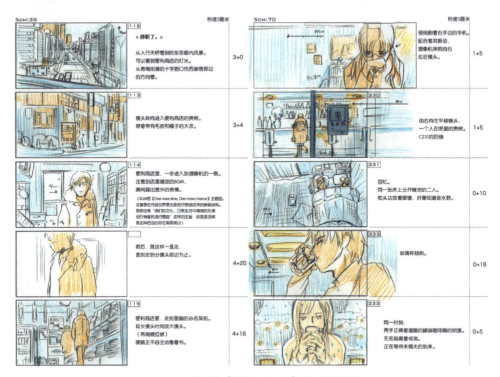

图7-5 动画片《秒速5厘米》的画面分镜

画面分镜有其固定的格式，至少要分为三个部分，以上图为例，最左侧是绘制的分镜画面，中间的文字是对画面的补充说明，最右侧的部分是该镜头的预计时长，以秒为基本单位。

3）动态分镜

如果是一个团队在制作一部动画，而这个团队的人数比较多的话，导演对动画的意图很难准确地传达给每一名制作人员。这个时候就需要将先前所绘制的分镜，在剪辑软件中进行镜头的移动、推、拉等运动过程，使之产生一个完整的动态分镜，这样制作人员就能明白导演对镜头运动的要求。

不同的创作团队对分镜的要求也不一样，但总体来说，分镜组一般的工作流程如下。

① 组长跟导演沟通，确定分镜头的风格；

② 组长跟编剧组、设定组和场景组对接，安排组员根据已完成的美术设计，按照剧本进行分镜头的设计，并对设计质量进行监督；

③ 组长将审核过的整集分镜提交给导演，导演通过以后，将分镜提交给中期制作团队的相关部门。

7.3.2 中期制作团队

中期制作其实就是根据前期的设计,将每一个镜头完整制作出来的过程。中期制作团队也就是完成这一制作过程的团队。

根据制作技术的不同,中期制作团队的工种和工作流程也完全不一样。我们以国内最常见的两种动画制作技术来介绍一下,分别是以Adobe公司的Flash(现在已经升级为Animate)软件为主的二维动画制作技术,和以Autodesk公司的Maya软件为主的三维动画制作技术。

(1)二维动画制作流程

Flash的前身是Future Wave公司开发的FutureSplash Animator,是一个基于矢量的动画制作软件。由于该软件得到良好的反响,于是被Macromedia收归旗下,定名为Macromedia Flash 2。2005年,Flash所在的Macromedia公司被Adobe公司以34亿美元收购。2015年12月2日,Adobe公司宣布,Flash未来版本会采用崭新的名字"Animate CC",简称"AN"(图7-6)。

Flash动画的特点是制作简单,技术难度不高,新人在学习一个月以后基本上都可以开始动画的制作。而且Flash是矢量绘图软件,这也就意味着动画制作完以后,可以输出高清版本。由于国内大多数人依然还称之为Flash,所以后文都称之为Flash。

图7-6　最新版Animate的启动画面

Flash动画的制作流程大致可以分为:绘图、动画和输出。

在Flash的中期制作团队中,一般要求每一个员工都能熟练掌握这三种技术。

绘图: 因为Flash是矢量绘图软件,所以前期的设定图需要在Flash软件中重新描画一遍。如果要用该图在后续制作动画,则根据需要,将物体拆分成多个Flash中的元件,每个元件放在单独的图层中,将每个元件和图层都按照规定重命名,避免和其他文件中的元件重名(图7-7)。

图7-7 在Flash中拆分角色元件的对比图

动画：将绘制好的角色、道具等，按照分镜的要求制作动画。Flash中的动画制作技术叫做补间动画。

"补间动画"是Flash中特有的名词，术语"补间"（tween）来源于"中间"（in between）一词。

在传统动画的制作中，如果一个物体进行移动、旋转、放缩等操作，即便形体不变，也要一张一张地按照每秒24张进行绘制，工作量较为庞大。而在Flash中，通过"补间动画"的方法就可以轻松完成。

简单来说，这是一种由计算机自动生成动画的制作方法。操作者只需要将运动的物体绘制出来，然后确定该物体的起始位置和结束位置，那么该物体的所有中间帧都由计算机自动生成（图7-8）。这种方式可以极大地提高动画制作的效率，因此该技术也被视为动画制作中的一次革命。

在Flash中，"补间动画"可以分为三种，分别是"补间动画""传统补间动画"和"补间形状动画"。

图7-8 使用补间动画技术制作的角色动作

输出：根据后期制作的技术要求，将制作完成的镜头输出为序列图或者视频文件，并提交给后期制作团队。

（2）三维动画制作流程

Maya是原来的Alias公司在Power Animator基础上开发的新一代3D动画软件，最后起名为Maya，这个词来自梵语，是"迷失的世界"的意思。2005年，Autodesk公司以1.82亿美元收购了Alias公司，Maya也成了Autodesk公司的旗下软件（图7-9）。

图7-9　Autodesk Maya的启动画面

使用Autodesk Maya制作三维动画的一般流程如图7-10所示。

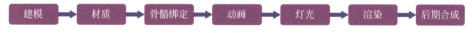

图7-10　三维动画基本制作流程

这些步骤中，除了最后的后期合成要用到视频编辑软件以外，其他部分都需要在三维软件Autodesk Maya中完成。

在一个动画创作团队中，一般小团队由于资金不是很足，不能够招大量的员工，因此就对员工的综合素质要求很高，即以上各项最好都有了解，能够独立制作动画短片。而大型团队的人员较多，且分工较细，有建模组、材质组、灯光组、渲染组等，因此对员工的单项素质要求较高，精通以上任意一项即可。

建模：根据前期的人物设定和场景设定，在Maya中制作出相应的模型。这个工种对人体结构、肌肉分布等要求很高，最好有一定的雕塑基础。另外，建模并不仅仅是把模型制作出来就行，它还有很多细节的要求，例如有的要求模型的面数在2000个以内，这样的模型称之为简模，但绝对不是很粗糙的模型，而是用最少的线做出高模的效果来，如图7-11所示的模型面数有2200个左右。

图7-11 低模模型效果

既然有简模,就肯定会有高模,这样的高精度模型对细节要求极为严格,包括脸上的皱纹甚至皮肤的纹理,图7-12所示的模型面数高达15万个。

图7-12 高模模型效果

材质: 为制作好的模型绘制皮肤、服饰的贴图,以及设定场景、道具和各物体的质感效果,要求对色彩和质感较为敏感,有较强的美术功底,可以直接绘制贴图(图7-13)。

图7-13 材质部分制作示意图

骨骼: 为角色的模型装配骨骼系统,其中包括IK、FK,以及控制器、驱动关键帧等,这是一个逻辑思维能力比较强的人才干得来的活,大量的层级关系、约束和被约束、IK和FK的转换等,都有比较强的逻辑关系在里面(图7-14)。

图7-14 三维角色的骨骼系统

动画：调整角色的骨骼，使角色根据剧情的需要，做出不同的动作和表情，要求对角色的运动规律有较深的了解，使动作真实可信，而且能够在原基础上进行夸张甚至变形（图7-15）。

图7-15 三维动画示意图

灯光：根据环境气氛，调节出适当的光影效果，要求对摄影技术有一定的了解，而且要对光影的变化很敏感（图7-16）。

图7-16 三维光影示意图

渲染：使用默认或外部的渲染器，对场景进行渲染，输出成序列图片或视频，要求懂一定的计算机编程。

7.3.3 后期制作团队

后期制作是将中期制作完成的所有镜头合在一起，输出完整成片的过程，包括合成、声音、剪辑和输出。后期制作团队也就是完成这一制作过程的团队。

合成：使用后期合成软件，如Adobe公司的After Effects等，将前中期制作完成的场景和角色合成在同一个镜头中。如果制作的是三维动画，有时候也会将场景和角色分层渲染出来，便于在合成软件当中分开校色。

合成包括将场景和角色放在一起、校色、制作特效等不同步骤。合成完毕之后，需将镜头输出成序列图或者视频，再提交到剪辑部门（图7-17）。

图7-17　动画镜头合成示意图

声音：严格意义上说，声音分成三部分，分别是配音、音效和背景音乐。

① 配音：按照剧本，由配音演员在专业的录音棚中，用专业的录音设备，为动画中的角色配上声音的过程。

② 音效：为增加场面的真实感、气氛或戏剧讯息，添加的各种杂音或声音效果。

③ 背景音乐：Background Music，简称BGM，用于调节气氛、调动观众

情绪的音乐。

剪辑和输出：使用剪辑软件，如Adobe公司的Premiere、苹果公司的Final Cut Pro等，将合成好的一个个镜头连接在一起，并加上配音、音效和背景音乐，输出成一集完整的成片。这个过程一般由一名剪辑师来负责一整集。

7.4 其他团队和外部团队

整个动画团队除了制作部门以外，还可能会有行政团队、市场团队、运营团队和设计团队等。

行政团队：负责整个团队的考勤、采购、人事、日常管理等工作，基本上等同于一般企业的文职人员。

在一个动画创作团队中，除了动画片的创作以外，还会有其他很多事情，例如设备的采购、人员的招聘、工作量的统计等。为了能让创作团队把全部精力用在动画片的创作中，就需要配备这样的行政团队，来为整个创作团队有效、合理的运行进行服务。

市场团队：负责前期的招商引资，为动画片寻找投资方和赞助方，动画片的播出和发行，以及动画片播出以后，相关的形象授权等后续工作。

其实在一部动画片创作之前，相关的市场团队就要开始筹建。当出第一集样片的时候，市场团队就可以把样片发给电视台、网站甚至一些发行公司。当得到反馈意见时，创作团队就可以根据意见对动画片进行调整。一般在一部动画片全部制作完成之前，首映在哪个电视台或者哪个网站就能定下来。播出完毕以后，有些动画片还可以凭借播出证明，去政府相关部门申请扶持资金，这些也都应该由市场团队去完成。

市场团队的人数，需要根据工作量而定。如果动画片需要在海外发行，还需要专门设立海外市场团队。

运营团队：负责动画项目推出以后的发行工作，包括项目和团队自媒体的运营，粉丝的管理，微博、微信等账号内容和互动的管理。监督发行方、播映平台的合同执行情况，例如合同规定了几点放映，但是到时间以后动画没有播出，就要跟相关负责人沟通此事，敦促其履行合同，同时还要解决一些突发的问题。

设计团队：为创作团队和动画片设计海报、PPT、网站等各种宣传品。

一部动画片需要宣传，一个动画创作团队同样需要对外宣传，所以必要的设计还是需要的，比如Logo、宣传册、网站、海报、VI系统设计，以及配合市场团队去设计和美化项目介绍用的PPT等（图7-18）。设计团队可以视工作量来确定人数，一般一到两个设计师就足够了。

图7-18　设计团队为《快乐小郑星》设计的宣传页

外部团队指本团队无法独立完成时，需要与之合作的其他公司或团队。

正常情况下，在制作部分，配音、音乐创作部分，是需要和外部团队合作的，这需要导演或其他创作人员去和这些团队接触。

在后期的宣传发行过程中，也需要和相关的公司进行合作，配合其进行宣传和发行，这些需要市场团队去和他们接触。

如果存在法律纠纷，例如被其他公司侵权等，就需要和外部的法律团队接触，这些也是市场团队要做的。

7.5　团队的价值观和团队文化

企业价值观是企业及其员工的价值取向，指企业在追求成功经营的过程中所推崇的基本信念和目标。

团队文化是团队发展过程中形成的，被广大员工所共同接受的价值观念、行为准则等意识形态与物质形态的总称。

国内的企业对价值观和文化一般都不重视。很多管理者认为，一个团队的价值观和团队文化并不能直接带来利益。

皮克斯的动画导演布拉德·伯德（Brad Bird）曾说过："对于一部动画的预算影响最大，但从不在预算中显现的因素，就是士气。如果整个创作团队士气低迷，那么花费的每一美元可能只能发挥出25美分的实际价值；如果整个创作团

队士气高涨，那么花费的每一美元可能就会产生3美元的价值，所以管理者应对士气多加重视才是。"❶ 而团队的士气，则来自于团队的价值观和团队文化。

团队文化是孕育价值观的源泉。如果没有这些价值观，动画的创作过程就不会是一个令人愉快且充满挑战的工作。

7.5.1 价值观的描述

笔者之前在做一部动画片的时候，初始团队都是一帮热爱动画，想要做出一部好动画的热血青年，平时最大的乐趣就是聚在一起，讨论这个或那个镜头做得好不好。当时整个团队的气氛非常好，大家都把做一部好动画放在第一位，而钱和其他因素都排在后面。这就形成了一个"动画至上"的价值观，即做任何事情，只要有利于动画片的创作，都是对的；反之，如果一件事情，虽然可以获得更多的利益，但不利于动画片的创作，那这件事就是错的。

后来，团队中来了一个所谓的业内大神，他本身不看动画，对动画也没什么兴趣，但他有政府和播放平台的资源，于是担任了一段时间的团队负责人，期间由他决策的很多事情导致团队价值观发生了变化，例如，整个团队为了政府的扶持资金，搬到了政府所在的行政区，但那个地方离市区很远，整个团队的交通变得极其不方便，于是导致迟到、早退等现象大量出现，动画片的制作受到了很大的影响；为了提高动画片的集数和时长，要求降低质量，加快制作进度，导致动画片的质量急剧下降；为了短期内增加收益，需要团队放弃原创的动画片，转而去接大量的外包业务，导致自己的原创动画片没人做。

从中，可以看出团队价值观的重要性，如果大家都统一思想，哪怕是所追求的价值观不是那么崇高，都可以把所有的力量团结起来，但一旦出现上述相互矛盾的价值观，就会使得整个团队没有共同目标，造成团队内部混乱的后果。

团队的价值观是团队精神的灵魂，是团队判断是非曲直的唯一标准，用以保证员工向统一目标前进。团队价值观主要有以下几个特点：

① 价值观是团队所有员工共同持有的，而不是一两个人所有的。
② 团队价值观是支配员工精神的主要的价值观。
③ 团队价值观是长期积淀的产物，而不是突然产生的。
④ 团队价值观是有意识培育的结果，而不是自发产生的。

团队价值观为团队的生存与发展确立了精神支柱，是团队领导者与员工据以判断事物的标准，一经确立并成为全体成员的共识，就会产生长期的稳定性，甚

❶ [美] 比尔·卡波达戈利等. 皮克斯：关于童心、勇气、创意和传奇. 靳婷婷译. 北京：中信出版社，2012：99.

至成为几代人共同信奉的理念,对团队形成持久的精神支撑力。当个体的价值观与团队价值观一致时,员工就会把为团队工作看作是为自己的理想而奋斗。团队的发展过程中,总要遭遇顺境和坎坷,一个团队如果能使其价值观为全体员工所接受,并以之为自豪,那么团队就具有了克服各种困难的强大的精神支柱。团队价值观的内容包括以下四个方面。

① 它是判断善恶的标准;

② 其核心价值观是团队人员对事业和目标的认同,尤其是认同团队的追求和愿景;

③ 在这种认同的基础上形成对目标的追求;

④ 形成一种共同的境界。

在西方的发展过程中,价值观经历了多种形态的演变,其中最大利润价值观、经营管理价值观和社会互利价值观是比较典型的价值观,分别代表了三个不同历史时期西方的基本信念和价值取向。

当代价值观的一个最突出的特征就是以人为中心,以关心人、爱护人的人本主义思想为导向,把人的发展视为目的,而不是单纯的手段,这是团队价值观的根本性变化。团队能否给员工提供一个适合发展的良好环境,能否为其发展创造一切可能的条件,是衡量一个当代团队或优或劣、或先进或落后的根本标志。

对于一支大型团队来说,价值观尤其重要,当团队达到一定规模以后,人数的增加会导致大量的价值观交错在一起,所以为了统一思想,大型团队的价值观一定会以文字的形式展现出来,例如腾讯公司的价值观是"正直+进取+合作+创新",迪士尼的价值观是"健康而富有创造力"。

伪装的"价值观"比价值观缺失更可怕。在企业文化建设热潮来临以前,专家们一致都在批判中国企业存在着"价值观缺失症"。实际上,只是企业没有以组织的名义旗帜鲜明地提出自己的共同价值观,或者说企业并没有明确自身在企业经营管理中所倡导的、遵循的基本信念和原则。但是,其在运行过程中,每一个商业行为、企业内部的每一件事,无不反映了企业的价值观,只是没有明确和书面化而已。

而随着企业文化这一概念的大众化,甚至是仅见过几次面的合作伙伴都能"背"出公司的价值观时,反而是一个危险的信号。

曾经有一家动画公司提出自己的价值观口号是"用快乐传递快乐",笔者当时认为这句话特别好,听上去就像整个创作团队都是一群很快乐的人,很快乐地创作出一部动画片,再用这部动画片去传递他们的快乐。但没几年,这家动画公司就倒闭了,原因是公司内斗成风,一部分人坚持做原创动画,一部分人想去做

看起来更能赚钱的幼教类动画，而动画部门几个导演也争得不可开交，整个团队早已不再"快乐"，说明"用快乐传递快乐"实际上是一个伪装。

所以，在动画团队组建初期，就要统一价值观，到底是"创作至上"，还是"金钱至上"，无论是什么观念，都要保证团队中每个人都认同，并以此来判断事情的是非曲直。后期有新员工加入时，一定要确保双方价值观是一致的，否则会给团队带来不稳定因素。

7.5.2 员工至上——团队文化的描述

团队文化由愿景、使命、管理理念、经营理念、价值观等一系列元素所组成的。

在国内，很多企业高层对团队文化表面上很重视，但其实理解得太肤浅。例如曾经"快乐的奴隶"理念很流行，即"员工最佳的定位是快乐的奴隶，可以让他们快乐，但他们还是奴隶"。

笔者之前在一家动画创作团队中担任导演，只负责动画片的创作和制作，而具体的管理则是由一名企业管理人员来负责。他按照传统制造企业的管理方法，制定了一个"末尾淘汰制"。简单来说就是每个月会对员工进行排名，而排名最末尾的人就要被开除，以此激励所有的员工努力工作。

从某种程度上来说，这条制度表面上看无可厚非，可是传统制造行业的员工绝大部分是学历较低，甚至没有什么一技之长的流水线工人或者业务员，任何一个人经过短期培训都可以胜任，但是动画行业的员工基本上都是大专以上学历，经历过3年以上的专业学习，非专业人员根本不可能胜任，简单来说就是动画行业的招聘成本很高。而当"末尾淘汰制"实施以后，每个月开除一名员工后，无法迅速招聘来合适的动画专业人员去胜任这个岗位，长此以往会导致多个岗位空缺，这就会对动画的制作进度造成严重影响。而且这个制度实施以后，虽然会对制作进度起到一定程度上的积极影响，但是大家都为了赶进度而忽视了质量，会造成动画片的整体质量下降。另外，该制度造成了团队内部的气氛空前紧张，整个团队人人自危。对动画这种创意性行业来说，轻松的气氛能产生更多的创意，而紧张的气氛会导致动画片的内容质量下降，比如明明是可以做得很漂亮的动作，为了赶进度而草草了事，明明是可以再多增加一些笑点的剧本，为了赶进度而直接提交了，等等。团队成员之间也开始互相猜疑，彼此隐瞒自己的工作内容和进度，有了好的工作方法也不再互相交流，欢声笑语从此销声匿迹。

一个团队中的最基本组成单位是员工，团队文化的目的也可以说是为员工创造一个好的工作环境。

全球著名的管理咨询顾问公司盖洛普公司曾经进行了一次调查，采用问卷调

查的方式，针对员工的工作场所和对发展环境的要求，让其回答一系列的问题，最后得出了团队成员的12个需要：

① 在工作中知道公司对我有什么期望；
② 我有把工作做好所必需的工具和设备；
③ 在工作中有机会做我最擅长的事；
④ 在过去的7天里，我出色的工作表现得到了承认和表扬；
⑤ 在工作中上司把我当一个有用的人来关心；
⑥ 在工作中有人常常鼓励我向前发展；
⑦ 在工作中我的意见一定有人听取；
⑧ 公司的使命或目标使我感到工作的重要性；
⑨ 我的同事们也在致力于做好本职工作；
⑩ 我在工作中经常会有个最好的朋友；
⑪ 在过去的6个月里，有人跟我谈过我的进步；
⑫ 去年，我在工作中有机会学习和成长。❶

从上述需求可以看出，在一名员工满足了最基本的生存需要之后，他更希望自己得到发展，并且拥有相应的成就感，而这些正是团队文化所要解决的。表7-1为两种不同团队文化对比。

表7-1 不同团队文化对比

想象力丰富、振奋人心的团队文化	缺乏想象力、了无生气的团队文化
让员工团结一致	对员工排名次
通过合作共谋蓝图	上级出点子，下级执行
将下放权力视为力量的象征	将命令他人视为力量的象征
同时传授软硬技能	只传授硬技能
拥抱不确定性	一味讲求务实
用直觉做决断	只用理性思维做决断
灵活变通，行动迅速	绳趋尺步，瞻前顾后
力争拓展业务范围	业务单一
工作即玩乐	工作即煎熬

团队文化的作用主要表现在以下几方面。

导向作用：即把员工引导到确定的目标上来；

约束作用：即成文的或约定俗成的规定对每个员工的思想、行为都会起到很

❶ 赵伟. 给你一个团队，你能怎么管. 南京：江苏文艺出版社，2013：140.

大的约束作用；

凝聚作用：即用共同的价值观和共同的信念使整个团队上下团结；

融合作用：即对员工潜移默化，使之自然地融合到团队中去；

辐射作用：指团队文化不但对本团队，还会对社会产生一定的影响。团队可以充分利用辐射作用，营造积极的广泛的社会影响，树立形象，以图发展。

皮克斯的首席创意官约翰·拉塞特（John A. Lasseter）说："我总对艾德说如果我们能做到三件事情，我们就会成为一家成功的工作室。第一件事，给予员工他们可以从中得到创意满足的工作——在他们的工作当中给予他们创意上的指导意见，制作出他们一生都可以引以为豪的电影。第二件事，给他们合适的薪酬，这样他们可以买房子，过好日子，让孩子去念很好的大学。第三件事，在整个工作过程中开心点儿，因为我们的影片最终一定会搬上大银幕。"❶

这三件事都是和员工息息相关的事情，由此可见皮克斯对员工的关心和重视，而当一个团队中的每一个员工都开始发挥出自己最大才能，并始终以一个集体的姿态去努力的话，这个团队就能生机勃勃、蒸蒸日上。所以迪士尼和皮克斯动画工作室主席艾德·卡特莫尔（Ed Catmull）曾这样评价自己的团队："皮克斯动画工作室，不管从哪个层面来讲，都是一群人齐心协力的结果，这些人可以点燃彼此的灵感火花，彼此依靠，能够将彼此的长处发挥到最大限度。而当他们聚合在一起的时候，他们就能做到单枪匹马时完成不了的事情。"

对员工的关心和重视，不能仅仅停留在纸面上，应该在决定每一件事情的时候，都要充分考虑怎么做才能对员工有利。

笔者之前在团队刚刚成立的时候，首先面临的就是场地问题，当时有三个选择：

① 动漫基地，这是政府部门特批的专供本地区动漫公司使用的办公场所，有较大的优惠政策，例如减免 1～3 年的房租，在税收、电费、网络费用等方面有优惠，做出的动画片如果能在电视台播出，还会有相关的扶持资金等。唯一的缺点是，这些动漫基地一般都在高新技术开发区，距离市区较远，交通、饮食不是很方便，也因为这个原因，晚上基地附近的人比白天要少很多。

② 市区的写字楼，优点是可以任意挑选位置，缺点则显而易见，场地租赁费用及其他开支会较大。

③ 居民区，毕竟这是一个动画创作团队，平时也不用和外界打什么交道，而且在居民区办公，费用要低得多。

❶ [美] 凯伦·派克. 创造奇迹：皮克斯动画工作室幕后创作解析. Coral Yee 译. 北京：中国青年出版社，2014：297.

从利益角度去考虑，动漫基地毫无疑问是首选，毕竟能得到的直接利益比其他两个选择要多。但从员工角度考虑，市区的生活无疑要方便、舒服很多。所以遇到这样的问题该如何解决呢？

如果必须搬到动漫基地，那可以为员工适当地增加一些交通、生活方面的补助，甚至每个月多发一些奖金。如果动漫基地可搬可不搬，那就可以通过民主的方式，让大家来做决定。

第8章
循规蹈矩：项目制作规范

8.1　制作流程规范的制定

8.2　制作软件和工具的规范

8.3　动画制作技术规范的制定

8.4　制作文件管理的规范

拍电视剧或电影的时候，有时会出现演员演到一半要求增加报酬或者各种耍大牌之类的情况。但这在动画片中绝对不会出现，毕竟动画片中的角色都是由制作人员做出来的，让他干什么就能干什么。

迪士尼和皮克斯动画工作室主席艾德·卡特莫尔（Ed Catmull）曾经说过："（与真人电影相比）动画片的可控因素更多一些。我们通过分镜头脚本、角色建模、动画测试和其他流程一遍又一遍地重复这个故事。如果这个故事或一个角色不够好，我们可以把它更换掉。真人电影缺乏这种灵活性。在动画片中，即使进入到影片的制作阶段，我们还是有机会重新讲述故事；而在真人电影中，当所有的场景都被拆除，而且演员和幕后工作人员已经接着拍下一场景的情况下，要重新讲述故事是比较难做到的。"❶

动画片的制作过程虽然比真人电影要灵活，但仍然需要把过程规范化。

制作一部动画片需要团队协作，一个动画制作团队少则一二十人，多则几百人。这么多人如何统一协作，让动画片向着最终目标前进呢？这就需要在制作之前，设计一套完整的项目制作规范，明确整个团队分成哪些制作小组，每个组的职责范围是哪些，组和组之间如何协同制作。这样才能权责分明，让整个团队有条不紊地向着最终的目标进发。

8.1 制作流程规范的制定

一部商业动画片的制作流程表面上看起来很简单：剧本出来以后做前期的美术设计，然后再拿给中期制作人员去做角色动作等，最后再由后期人员合成、剪辑以及输出成片。

但其中有大量的环节需要根据设计制作的时间点来安排，比如说配音这个环节，是动画制作完成以后再拿去配音，还是动画制作之前就去配音呢？

正常情况下，肯定是等动画片制作完以后再拿去配音，但这个时候配音经常会出一些问题，例如角色的一句话，镜头给了5秒钟，但是演员再怎么赶语速，也只能在7秒钟说完这句话。这个时候该怎么办？只能配音完以后拿去让动画师重新调整镜头时间，然后再合成和剪辑。但这样一来整片的长度会受影响，而且还要去调整其他镜头的时长。

如果是制作前，拿着剧本让配音演员对着空气配音的话，配音演员往往会无所适从，因为毕竟看不到角色的表情是什么样，应该用什么语气去配这一段文字。

那么配音究竟应该安排在哪个时间点呢？解决方案有两种。

❶ [美]劳伦斯·利维. 孵化皮克斯. 李文远译. 杭州：浙江大学出版社，2017：75.

① 安排在动态分镜环节后面。动态分镜完成后，导演拿着分镜去找配音演员进行配音，这样配音演员可以看着动态分镜的画面，并在导演的指导下配音，配完音以后再拿给动画制作人员，他们根据配音的时间长度安排镜头的时长。

② 安排在动画制作完成以后。在动态分镜环节，需要分镜绘制人员念一遍对白，以确定镜头时长，这样制作完成以后再拿去配音，镜头的时长就不会存在问题了。

仅仅配音这一个环节安排在整个制作过程中的什么时间点就需要斟酌一番，而整部动画片制作下来牵扯到的环节有几十甚至上百个，哪一个环节的衔接上出问题，都会给下面的制作带来麻烦，因此，一套完整、有效的制作流程规范是极为重要的。

制作流程规范需要根据动画的制作形式来进行制定。例如三维动画、二维动画，或者是二三维结合动画的制作流程肯定是不一样的。这就需要导演根据自己想要的美术风格，和核心团队商量以后制定。

以208集电视系列动画片《快乐小郑星》的制作流程为例，具体的制作流程规范表如下：

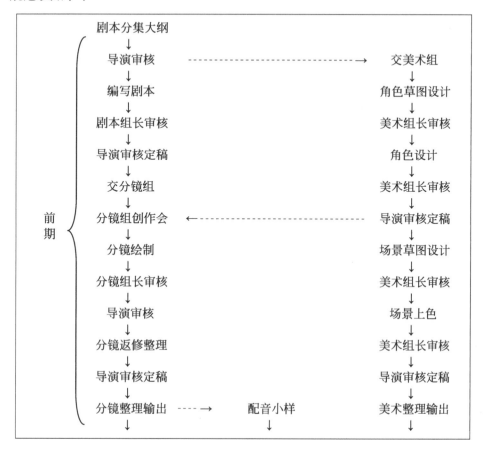

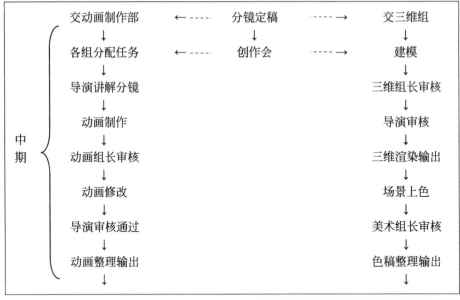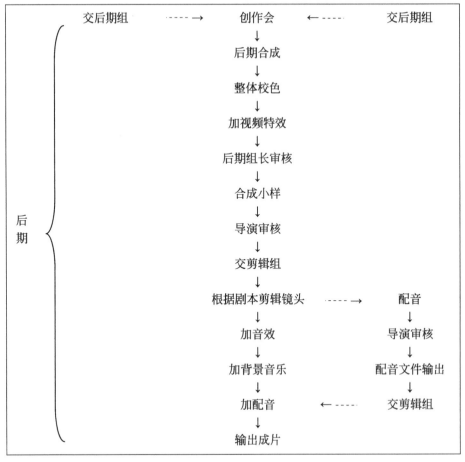

需要说明的是，上述流程只是通常意义上的动画制作流程。在实际制作过程中，每一个团队或者每一个导演，都可能根据自身的习惯进行调整。

还是以配音为例，一般导演都会在分镜完成以后，再拿去配音。但《十万个冷笑话》的导演卢恒宇的习惯却不太一样。

为《十万个冷笑话》配音的北斗企鹅工作室配音导演皇贞季曾回忆，卢恒宇有一次在监督配音的时候，自己拿着一套很潦草的画面分镜，同时让演员拿着配音稿直接根据自己的感觉去配音。因为看不到画面，所以这时演员往往会根据自己的想象去配音。而卢恒宇则把控着整体感觉，如果遇到有配音演员即兴发挥，甚至出现一些口误的时候，只要他觉得是亮点，就会直接改台词甚至镜头。

8.2 制作软件和工具的规范

在制作之前，先要确定播映平台，这样才能确定动画片的制作画面大小和帧频。

画面大小指动画片画面的长宽大小，以像素为单位。

帧频指每秒钟播放多少帧的画面。

帧（frame），就是影像动画中最小单位的单幅影像画面，相当于电影胶片上的每一格镜头。一帧就是一幅静止的画面，连续的帧就形成动画，如电视图像等。我们通常说的帧数，简单地说，就是在1秒钟时间里传输图片的帧数，也可以理解为图形处理器每秒钟能够刷新几次，通常用fps（Frames Per Second）表示，在Animate中译为"帧速率"。每一帧都是静止的图像，快速连续地显示帧就能够形成运动的假象。高的帧速率可以得到更流畅、更逼真的动画。每秒钟帧数（fps）愈多，所显示的动作就会愈流畅。

以电视台的播映为例，世界上主要使用的电视广播制式有PAL、NTSC、SECAM三种。中国大部分地区使用PAL制，日本、韩国及东南亚地区与美国等欧美国家使用NTSC制，俄罗斯则使用SECAM制。

正交平衡调幅逐行倒相制——Phase-Alternating Line，简称PAL制。这种制式的帧速率为25fps，标准分辨率为720×576像素。

正交平衡调幅制——National Television System Committee，简称NTSC制。这种制式的帧速率为29.97fps，标准分辨率为720×480像素。

行轮换调频制——Séquential Coleur à Mémoire，简称SECAM制。这种制式的帧速率为25fps，标准分辨率为720×576像素。

如果创作的这部动画确定是在国内播出，就要按照PAL制的规格进行制作规范的制定，即画面大小为720×576像素，帧速率为25fps。如果要在国外进

行播映，最好先搞清楚要发行地区的电视制式，然后再制定制作规范。

随着网络带宽的增加以及视频压缩技术的进步，高清晰度的视频格式也越来越流行。一般在网络平台进行播映的话，就需要以高清视频（High Definition）的要求来进行制作，比较常见的有720p和1080p两种。达到720p以上的分辨率，是高清信号源的准入门槛，720p也被称为HD（高清）标准，而1080p则被称为Full HD（全高清）标准。

720p：画面分辨率为1280×720像素。

1080p：画面分辨率为1920×1080像素。

随着数字电视的兴起，电视对画面清晰度的要求也越来越高。目前国内有收费的高清频道，一般也会要求视频画面达到720p以上。

笔者之前所导演的动画片曾联系国外发行，一些经济发达的国家通常都会要求提供1080p的视频。

在正常情况下，高分辨率的画面可以转成低分辨率的画面，反之则不行。所以一般在动画制作中，都会以最高分辨率为制作标准，发行时可以根据不同播映平台的要求，压缩为各种低分辨率。

综上所述，一般都会以1080p，即画面分辨率为1920×1080像素、每秒25帧的帧速率来作为动画片的画面制作标准。

动画要用到大量的文件类型，但是总的来说可以分为三类，即视频文件、图片文件和声音文件，下面先对这三种文件的常用格式做一个介绍。

1）视频格式介绍

在国际上通用的视频格式中，最常使用的格式为mov或avi格式。

上述两个格式的视频都可以保存为无压缩的效果，最大限度地保证视频的质量，同时也可以保存为各种质量的视频，直观地对视频进行体积的控制，因此受到很多制作人员的欢迎。

随着网络视频的兴起，很多视频网站要求提交的视频文件是mp4格式，这种格式也可以很方便地压缩体积，但不支持无损压缩。其他的一些常用的视频格式还有wmv、mpg等，这些格式都是经过压缩的，因此如果对视频质量要求较高的话就不适合使用。

还有一些比较特殊的视频格式，是无法直接导入相关软件进行编辑的，如需导入可使用视频转换格式软件，例如"格式工厂""狸窝"等，将它们转换为可直接导入的avi等格式。

2）图片格式介绍

图片格式的种类很多，在动画制作中通常会遇到的格式为jpg、tif、png、psd等。

jpg格式的最大优点是压缩比率高，往往在同等质量下，jpg格式的图片体积最小，适合在网络上发布和传播。而它的缺点也正在于此，图片压缩后格式多多少少会有一些失真，而视频编辑对图片精度要求较高，所以在后期合成中，jpg格式很少被使用。

tif格式可以设置为无压缩，因此它的图片质量较好，同时它还可以保存图片的通道（即透明背景），这一特性将使后期合成更加快捷和有效，因此在视频编辑中，tif格式使用频率较高。

png格式的图片特点和tif几乎相同，并且体积较小，在Animate中使用频率极高。

psd是Photoshop格式，可以保存图层、通道等信息，在与Adobe公司的软件进行互相编辑的时候，可以导入这些信息，提高工作效率。

3）声音格式介绍

声音格式较为简单，通常使用的音频格式只有wav和mp3两种。

wav是声音的通用格式，也是无压缩的格式，通常在视频编辑中使用的频率最高。

mp3格式被压缩过，音质有些损失，但一般情况下也可以使用。有些mp3格式无法导入相关软件进行编辑，这是由于它自身的编码存在问题，使用一些音频格式转换软件，将它转换为wav格式即可。

动画是由多人协作完成的，所以当制作流程规范制定出来以后，各个不同的部门需要根据自己的任务，规定大家所使用的动画制作软件及其版本。

例如写剧本，大家普遍都会使用word软件，编写完以后保存为doc格式的文件。而有的编剧习惯使用wps或者page软件来写作，那就要规定其写完以后也要另存为word能打开的doc或者docx格式，这样方便大家都可以正常打开。

规定软件版本是因为有些制作软件，低版本的无法打开高版本的文件，例如主流动画制作软件Flash、Maya都存在这样的情况，所以要对大家使用的软件版本统一规定，比如都必须使用Flash CS3版本进行制作，这样才能保证文件都能正常打开、编辑。

以52集动画片《哈普一家》和208集动画片《快乐小郑星》的动画制作软件及其版本规范为例，进行如下说明（图8-1）。

编剧组： 推荐使用Office Word软件，版本不限，也可以使用其他文本软件，但必须统一保存为doc或docx格式，如果需要网络在线查看，例如微信或邮件，则需要保存为pdf格式。

美术组： 推荐使用Adobe Photoshop，版本不限，也可以使用其他绘制软

件，例如SAI、Painter等，但必须统一保存为psd格式。如果需要网络在线查看，例如在微信或邮件中，则需要保存为jpg格式。

三维动画制作组：必须使用Autodesk Maya 2018版本，统一保存为mb格式。如果需要网络在线查看，例如在微信或邮件中，则需要渲染输出为jpg图片格式，或者mp4视频格式。

二维动画制作组：必须使用Adobe Animate CC 2018版本，统一保存为fla格式。如果需要网络在线查看，例如在微信或邮件中，则需要输出为jpg格式，或者mp4视频格式。

后期合成组：必须使用Adobe After Effects CC 2018版本，统一保存为aep格式。每合成完一个镜头，需要渲染输出为无损avi格式，并提交剪辑组。如果需要网络在线查看，例如在微信或邮件中，则需要渲染输出为mp4视频格式。

配音和音效组：必须使用Adobe Audition CC 2018版本，编辑和制作的声音文件必须输出为wav格式。如果需要网络在线查看，例如在微信或邮件中，则需要输出为mp3音频格式。

剪辑组：必须使用Adobe Premiere CC 2018版本，统一保存为prproj格式。每合成完一集成片，需要渲染输出为无损avi格式。如果需要网络在线查看，例如在微信或邮件中，则需要渲染输出为mp4视频格式。

另外，分镜组相对特殊一些，需要根据导演要求而定，如果导演喜欢手绘的分镜，就不需要任何软件，在分镜纸上用笔直接绘制即可。如果是要求动态分镜，则需要和动画制作组所使用的软件版本保持一致，这样可以使分镜和动画制作无缝对接。

如果在制作中需要用到其他工具或者插件，也需要统一制定规范。

部门	编剧组	美术组	二维动画制作组	三维动画制作组	后期合成组	配音和音效组	剪辑组
使用软件	W	Ps	An	MAYA	Ae	Au	Pr
软件版本	Office Word	Adobe Photoshop	Adobe Animate CC 2018	Autodesk Maya 2018	Adobe After Effects CC 2018	Adobe Audition CC 2018	Adobe Premiere CC 2018
保存格式	doc、docx	psd	fla	mb	aep	wav	prproj
网络格式	pdf	jpg	jpg,mp4	jpg,mp4	mp4	mp3	mp4

图8-1　制作软件规范图表

对于一些无需团队合作的个人制作环节，例如导演自己写创意阐述的PPT、策划人员自己绘制的角色关系图等，因为不需要其他人打开源文件进行修改，所以就不需要对软件和版本进行规范。

8.3 动画制作技术规范的制定

当流程和软件的规范制定出来以后，接下来就是正式制作的环节了，这其中每一项都需要制定具体的动画制作规范。

8.3.1 前期部分的制作技术规范

前期部分包括剧本、美术设计等。因为这些环节所使用到的技术较少，因此制作技术规范相对简单一些。

（1）剧本格式规范

剧本其实不需要什么技术规范，但为了使所有的剧本页面和格式保持统一，可以规定纸张大小、字体、字号、行间距等格式。

文档页面设置：统一为A4，竖幅，宽高尺寸为209毫米×296毫米。

页边距：上下为25.4毫米，左右为31.75毫米。

字体：统一为"宋体"。

字体大小：动画片名为"四号字加粗"，本集名称为"小四号字加粗"，场号为"五号字加粗、加下划线"，正文为"五号字"。

字体颜色：角色名字及对白使用"深色50%"，其他为"黑色"。

行距：统一为1.5倍行距。

对齐方式：动画片名和本集名称为"居中对齐"，其他为"左对齐"。

内容："本集名称"下方请列出本集出场的"角色""场景"和"道具"三项内容。

对白要求：每当出现角色对白，要另起一行，开头标注角色姓名，后面再写对白的内容，如果需要添加角色表情或动作描述，应该在角色姓名后添加中括号，并在括号内加入表情或动作描述的文字部分。

其他：每集剧本最后，请注明该集"编剧的姓名"和"提交日期"。

文件命名：保存的文件以"集号＋本集名称＋编剧姓名＋提交日期"格式命名，并保存为doc或docx格式中的一种。

（2）美术设计格式规范

美术设计所用到的软件一般是Adobe Photoshop，而且使用到的技术也仅

限于绘画方面的，例如笔刷、图层和一些常用工具等，因而制作规范也相对简单。

图像大小：统一为297毫米×210毫米，分辨率为300像素/英寸，颜色模式为RGB颜色（图8-2）。

图层要求：绘制时统一分6个图层，由下到上依次是背景、草图、线稿、基础色、明暗面、道具（图8-3）。

图8-2　Photoshop中图像大小的设置　　　图8-3　Photoshop中图层的设置

场景绘制要求：绘制时将每一个场景分为光效、前景、中景、远景。

文字：画面中出现的文字，统一使用黑体，颜色为黑色，文字大小为14点。

文件命名：保存的文件请以"角色（场景）名＋编号＋设计师姓名＋提交日期"格式命名，并保存为psd格式。

8.3.2　二维动画的制作技术规范

二维动画的制作技术有很多种，例如传统的手绘逐帧，或者以Retas、Moho Debut为主要软件的无纸化制作。这里我们以国内使用得最普遍的Adobe Animate（原Flash）为主要制作软件，来制定技术规范。

本规范仅适用于Adobe Animate动画制作。

（1）文件格式尺寸要求

舞台大小：宽度1920像素×高度1080像素。

fps：25。

（2）动画制作要求

动画表现方面不能过于单调。

所有动画制作，需按照动态分镜进行制作，不得大面积更改动态分镜的时间

和任务动作。

动画内容中用到的位图，必须画面清晰，不能有图像过于模糊等现象出现（特效除外）。

动画画面不能出现：错位，组件缺损，跳帧，少帧，该动的组件不动，不该动的组件出现位移、缺少等明显漏洞。

动画内容播放过程中纯静态画面停留时间不得超过4秒。

动画内容播放过程中，禁止使用不断重复同一动作的方式拖延动画播放时间，如说话特写中，同一抬手放手动作不断重复。

角色视线要跟随其看到的物体，画面自然、合理。

人物要有结构阴影和地面投影。

动画特效由团队自行创作。

人物眨眼、变口型等动作按照所提供的主要人设的眼睛、口型模版中的节奏和形式制作，可增加口型，但要做到颜色、风格统一（图8-4）。

图8-4　Animate中的设置样本

（3）绘制要求

制作中要保证同一画面中线条粗细一致。

按照人设中规定的线条粗细制作动画，线条粗细为"极细"。不得修改元件内线条粗细及画面大小。

保留线条，不得将线条转换为面。

（4）图层和元件要求

制作前最上面的四个图层由上到下分别为台词、安全框、时间、镜头号。进行动画制作时，每个角色要单独放在一个图层中，该图层以"角色名字+动作"的格式命名。场景单独放在一个图层中，该图层以"场景"命名。

平面内多次出现的组件统一建为"图形"元件，动画元件内按照镜头分段制作，每一镜头要单独组建一个元件。

注意按照制作元件库起名规范命名元件。元件库起名规范：每个镜头的元件以"集号+第几部分+镜头号+编号01"格式命名。

8.3.3 三维动画的制作技术规范

目前，三维动画尤其是三维角色动画的制作技术基本上都是以Autodesk Maya软件为主的。

本规范仅适用于Autodesk Maya软件的动画制作。

（1）文件格式尺寸要求

渲染设置中的图像大小：宽度1920像素×高度1080像素。

帧速率：25fps。

（2）建模组的制作技术规范

造型准确度：造型准确，尺寸准确，比例准确。

表现力：很好地表现出设计图的质地、纹理、凹凸关系、透视关系、空间关系等。

布线：布线均匀合理，能很好地满足绑定组、材质组的要求。

精度控制：布线密度合理，精度达到渲染要求，合理添加细节，删除多余面，控制模型总体面数。

模型要求：没有多余点、线、面，没有多余物体，没有模型穿帮。

文件整理：将文件里物体及组的坐标轴归零，清除所有物体的历史，清除所有的多余节点、笔刷、材质球、灯光等，检查模型有没有多余的点、线、面、边、重叠面，检查法线是否一致向外。

命名：文件里的所有部件和群组以"文件名_组名_物体名+序列号"的格式命名。

（3）角色模型规范

角色姿势：模型的位置为零点（x=0；y=0；z=0）。姿势为十字型。手臂伸平。

关节位置：横向至少要布三道线，呈扇形，要有一定的正向的弯度。手心向

下，小臂的线要按肌肉的走向有一定的斜度。

嘴巴和眼睛：至少三条线保持肌肉（眼轮匝肌和口轮匝肌）走向。眼球方面有制作好的规范眼球，根据角色的需要选择合适的眼球。

曲面建模：注意保持所有物体的U或V向一致，方便材质贴图使用同一个材质球。

文件命名：保存的文件以角色名称命名，并保存为mb格式。

文件提交前，需要逐个检查以下问题是否完成：

清除历史记录、图层、多余节点、材质球；

层级结构合理、命名合理，最大组的名称与文件名保持一致；

检查比例关系；

将所有的物体包括组全部锁定（如有特殊需要，可不锁定）；

多边形模型加Soft（光滑显示），曲面模型用"1"显示；

优化文件，保证文件是在最小的情况下保存；

文件用网格显示保存；

恢复透视图的默认视角；

关闭所有窗口；

角色目标体摆放方式统一、名称统一；

大组的轴心要在原点上，物体轴心要在物体中心；

所有物体不能出现重名，包括不同父物体下的子物体。

（4）绑定组的制作技术规范

确定模型已经制作完成，确定模型及其坐标轴在世界坐标中心，并确认法线方向正确、统一，确定模型各部分数值都已清零，清除场景多余节点。

拿到设定稿后，充分理解角色或道具的设定，与设定人员沟通角色或道具应该能达到的动作。

不要使用非公用插件。

确保各部分控制器没有多余数值。

保持坐标轴方向与世界坐标一致。

确保不参与动画的属性要锁定并隐藏。

骨骼链需要在某一方向呈一平面。

写表达式（EXPRESSION）要简洁精练。

如需要建立角色层级关系，需遵循如下顺序。

主目录：character_cha。

根目录如下。

身体：character01_body_cha；

左脚：character01_foot_L_cha；

右脚：character01_foot_R_cha；

左臂：character01_hand_L_cha；

右臂：character01_hand_R_cha；

头部：character01_head_cha；

整体：character01_root_cha。

在Maya中绑定好的角色模型如图8-5所示。

图8-5　在Maya中绑定好的角色模型

绑定完成后，删除大纲视图中所有多余的节点，可以只选择有用的组输出一个mb文件。

确定设置是否适合动画，一定要让动画师进行动画测试。

最终保存文件时，模型以线框模式显示，关闭文件内所有辅助窗口后再存盘。

如有针对某特殊镜头的特殊设置，要另存一个单独的文件，并通知组长。

（5）材质组的制作技术规范

充分理解设定稿，材质纹理及色彩要严格遵照设定稿。如有问题应及时与前期角色设定人员沟通。

制作之前，要新建一个材质球，更换所有模型的默认材质，不可以使用默认的材质球。

材质球的命名： 为了在后续打灯光的环节中迅速找到需要调节的材质球，需

以"角色名称_材质球赋予部位_左、右或数量词"的格式命名材质球，例如：name_body、name_shoe_Left、name_Cloth01等。

贴图应当分为高、中、低三个精度，用以适配不同的镜头需要。

高精度：2048×2048像素。

中精度：1024×1024像素。

低精度：512×512像素。

分UV时避免UV的重叠，UV的接缝应尽量处于隐蔽的位置。UV边的切开一般要放置于镜头不容易注意到的或现实生活中不太察觉到的部位，如头的后部、躯干的两侧、四肢的内侧等，也可以放在模型结构有较大变化或材质有较大变化的部位。

使用同一纹理的UV面之间的大小比例要接近模型拓扑面之间的比例。

保持UV在0到1的纹理坐标空间内，UV要尽最大可能地利用texture的0到1的空间，各个UV的面片之间的安排要紧凑，可以使用Normalize UV把已经排列好的UV规格化到0～1。

对分好UV的多边形模型进行一级平滑操作。

用UV编辑器中的UV快照命令，将分好的UV输出为一张适当大小的tga图片并命名。如：Koogle_body_uv.tga。

贴图以角色或场景需要的最高精度绘制，保留一份psd（分层文件）便于修改。

贴图应该用无损24位色彩以上的图像格式保存，如iff、tga等，不可以使用被压缩的贴图格式，比如jpg压缩格式会使图像像素融合，影响图像质量，并会显著降低系统的运行效率。tif格式在实际使用系统会明显变慢，不建议使用。

材质完成后，上传所有属于该角色或场景的贴图文件（包括psd文件）到指定的文件夹。

执行mel：FileTextureManager.mel，将所有贴图路径指定到指定的目录。

对于有口腔的角色必须绘制口腔阴影贴图，避免在以后的灯光工作中，出现口腔过亮的情况。

尽可能地将所以三维纹理转换成贴图。

相同作用且参数相同的节点应该尽可能公用，以减少计算数据。

在材质工作中不能对任何物体作改动，如更名重新打组和解除锁定等，不能更改模型除UV之外的任何结构。如模型确有不适合分UV的结构要先通知组长，再返回模型组修改。

在Maya中完成材质后的角色效果如图8-6所示。

图8-6 在Maya中完成材质后的角色效果

文件提交前,需要逐个检查以下问题是否完成:

完成的文件中不能存在没有用的UV集,即使此UV集中有UV(默认的map1除外);

完成的文件中不能存在任何灯光,自定义的摄像机,多余的没有指定给任何物体的Material、Utility节点、Texture节点,在使用Hypershade中的"删除未使用节点"命令之后,还要手工检查;

完成的文件中不能存在display及render的图层,上传文件中的物体除了材质动画以外,不能有任何其他的动画信息;

上传文件时,必须将贴图的路径指向指定的目录;

不可以使用"辉光强度",因为会产生闪烁;

尽量减少三维纹理节点的出现,尽量减少bump闪烁。

(6)灯光组的制作技术规范

充分理解气氛图,理解镜头及导演对灯光的要求,如有问题及时与导演沟通。

不得修改、删除动画文件中的任何物体及动画,也不得删除历史记录。如确实存在与灯光设置有冲突的地方,要通知组长返回动画组修改。

不得增加多余的图层,所有灯光要打组(lights)。如果在"灯光链接编辑器"中设置灯光排除,灯光的命名应和被照亮物体群组的命名相对应,如Sky_pointLight,组名为:Sky_Light_Group。

避免阴影的闪动问题和灯光照明范围明显有边缘的问题。

充分考虑灯光与动画物体之间的位置关系,同一个镜头中要考虑运动镜头在改变位置后灯光的统一性,以及前后镜头中灯光的统一性。

工作完成时，删除多余的灯光，检查设置好的"渲染设置"中的各项属性，模型以线框模式显示，关闭文件内所有辅助窗口再存盘。

在渲染输出之前，图层的划分要求最大限度地细致，基本上要有的层（前景、背景、角色、阴影）都要分离出来，方便后期合成；图层按照以下格式来命名：前景（FG）、背景（BG）、角色（CH）、阴影（SDW），其他的用单词的缩写或拼音简写形式。

合成的工程文件一定要保存好，必要时多做备份。

（7）动画组的制作技术规范

在制作每个镜头的动画前，要充分理解故事板镜头及其前后镜头。

不能私自修改摄像机，摄像机必须锁定，如有不能满足动画或导演要求的情况，及时通知组长。

不可使用"显示"和"隐藏"功能显示和隐藏场景中的物体。

在动画环节不要建立任何新的图层，确保提交文件中的图层和原始文件一致，如有场景新建图层的，需要事先通知相关环节的人员。

在制作动画中，自建的辅助对象要有清楚、准确的命名。

保证角色在正式场景中不会悬空，场景、道具及其他角色在镜头中不得有穿插，如无法避免，要通知组长，以便在渲染时分层渲染。

根据导演需要，在场景中添加模型或改动位置，要通知组长，并确保前后连续镜头一致。

不可私自删除场景里镜头中看不到的物体。

时间栏显示动画时间的长度，时间滑块与动画时间首尾要一致。

如果没有特殊需要，所有关键帧均不允许缩放，关键帧必须是整数帧，不能出现小数点。

动画制作中发现角色绑定不能满足动画要求时，要通知组长由绑定组修改，动画师不得私自修改角色绑定。

对于制作完成的镜头，要检查文件、清理垃圾节点和层级。

"播放预览"文件被导演通过之后，务必要检查对应的mb源文件。

镜头源文件被通过后，不能擅自修改，如果需要改动，提前跟组长说明情况，经允许后才能修改。

8.3.4 后期合成和剪辑部分的制作技术规范

在国内，后期合成部分主要使用的软件是Adobe After Effects，而剪辑部分使用的软件以Final Cut Pro、Edius和Adobe Premiere为主，在这里我们

以国内使用最普遍的 Adobe Premiere 为例，来说明其技术规范。

（1）文件格式尺寸要求

画面大小：宽度1920像素×高度1080像素。

fps：25帧/秒。

（2）后期合成的制作技术规范

使用软件：Adobe After Effects CC 2018版本。

前期检查：拿到动画制作部门提交的文件后，需要检查渲染输出的动画序列帧，有必要的必须分层输出。检查动画和场景，保证动画和场景没有错误，符合分镜和美术设计稿。

合成原则：在合成中，要确保动画和场景的对位和构图正确，角色和环境前后遮挡关系正确，符合分镜和美术设计稿，不存在对位、透视、比例方面的问题，有空间层次感。

镜头运动：推、拉、摇、移、跟、升降镜头和综合运动镜头等，符合分镜和美术设计稿，能够表现时间流动感和空间移动感，营造正确的人物、环境气氛，并且与前后镜头的连接正确、顺畅，镜头的运动具有视觉冲击力。

画面色彩：校正和调整画面中的颜色，色调能够表现时间感（如营造春、夏、秋、冬、清晨、中午、傍晚、夜晚的环境等），营造正确的环境氛围（如欢快、喜庆、阴森、恐怖、神秘等），保证连场镜头（即前后镜头）、整场镜头、整部片子的色调风格的正确与统一（特殊场次的色调需要总监、导演出大色调的标准规范）。

特效效果：符合分镜和设计稿，能够表现导演的意图，营造正确的特效氛围。制作前要在脑子里有大致的最终效果图，思路越清晰，完成度越高。期间要多和导演、总监沟通。特效效果要起到锦上添花的作用，不生硬，与动画、场景融为一体，能够起到渲染气氛、增强视觉冲击力的作用。

特效风格：与本片风格相统一，色调与场景、人物的色调相统一，特效动画与人物动画衔接流畅、自然，富有设计感，不形式化。

素材整理：在项目面板中建立场景、合成、序列图文件夹，将导入的素材分别放入相应的文件夹内，要导入其他素材时，再新建其他素材文件夹。

在AE中合成后的画面效果如图8-7所示。

文件保存：合成完毕以后，使用"整理工程（文件）"命令下的"收集文件"，将使用到的所有文件打包存放，每个文件夹以镜头号命名，例如SC-001等。

渲染输出：输出单个镜头时需设置为无损的avi格式，并以镜头号命名，例如SC-001等。

图8-7　在AE中合成后的画面效果

（3）剪辑的制作技术规范

使用软件： Adobe Premiere CC 2018版本。

在制作前要充分理解剧本和分镜头设计。

素材整理： 在项目面板中建立镜头、音乐、音效、配音、字幕文件夹，将导入的素材分别放入相应的文件夹内，有导入的其他素材时，需再新建其他素材文件夹。

粗剪： 参照剧本，将每个镜头的视频文件按分镜头的顺序粗剪到时间线上，检查前后镜头是否能顺畅地连接在一起。

第一次精修： 粗剪完成，就意味影片整体框架已出来，下一步是对整个片子反复观看，并开始精修，对每个镜头的时间长度进行调整，对整片的节奏进行把握。

第二次精修： 影片整体已基本确定，添加音乐、音效、配音，添加镜头之间的转场、相应的效果衔接等。

添加字幕： 在有对白的地方加上字幕，字体为黑体，大小为60，颜色为白色，添加黑色阴影效果，居中对齐，不透明度为100%，X位置为960，Y位置为1000，字幕中不要添加任何标点符号，断句地方用两个空格键隔开。

渲染输出： 输出成片时设置为无损的avi格式，并以"集号＋本集名称＋提交日期"格式命名。如果需要输出网络在线查看的mp4文件，需在导出设置中设置格式为"H.264"，目标比特率设置为10。

8.4 制作文件管理的规范

在动画的制作过程中，会产生成千上万的文件。这些文件的类型多种多样，一旦其中某一个文件丢失，就会给后续的制作带来相当大的麻烦，因此需要对它们进行有效的管理。

目前常用的管理方法是在团队内部架构一台硬盘足够大的服务器，来存放这些文件，团队内部可以通过任意一台电脑对服务器进行访问，但会设置不同的权限，例如核心团队就会被开放所有权限，可以对这些文件进行下载、上传、删除等操作，而普通的员工只能访问自己负责的文件。

具体来说，一台服务器中需要设置的文件夹如图8-8所示。

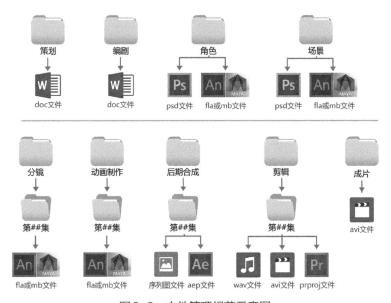

图8-8 文件管理规范示意图

策划：主要放置策划、创意方案、角色小传、分集大纲等doc文本文件。

编剧：主要放置剧本的doc文本文件。

角色：该文件夹下会再设置两个文件夹，分别是设计稿和源文件。设计稿文件夹下主要放置角色的设计图，一般为psd文件，而源文件文件夹下主要放置动画制作组可以直接调用的角色图或者模型，二维动画一般为Adobe Animate的fla源文件，三维动画一般为Autodesk Maya的mb源文件。

场景：同"角色"文件夹的设置。

分镜：该文件夹下会按照每一集来设置一个文件夹，每集文件夹下分别是每一集分镜头的源文件，二维动画一般为Adobe Animate的fla源文件，三维动画

一般为 Autodesk Maya 的 mb 源文件。

动画制作：同"分镜"文件夹的设置。

后期合成：该文件夹下会按照每一集来设置一个文件夹，每集文件夹下再设置两个文件夹，分别是序列图和合成源文件。序列图文件夹下是放置每一个镜头的动画导出的序列图，二维动画一般为 png 图片格式，三维动画一般为 tga 图片格式；合成源文件夹下是放置每一个镜头合成的源文件，一般为 Adobe After Effects 的 aep 源文件。

剪辑：该文件夹下会按照每一集来设置一个文件夹，每集文件夹下再设置三个文件夹，分别是视频素材、声音素材和剪辑源文件。视频素材源文件夹下是放置每一个合成镜头导出的无损 avi 格式文件；声音素材文件夹下是放置剪辑中需要使用到的背景音乐、音效和配音文件，一般是 wav 格式；剪辑源文件夹下是放置每一集剪辑的源文件，一般为 Adobe Premiere 的 prproj 源文件。

成片：剪辑完成以后，由剪辑软件导出的一集完整的视频文件一般是无损的 avi 文件，但这种十几分钟的无损 avi 文件通常体积巨大，所以有时候也会是画质较高的 mp4 文件。

由于以上这些文件极为重要，一旦丢失，可能会对后面的制作造成影响，因此不但需要指定专人管理，还要定期对以上文件进行备份。

管理制度一般有以下几点。

① 每组各指定一名员工负责本组的文件管理，包括上传、下载、替换、删除、命名等，每一次操作都需要记录下来，以供查询；

② 每周末由制片统一检查，发现问题及时整治；

③ 每周末制片检查无误后，将服务器上的所有制作文件备份到另一台电脑上，并标明备份的日期和时间。

如果预算相对充裕，也可以购买一些网络云盘的服务，将主要的源文件等重要数据在网络云盘上保存一份。

千万不要以为一部动画片做完了，很多文件已经没有什么用了，就轻易地将文件删除。

我们曾经在做完 52 集动画片《哈普一家》的大概 3 年以后，突然和阿拉伯国家的电视台联系上了，尝试着将这部动画片在阿拉伯国家电视台播出。但是由于当地宗教的原因，需要我们将动画片中的角色进行一些修改。而当时这部动画片的大量源文件，因为相关负责人认为太占硬盘空间，已经从服务器上删除了。幸亏当时制作人员的电脑上还有自己当时制作部分的源文件，经过多方收集，才勉强把整部动画片修改完。

所以，制作文件的重要性，是怎么强调都不为过的。

第9章
与时间赛跑：项目进度管理

9.1 项目制作规律

9.2 项目进度表的制定

9.3 制作质量监督

9.4 制作收尾阶段

上一章对动画制作流程的各个环节都有介绍，可以看出来一部大型动画的制作过程是相当烦琐，而整部动画片的工期是在制作之前就定下来的，因此如何保障这么多制作环节流畅运转，并在Deadline（截止期限）之前完成动画项目的全部制作任务，就是本章要讲的内容了。

9.1 项目制作规律

笔者之前曾和多个非动画领域的投资人聊过商业动画项目。当投资方认可你的实力，真正准备投资做一部商业动画片的时候，他们往往会关心两件事，一是要投多少钱，二是要做多长时间。

投多少钱这个问题还能很快说通，例如做一部52集的类似于《喜羊羊与灰太狼》的二维动画片需要200万人民币左右，而一部52集的类似于《熊出没》的三维动画片需要400万等。

做多长时间这个问题却要解释很久。投资方往往会这样说："52集的片子要做一年，那第一个月应该能做出来3集吧？我们投资到位以后，两周时间应该能看到第1集吧？"

这个时候，往往笔者会反问他："如果一亩地能在一年以后亩产700公斤，那是不是种子撒下去的第一天就能长出来两公斤呢？"

动画和植物生长的规律有一定的相同之处，一年的工期，可能前两个月一集都做不出来，因为都忙着前期的策划、编剧、美术设计等工作。甚至前期工作完成以后，真正开始制作的第一个月，能做出一集就不错了。

一部大型商业动画的制作规律就是这样，前面几个月处于前期的"播种"阶段，中间的几个月处于中期的"生长"阶段，而往往到了最后一个月，镜头、配音、音乐等全部到位以后，才是最终剪辑输出的"收获"阶段。

这三个不同的动画制作阶段，往往是相互穿插进行的，例如前期做到一半的时候，制作其实就已经可以开始了，而制作出一整集的全部镜头以后，剪辑也就可以启动了。

商业动画项目最重要的一条规律是：制作是一个"加速度"的过程（图9-1）。

创作的开始阶段，是在空白的基础上，开始构思策划方案、编写剧本、设计角色和场景等，所需要的制作周期较长。随着制作的深入，很多前期制作过的场景、角色动作，在后面的制作中就可以重复使用。例如第一集肯定要设计主要角色和场景，以及他们的各个视角，但是设计好以后，在后面的剧情中，可以直接使用前面设计、绘制好的角色和场景，这样就会大大节省制作时间。到最后阶

图9-1 动画片制作规律

段，几乎所有的角色、场景、动作，在之前都已经绘制过了，可以大量重复利用，这样就能使制作进度更快。

这里我们可以大致算一下，一部52集的商业动画片，按照12个月的工期，在创作团队人数不会大幅变化的情况下，每个月的大概制作进度为：

第1月，做大量的前期准备工作，例如策划、编剧和美术设计等。

第2月，正常情况下，能制作出一些正式的镜头。

第3月，大概能制作出1集样片，但是是没有经过配音和音效的默片。

第4月，大概能制作出2集样片。

第5月，大概能制作出3集样片。

第6月，大概能制作出4集样片。

第7月，大概能制作出5集样片。

第8月，大概能制作出6集样片。

第9月，大概能制作出7集样片。

第10月，大概能制作出8集样片。

第11月，大概能制作出9集样片。

第12月，完成剩余的7集样片，加上配音等，收尾，检查，最终输出52集成片。

以上只能是估算，具体到每个项目实施时，根据难易程度，制作进度可能都会有很大的变化。我们以前在做商业动画项目时，曾经在最后一个月狂赶了12集。当然，动画片的制作质量和制作时间是成正比的，赶出来的动画片在质量上肯定是要相对低一些，这就需要在质量和工期之间寻找到一个平衡点。

9.2 项目进度表的制定

如果把动画创作团队比喻成一支庞大的交响乐团的话，每个制作人员就是乐团中的音乐家，动画的创作过程就是一部交响乐的演奏过程。

在这个过程中，所有的部门和制作人员，都要按照乐谱来体现"节奏""速度"和"旋律"。它会规定在哪个时间段，哪些制作人员开始演奏，什么时候必须演奏完。

这个乐谱就是项目进度表。它规定了在哪个时间段，哪些制作环节必须开始，而哪些制作环节必须完成。

9.2.1 制片人的作用

制片人就像街头艺人，他的工作就是要让在棍子上旋转的几个盘子保持平衡。有任何一个盘子慢下来时，执行者都必须跑过去维持它的动力，以免它被摔坏。❶

在日本，这个职位叫做"制作进行"，所承担的实务主要有三个部分：①作业材料的管理；②日程的管理；③作业环境的管理。❷

这里面，作业材料就相当于上一章中提到的制作文件的管理，日程管理就是动画项目进度管理，而作业环境就是做好团队的管理工作。

而在中国，制作文件的管理可以由各部门自己负责，毕竟现在都是数字化管理，不存在像日本那样动辄成千上万张的图稿，而团队的管理可以由行政部门负责，所以国内的动画制片人的任务有且只有一样，那就是：

在投资金额范围内，保证动画项目保质保量地按时完成。

这就需要制片是一个全才，既要懂财务，这样才能保证资金用到该用的地方；还要懂动画制作，不然会被那些"动画艺术家"们唬得团团转，如果制作人员的场景少画几张，动作戏故意少做一些，特效敷衍一些，而制片人又看不出来，这样怎么能保证质量？另外，还要懂得统筹安排，这样才能根据不同环节的特点，制定出可行的项目进度表并执行实施。

你以为这就完了？要操心的事情还多着呢！要知道制作团队有几十甚至上百人，这么多人聚在一起，各种状况会层出不穷。例如：

> 1.剧本没按时出来，导致后续环节无法进行，人员处于停工状态，怎么办？
>
> 2.角色转面图画出来了，但是你都能看出来造型不准，美术人员改来改去就是改不好，怎么办？
>
> 3.动画制作部这一批几十个镜头全部被导演打回来重新修改，进度被打乱，怎么办？

❶ [美] Sandro Corsaro 等. Flash 好莱坞 2D 动画革命. 涂颖芳等译. 北京：清华大学出版社，2006：26.

❷ [日] 舛本和也. 制作进行. 王维幸译. 海口：南海出版公司，2016：47.

4. 分镜组画出来的打斗场面，你觉得特别棒。动画制作部的负责人看了一眼，说太难了，做不出来，怎么办？

5. 剪辑师要求使用 Final Cut Pro 软件剪辑，但是这套软件只能运行在苹果系统上，如果再去买几套苹果的 MAC Pro，会增加开支，导致投资金额超标，怎么办？

笔者来告诉你一个靠谱的制片人会怎么应对以上问题：

1. 告诉编剧，今晚熬夜赶出来，赶不出来按照工作失误，要赔偿相应损失。如果编剧说死也赶不出来，马上联系你认识的其他编剧，支付双倍编剧费，先按时出剧本。

2. 该美术人员达不到职位要求，可以调离现有岗位。马上联系你认识的其他靠谱的美术人员，请他们负责转面图的绘制，如果加急的话，可以多付一些报酬。

3. 通知动画制作部，这是他们的责任，需要加班修改，同时扣除动画制作部负责人当月部分奖金。

4. 要求导演决定是以分镜为准，还是要降低难度配合动画制作。

5. 告知剪辑师，资金有限，要么使用 Adobe Premiere 软件进行剪辑，要么走人。

以上这些还属于正常的动画制作范围内的事情，真的去投入制作的话，还有更多的莫名其妙的事情需要制片人去处理：

某员工失恋后提不起精神！
大面积的流感！
三伏天空调坏了！
导演跟团队里的某员工谈恋爱了！
投资方要求让他儿子当副导演锻炼一下！
某员工失联了！
制作冲刺阶段，好几个重要员工要求离职！
服务器硬盘坏了，好几集的制作文件没了！

头疼吧？以上情况笔者都遇到过。建议大家该坚持原则的时候，一定不要心软，否则最后承担责任的还是制片人；牢记制片人的任务，在不影响项目的情况下，能妥协的也可以妥协。

日本的动画制片人舛本和也曾经感叹道："有时需要温和，有时需要严厉，

有时是一边致歉一边工作，有时则是边吵边做……因为进行作业的是人，人会有心情好的时候，也会有心情差的时候，所以'制作进行'必须学会察言观色，一边留意对方的情绪，一边进行交涉。真是令人头疼的职业！"❶

9.2.2 项目整体进度计划表

在制定项目整体进度计划表之前，先要确定项目进度计划的流程（图9-2），一般来说要遵循"由整体到局部"的原则，先要制定出整体进度计划，再逐渐制定出每个部门、每个环节的月、周的制作进度计划。在制作过程中，一旦发现和原先的进度计划有偏差，需要找出原因，对原计划进行调整。

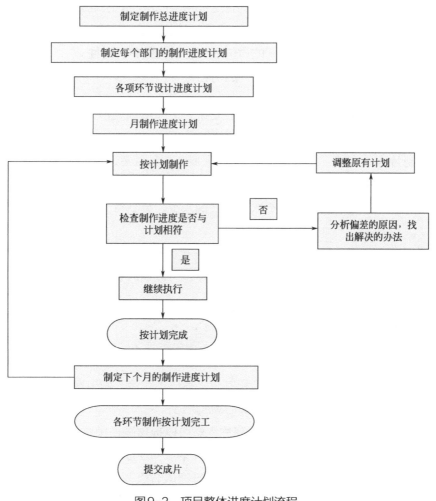

图9-2　项目整体进度计划流程

❶ [日] 舛本和也. 制作进行. 王维幸译. 海口：南海出版公司，2016：53.

项目整体进度计划表是从整体上对项目制作进度的规划，基本上是以"月"为时间单位，细致一些的会精确到"周"。

一般来说，在制定项目整体进度计划表之前，整部动画的制作周期已经定下来了。这是因为整部动画的投资总额在制作之前就已经确定，制片人会计算出这笔钱够用多久，然后以此为制作周期，一旦逾期就意味着需要追加投资，这是投资方难以接受的。

围绕着制作周期，制片人会和核心团队、各环节负责人一起开会，商量并确定项目整体进度，主要内容就是哪个环节什么时候开始，什么时候必须完成。这时各环节的负责人都希望给自己留出充足的时间，往往两个月能完成的环节，负责人总是会想方设法多争取一些时间，这样给自己留出的余地会更多。

所以制片人一定要有动画制作的背景，这样就会清楚哪个环节需要多长时间，在和各个负责人对制作时间的讨价还价上就会更有针对性。

一般在这种讨论会上都会有这样的对话：

> **美术负责人**：我们这个环节比较复杂，工作量确实很大，两个月的时间太紧了，质量保证不了，需要三个月的时间。
>
> **制片人**：我算了一下，这个项目大概有6个主角，主场景也只有4个，其他的配角和副场景不用设计得那么精细，两个月的时间已经足够了。
>
> **美术负责人**：任务量是不大，但我们人少，分到每个人身上的任务量就大了。
>
> **制片人**：你们角色设计有三个人，一个人做主设计，一个人画转面图，另一个水平一般的人负责勾线、上色。你也可以随时补充进去，必要的时候加点班，我多给你们算加班费。
>
> **美术负责人**：那你给我算两个半月吧。
>
> **制片人**：就两个月，要不然就影响后面的进度了。

基本上每个部门的负责人都会和制片人有以上对话。如果专业能力不强，连动画的流程都搞不清楚，那制片人真心就别当了。

当所有的讨价还价都结束了，制片人就可以根据跟各负责人商量好的工期，制定出这张"动画项目制作时间进度总表"（表9-1）了。

需要注意的是，上面有一项是"投资方确认节点"。如果这个项目是有投资方的，一般在项目前期策划完成、角色设计完成、样片完成等不同的节点，需要发给投资方确认一下，以保证整个项目是按照投资方的预期进行的。

表9-1 动画项目制作时间进度总表

动画项目制作时间进度总表				
动画项目名称		动画总集数		动画每集长度
项目制作周期		项目截止日期		项目负责人
内容	共40周（1-40周）			
项目主题确定				
前期策划				
角色设定				
剧本分集大纲				
剧本创作				
角色设计				
场景设计				
道具设计				
分镜头设计				
动画制作				
配音				
音乐音效				
后期合成				
视频特效				
剪辑				
输出成片				
项目完成确认				
项目发行				
项目前期宣传				
投资方确认节点				
注：如以上节点没有按期得到确认，项目周期按照确认的时间顺延。				
项目导演签字			日期	
项目制片人签字			日期	

9.2.3 项目整体进度的保障规划

项目整体进度计划表制定出来以后，制片人是不是就可以轻松一些了？并没有！

中国人经常爱说一句话："规定是死的，人是活的。"大致意思是计划是计划，至于执行不执行以后再说。因此，当计划制定出来的时候，笔者脑子里就能浮现出各个负责人完不成任务时如何找理由推脱的情景。所以，要制定出保障进度计划顺利实施的相关配套制度。

笔者一般会在项目整体进度计划表制定出来以后，趁热打铁地拿出一份早已打印好的"动画项目执行任务书"（表9-2），要求各个负责人签字。

正常情况下，之前那些还谈笑风生的负责人们会瞬间变得目瞪口呆，但毕竟是刚刚答应过制作人的工期，所以最后还是会垂头丧气地签下这份任务书。

其实这份任务书就相当于是一份"军令状"，当你签下它时，证明你已经认可了这样的任务以及奖惩措施，当你没有完成任务时，就会按照上面的惩罚措施执行。想找各种借口抵赖？不好意思，白纸黑字还有你的亲笔签字，写得清清楚楚，抵赖是没法抵赖的，只有咬着牙把任务完成。

至于那些奖惩措施都是什么，其实也不难，因为对于一个上班挣钱的人来说，在意的往往有三点，分别是金钱、时间和职位。

表9-2 动画项目执行任务书

动画项目执行任务书			
任务下达人		所属部门	
接受人		所属部门	
任务具体内容			
任务制作期限		年　月　日至　年　月　日	
完成任务的奖励措施			
未完成任务的惩罚措施			
下达人签字		接受人签字	
负责人签字			
			年　月　日

因此，奖惩措施可以是增加或扣除奖金，也可以是增加或减少假期和工作时间，甚至可以是职位的上升或下降。

当然，"规定是死的，人是活的"。如果负责人真的认认真真在工作，但是真的有突发事件，或是出现人力不可抗拒的因素，导致任务没有按期完成时，制片人也可以酌情处理，这些都需要在工作中根据实际情况来决定。

9.2.4 各个时间段的进度计划制定

当项目整体进度计划表制定出来以后，接下来的事情就是要把整体计划逐层分解，将工作量在时间上分解到每月、每周甚至每天，在制作上分解到每个组、每个人。

这就需要引入一个新的概念，就是：Deadline（截止期限）。具体来说，就是把每个人要做的每件事都规定一个截止期限，要求必须在截止期限前完成，否则就会受到相应的惩罚。

网上曾经流行过这样一句话：Deadline就是第一生产力。

即便再不爱工作的人，当Deadline逐渐来临的时候，也会强行打起精神来要求自己去工作，除非他真的不想要这份工作了。

（1）月进度计划表

月进度计划表一般是从当月的1号到最后一天的任务安排，它是团队最重视的，因为它和所有人的月薪直接挂钩。

除了极个别的高管是年薪制以外，其他普通员工在正常情况下，采用的都是月薪制，而月进度计划表针对团队中的每个人的月任务量，如果完不成，就会影响到当月薪水的额度，因此受重视程度最高。

其实对于管理者来说，月进度计划表（表9-3）相对简单，只需要从前面制定好的项目整体进度计划表中，抽取出一个月的任务量来发给相应的部门。

表9-3　月进度计划表

2018年6月份工作计划
编剧组：完成第12、13、14、15集的所有美术设定； 美术组：完成第9、10、11、12集的所有美术设定； 分镜组：完成第7、8、9、10集的所有分镜； 动作组：完成第4、5、6集的所有动作； 合成组：完成第2、3、4集的所有合成； 剪辑组：完成第1、2、3集的所有剪辑。

头疼的应该是各部门的负责人，他们需要把下发给本部门的任务按照一定的原则，分给部门下属的每个员工。如果发下来的是一块蛋糕，还可以按照部门人数平均切开，一人一块。但发下来的是一堆沉重的任务，负责人需要根据员工的能力去分配，例如A的能力强，薪水也高，那A的任务就会分配得多一些；B是新来的实习生，能力很一般，但是薪水也低，B的任务就会分配得少一些。

如果当月Deadline统计工作量的时候，没有完成的人将酌情被扣罚当月的部分薪水。所以经常在月底的时候，会看到绝大多数的人都在拼命加班赶进度的情景，这也是动画创作团队的常态。

（2）周进度计划表

周进度计划表一般是从一周的周一到周五的任务安排，是月进度计划表的分支。

可能有人会觉得，已经有了月进度计划表，就没有必要细化到每周的工作量了。其实如果仔细看上面的"2018年6月份工作计划"会发现，有些组的任务是交叉重合的，例如美术组要完成第9、10、11、12集的美术设定，而分镜组要完成第7、8、9、10集的分镜，这里面第9和10集的任务就是重合的。原计划是美术组在上半个月内完成第9、10两集，然后分镜组在下半个月开始做第9、

10集的分镜,如果美术组没有如期完成,那么分镜组就会出现有几天没事做的情况。

所以,周进度计划表是很有必要的,尤其是在项目进行全面制作的时候,每周制作计划的安排尤其考验制片人的能力和水平。

(3) 每日工作记录表

每日工作记录表记录当天每个人工作的任务量。以笔者这么多年的经验来看,这种每天都要填写的表是最让人讨厌的。

每日工作记录表的最大作用就存档,因为它能忠实地记录每个人每天都做了些什么工作,一旦以后发现哪个环节出现了问题,可以从这些记录表中追根溯源地查到问题的源头。

因为是每天都要记录,因此项目尽可能少,方便每个人可以在几分钟之内就填完。

必要的项目有:任务开始和完成的时间,任务下达人是谁,任务具体是什么,任务数量有多少,以及最后把该项任务提交给谁(表9-4)。

表9-4 每日工作记录表

动画项目任务量的统计表(个人)				
姓名:A 组别:编剧组				
时间	任务下达	完成的任务	任务数量	提交给
任务的开始和完成时间	下达任务的人是谁	请详细描述你所完成的任务内容	可以是××秒、××张等	完成后的任务提交给谁
2月7日		暂无分镜,交接设定组工作任务		
2月8日	编剧组长	转编剧组,剧本构思	构思	
2月9日		剧本构思	构思	
2月10日	编剧组长	剧本大纲:梦游症,你要勤奋。	梦游症大纲通过	执行导演
2月11日	编剧组长	梦游症 编写	完成四分之一	
2月12日		梦游症 编写	完成四分之三	
2月13日		梦游症 编写	完成	执行导演
2月16日	编剧组长	通风报信,剧本大纲构思	完成四分之一	执行导演
2月17日	编剧组长	梦游症 修改	修改中	
2月18日	编剧组长	梦游症 修改,两集动画审查	修改完成	执行导演
2月19日	编剧组长	通风报信,剧本大纲构思	完成	执行导演
2月20日		通风报信 编写	完成四分之一	
2月21日		通风报信 编写	完成四分之三	
2月22日	编剧组长	通风报信 完成	完成	执行导演
2月24日	编剧组长	通风报信 修改	完成	执行导演
2月25日	编剧组长	道咔学咒语 大纲构思	完成一半	
2月26日	编剧组长	道咔学咒语 大纲构思	完成	执行导演
2月27日	编剧组长	道咔学咒语 编写	完成四分之一	
2月28日		道咔学咒语 编写	完成四分之三	

9.3 制作质量监督

前面提到过,制片人的任务是,**在投资金额范围内,保证动画项目保质保量地按时完成。**

如果只抓进度,而放松了对质量的要求,制片人的任务依然是没有完成的。

那么怎么保证动画项目的质量呢?这就需要从三个方面来进行质量的控制,分别是:制片人和导演评判、团队内部互相评判以及外部团队评判。

(1)制片人和导演评判

当每一个环节完成以后,会由各部门负责人提交给导演,导演通过以后就可以提交给下一个环节的负责人,继续接下来的制作。

对于制片人来说,他需要积极参与到对每一个环节的评判当中,因为导演往往只有一个人,而且总是从艺术角度出发,对任务质量来做判断。制片人可以从旁观者的角度,以及自己对动画项目的理解出发,对导演的判断做出补充。

在实际情况中,如果两个人判断一致还好说,一旦判断出现分歧,就会产生"到底听谁的"这样一个问题。这时候就看谁能说服谁,或者谁更强势一些了。

这就回到我们前面所说的那种情况,制片人一定要懂得动画的制作流程,而且有一定的阅片量,甚至带过一些动画项目,这个时候真的要跟导演争论起来也有底气。

> 导演:我觉得这张场景画得挺好的,没问题。
>
> 制片人:你看,这张场景的近景画得太不细致了,饱和度和亮度也太高,景别拉不开。而且这张场景要在第7集的镜头46里面做推镜头,他就画了1920×1080(像素)大小,这镜头一推近,场景一放大,画面就糊了,根本没法用。
>
> 导演:没事,放到Photoshop里直接拉大,然后锐化一下就行了。
>
> 制片人:不行,我之前带过的那个项目,有个镜头也是这样处理的,锐化以后场景边缘会出现亮边,在电视上播出的时候就特别明显。
>
> 导演:那你说怎么办?
>
> 制片人:让他拿回去在Photoshop里放大一倍,然后添加细节。
>
> 导演:行,听你的。

可能会有人质疑上面的对话,因为正常情况下,片子质量是由导演负责的,如果导演都通过了,制片人再提出质疑是否合理。

其实这种情况经常出现,解决办法就是看制片人和导演谁更大牌、更资深、更强势。笔者记得之前看过一部吉卜力的,关于《来自虞美人之坡》创作过程的

纪录片，名字叫作《来自虞美人之坡·父与子的300日战争》。担任这部动画电影导演和监督的是日本动画大师宫崎骏先生的儿子宫崎吾朗，宫崎骏在片子只担任企划和脚本。而在片子的制作过程中，有着多部成功作品、在业内资历深厚的宫崎骏编剧，对担任导演一职的业内新手、自己的儿子宫崎吾朗横加指责，多次推翻导演已经认可的设计，最后导致宫崎吾朗把分镜藏了起来，都不敢给编剧宫崎骏看。

所以，一个团队中究竟谁说了算，还真不是纸面上的职位那么简单。但是一般来说，还是由导演和制片两个人互相商量着决定。

（2）团队内部互相评判

在每一集成片完成以后，一般都会组织一场看片会，就是整个团队都聚在一起，来看这一集成片，并提出意见。

提意见的形式也有很多种，有些团队气氛比较好，就可以在看片会现场直接提出，但国人一般碍于面子，所以经常会在看完以后私下向导演提出意见。

一般导演都会公布一个邮箱，或者是准备一个无记名的意见箱，大家有什么意见可以私下以这种形式提出，导演会替提意见者保密。

其实在国内，很多人都只是忙自己的工作，或者说对这种没收益的事情参与度不高，所以如果希望收集到尽可能多的意见，最好还是有一定的强制性，要求所有的人或多或少都要提出自己的意见。

对于收集意见的导演来说，这些意见只是起到参考作用。如果导演和核心团队觉得这些意见中提出的问题没必要修改，那就可以置之不理。

（3）外部团队评判

内部团队评判自己的作品，就像是自己既当运动员又当裁判一样，其实是不太合理的，所以一旦制作出完整的一集样片，最好拿到外面，请外面的专家或是团队来看一下，提出一些意见，这样更容易发现问题。

这种外部团队一般可以找两种：一种是同行，也是动画创作团队，毕竟都是内行人，可以从他们的角度找出一些问题来；另一种是发行或播映平台的人，因为整部动画制作完成以后，还是要拿给他们审片，所以提前看一下可以更有针对性地进行调整。

同行审片往往都是比较感性的，他们一般都会从具体的创作上给出意见。

发行或播映平台的人审片，往往都是从市场的角度出发，比如现在哪种类型的片子收视率比较高、受众人群的喜好等。在审片时，大部分人都是很理性地给出一个具体的意见。一般每人要填两张表格，第一张表格上有思想表达、艺术水准甚至收视预测等项目，第二张表格上主要写评价和建议，最后根据各项打分并

算出平均分。

这其中，发行或播映平台的意见是最有含金量的，因为动画片创作完成以后，要交到他们手里去发行和播映，所以如果他们给出的是积极的建议，就代表着制作完成以后的对接工作会顺利一些。

（4）未来有可能出现的评判形式

这里稍微偏一下题，谈一下游戏公司在发布一款游戏之前，是怎样对一部游戏的好坏进行评判的。

笔者之前看过由日本NHK电视台拍摄的一部纪录片，叫做《世界游戏革命》（GAME REVOLUTION）。其中提到了一家加拿大的公司Enzyme，这是一家专门在上市前对游戏进行测试的公司。测试的方法就是由一群这家公司的游戏爱好者反复玩这款游戏，通过对游戏者表情、动作甚至脑电波的监测，来判断这款游戏的可玩性，并会出具一份详细的测试报告，供游戏开发团队参考。

这让笔者很受震惊，因为游戏行业已经可以用一套科学和系统的办法，在游戏上市之前就准确判断出这部游戏的受欢迎程度有多高，而动画行业中，笔者从没听说过有任何一家专业的动画片评测公司，甚至连动画创作团队在一部动画播映前，都不会有对这部动画片进行一次科学评测的想法，而是自己觉得挺好就行了。

在《世界游戏革命》这部纪录片中，曾出现了让游戏爱好者戴着脑电波检测设备玩试测游戏，并由专门的软件检测游戏爱好者们的脑电波，来判断出这款游戏哪个环节让大脑放松，哪个环节又让大脑兴奋。国外很多游戏公司，花在测试上的预算是制作费的10%～20%，而国内的动画行业，花在这上面的费用几乎为零，这就是差距。

试想一下，如果在动画片播映前，能够组织一些动画爱好者，带着这套设备试看下这部动画片，检测出在动画片的哪个环节观众注意力开始不集中，对哪个笑点观众没有反应等，再由动画团队进行改进，然后再播映，那么一部动画片的成功概率将会提升很多。

好了，即便在以上所有评判中，你们创作的动画都得到了很好的反馈，也别太得意忘形，毕竟以上都只是进入市场前的预测，而真正的市场是捉摸不透的。

笔者在做《哈普一家》的时候，包括优扬传媒在内的多家发行平台都给出了很高的评价，但在中央电视台播出的时候，收视率也并不高。而《喜羊羊与灰太狼》早期播出时，曾因"制作水平不够"被中央电视台拒绝播出，但也并不影响《喜羊羊与灰太狼》系列在其他频道迅速走红。

所以，上述的这三种评判中的意见只是起到参考作用，帮助动画创作团队降低风险，至于这部动画片到底成功与否，还是要让市场去检验。

9.4 制作收尾阶段

整部动画片即将制作完成，但却还没有彻底完成的阶段，就是整个制作的收尾阶段。这一阶段充满着对整部动画片制作完毕的憧憬，团队的每一个人都会出现情绪上的波动，且各个环节交织在一起，所以是最容易出问题的阶段。

（1）专人负责制

在整部动画的收尾阶段，除了合成、配音、音效、输出这些前面提到的环节以外，还有诸如片头片尾、主题曲、时间码、动画片海报设计等各种杂项，而这些项目很多是跨部门的，例如片头的设计，既要有主题曲，还要由分镜部门先设计出分镜稿，再交给动画制作部门做出来，再由合成部门做特效和合成，再交给剪辑部门加上主题曲剪辑出来，所以必须有人专门负责。

一般会在制作收尾阶段把要完成的各个项目列出来，标明该项目的截止日期，再交给专人负责。如果执行不到位，就找这个项目的负责人问责。

例如我们在动画片《哈普一家》收尾阶段列出的这个清单：

任务	完成时间	责任人
合成	11月28日	后期组组长
配音	11月25日	导演
音效	11月28日	执行导演
主题曲	11月22日	执行导演
片头片尾分镜	11月25日	分镜组组长
片头片尾成片	11月28日	合成组组长
字幕和时间码	11月29日	剪辑组组长
剪辑	11月29日	剪辑组组长
视频输出	11月30日	剪辑组组长
刻盘和送审资料	11月30日	市场总监
审片	12月14日	导演
审片修改监督	12月24日	执行导演
宣传片	12月20日	导演
动画海报	12月10日	执行导演
动画DVD包装设计	12月20日	设计组组长

(2) 项目文件的归纳整理

当做完整个动画项目时，所有的制作文件加起来会非常多，而且所占的空间非常大。但是绝对不能删掉，因为发行的时候，会根据不同播映平台的要求，输出不同格式的动画片视频文件，而且在一段时间以后，有可能还需要和新出现的播映平台合作，而他们对视频的要求肯定也不一样，所以妥善、有效地将所有制作文件归纳整理，并存放好，是非常重要的一件事情。

如果平时管理得当，可以从服务器上将所有文件拷入专门的硬盘，要考虑到有可能意外损坏或丢失，起码要备份两份。如果平时管理得就比较混乱，这时就需要让专人去把所有的制作文件收集起来，再备份并妥善存放。

(3) 不同版本的输出

动画片完成以后，接下来就需要把动画片送给各个审查机构和播映平台，而他们对送审动画片的画面都是有要求的。例如需要在画面上加上字幕和时间码，这也是为了方便审片写意见时，看到时间码，就可以有针对性地标出第几集第几分钟第几秒的地方需要修改。一般每个剪辑软件中都会有添加时间码的命令，一般会放在画面的右上角（图9-3）。

图9-3　画面右上角添加时间码

全片都输出完毕以后，需要输出成审查机构或播映平台要求的格式，具体要看他们的要求，但一般都是mp4或者mpg的视频格式。例如河南省新闻出版广电局的要求就是：提供图像、声音、字幕、时间码等符合审查要求的完整样片一套，格式为DVD光盘。按照要求刻成光盘，邮寄或者直接送过去就可以了。

（4）主题曲和片头片尾

首先的问题是，主题曲有没有必要？因为现在很多电视剧和美剧，在片头都是以一些精彩镜头做穿插，配上简单的背景音乐就可以了。但笔者个人觉得，如果是在电视台播映的话，主题曲还是有必要的，而如果是网络平台播映，则没有太大必要。

因为电视台是在固定时间播出，而且不能调节视频进度，例如这部动画片的播出时间是晚上7点半，时间到了，主题曲先播出，欢快且朗朗上口的主题曲对小孩子的吸引力是很大的，因为不能调节进度，所以大家必须把主题曲看完才能看正片，这样就可以在主题曲中放入更多的信息，例如制作团队的名字、导演和制片人的名字等。而网络平台因为随时都可以看，而且如果不想看片头，可以直接拽着时间轴跳过，所以片头和主题曲的重要性就下降了很多。

如果需要制作主题曲，最好歌词要朗朗上口，让传播的难度降低，旋律要尽可能地欢快，这样可以调动观众的情绪。

片头片尾的时间长度没有特殊要求，一般都在1～1.5分钟之间，因为时长太短的话相关信息展示不完整，例如出品单位、制作团队、片名等，但是时间太长的话会严重挤压正片的时长。注意，在计算动画片时长的时候，会把片头片尾的时长也算进去。

无论是在电视台还是在网络平台播出，都需要通过相关部门的审核，拿到播映许可证，并按《广电总局关于做好国产电视动画片发行许可和备案工作的通知》中的要求，在该片每集首尾分别标明《国产电视动画片发行许可证》和《广播电视节目制作经营许可证》的编号（图9-4）。

图9-4　动画片《快乐小郑星》的播映许可证号出现在片头中

相对于片头必须放精彩镜头来吸引观众，片尾就可以有更多的发挥空间。其实很多团队不重视片尾，觉得就放点字幕就好了。但我们在做《哈普一家》的时候，就把片中的主角们全部设计成一个乐队，整个片尾就是一场演唱会的现场。在《快乐小郑星》的片尾，我们就把以前设计过的大量的原画放在上面，营造出一种和正片风格完全不一样的画面效果，然后再配上创作团队成员的名字（图9-5）。

图9-5　动画片《哈普一家》和《快乐小郑星》的片尾设计

（5）动画宣传品的设计和制作

在整部动画片在播映平台播出之前，先要有一段时间的预热期。这就需要一些软文、宣传海报和宣传片，在微博、微信朋友圈、抖音或是播映平台上展示，提高这部动画片的媒体曝光度和关注度，以保证这部动画片播出的时候能取得较高的收视率或票房。

海报设计的时候需要考虑到展示的平台，现在大家获取信息的渠道大都来自网络自媒体，例如微博、微信朋友圈等，而且基本上都是用手机看的，所以海报大小最好匹配手机的长宽比。而且数量上要多，这样可以保证每隔几天就能有一张新海报放出，持续增加动画项目的曝光度（图9-6）。

图9-6　动画电影《神秘世界历险记4》在微博上发布的倒计时海报

动画的宣传片最少也要有两个版本，一个是介绍动画片剧情的，一个是主题曲的MV。两个宣传片时长都应该控制在2分钟以内。有时候播映平台会对宣传片的时长和内容有具体要求，但一般都以剧情和精彩镜头展示为主。

第10章
无为而治：制作人员管理

10.1　游戏规则——基本规章制度的制定

10.2　人来人走——招聘与解聘制度

10.3　谈谈钱的事儿——薪酬制度

10.4　升职加薪——晋升制度

我们从小到大都讨厌被管理，所有人都一样，对于习惯了晚睡晚起的年轻人来说更是如此，而艺术和设计专业出身的年轻人更是对管理厌恶透顶。

其实对于人员特别少的团队来说，管理是可以松散一些的，例如5人以下的团队，大家凭借着兄弟情谊就能顺利把任务完成。如果是5人以上20人以下的小团队，就需要有一些简单的规章制度，毕竟人一多，想法也就多了，没有一些规章制度的约束就会出问题。而20人以上的团队，就需要有更详细的规章制度。如果上百人的团队，可能每个部门就会根据自身的要求，再制定出更细致的规章制度。

10.1 游戏规则——基本规章制度的制定

对于一个团队来说，起码要有一套基本的规章制度。

10.1.1 基本规章制度制定的意义

动画团队或动画项目的制作管理中，员工不但是一种生产性因素，同时也是产品或服务的消费者，他们是整个社会系统的组成成员，在整个社会的发展中扮演着不同的角色，起着不同的作用。因此，要求动画项目制片人在动画项目制作管理中根据员工的不同需要而采取不同的领导方式和激励方法；同时也要求动画项目制片人将员工的不同需要、不同志向、不同态度、不同责任感、不同愿望、不同知识和技能水平以及不同潜力进行归纳和总结，得出一些具有规律性的结论和假定，通过这些结论和假定为团队制定各种规章、程序、工作进度和职务说明提供基础。❶

经济学鼻祖亚当·斯密在《国富论》中曾阐述过关于"理性经济人"的观点。之后经济学不断完善和充实，并逐渐将"理性经济人"作为经济学的一个基本假设，即假定人都是利己的，而且在面临两种以上选择时，总会选择对自己更有利的方案，具体为：

① 人天性好逸恶劳、懒惰，只要有可能就会逃避工作；

② 人生来就以自我为中心，漠视组织的要求；

③ 一般人缺乏进取心，没有雄心壮志，喜欢逃避责任，甘愿听从指挥，安于现状，没有创造性，宁可让别人领导；

④ 大多数人的个人目标与组织目标都是相矛盾的，为了达到组织目标必须靠外力严加管制；

⑤ 大多数人都是缺乏理智的，通常容易受骗，易受人煽动，不能克制自己，

❶ 郑玉明，于海燕. 动画项目制作管理. 北京：高等教育出版社，2010：158.

很容易受别人影响；

⑥ 大多数人都是为了满足基本的生理和安全需要，所以他们将选择那些在经济上获利最大的事去做；

⑦ 人群大致可分为两类，多数人符合上述假设，少数人能克制自己，这少部分人应当负起管理的责任。

其实上述对"人性"的假设，在现实面前都可以被证实是成立的。而规章制度的制定，就是为了在出现这种情况的时候，能够有章可循。

基于以上"理性经济人"的假设，以"考勤"制度为例，在现有的劳动合同法体系下，不重视考勤的团队一旦碰上恶人，结果就会很惨。

因为就目前的裁审口径看，关于员工的出勤情况，举证责任完全在企业，如果企业不能举证，就要承担不能举证的后果。举个简单的例子，某员工实际上是7月入职的，但员工去劳动仲裁说自己1月就入职了，企业一直没发工资，劳动合同也是7月才签的，还要求企业支付1～6月的双倍工资，这个员工还找了"证人"证明自己的确1月就入职了。企业如果没有考勤记录，怎么证明这个员工1～6月根本没来上班呢？又比如加班，员工拿了一堆晚上10点以后的出租车发票，声称自己都是在加班，如果企业没有考勤记录，怎么证明这个员工根本没有加班呢？

所以，企业可以不把考勤记录作为绩效考核的依据，但不能不重视考勤。

10.1.2 基本规章制度样本

在新员工加入团队之前，就需要让他认真阅读团队的基本规章制度，确保所有的内容条款都可以接受以后，在后面签上自己的名字，确保自己完全知情。

下面是一个动画创作团队的基本规章制度样本。

××动画创作团队基本规章制度

规章制度总则

一、全体公司员工必须遵守公司及各项规章制度和决定。

二、禁止任何部门、个人做有损公司利益、形象、声誉的事情。

三、公司鼓励员工积极参与公司的决策和管理，鼓励员工发挥才智，提出合理化建议。

四、公司为员工提供收入保证，并随着工作成效的增长及经济效益的提高逐步提高员工各方面待遇。

五、公司提倡有效率、自由宽松的工作作风，提倡厉行节约，反对铺张

浪费，倡导员工团结互助，发扬集体合作和创造精神。

六、员工必须维护公司纪律，对任何违反公司章程和规章制度的行为，都要予以追究。

七、员工需服从上级安排，组员服从组长，组长服从导演，工作逐级上报。

八、员工的工资以工作评价报告为依据，不仅是工作数量和质量的体现，还是个人品行的展示。

规章制度分则

1. 试用期和正式聘用

雇佣条件：公司招聘，均需列出必要条件，并根据职业特点，按工作态度、工作能力、业务水平、敬业精神、综合素质等择优录用。具体权责：招聘、解雇，均以导演为主，总经理有人员使用、开除的知情权与决定权。

测试内容：导演自定。

试用期：30日。

人事档案：公司为所有员工建立人事档案（员工个人简历、身份证明、聘用合同、绩效考核文档），并承诺保密。员工应对所提供个人资料的真实性负责，弄虚作假者，一经发现，责令补正或辞退。

2. 考勤制度

考勤是考核员工、奖优惩劣、发放工资的重要依据。

日常作息时间：上午9：00～11：30　下午12：30～17：30

具体实施：打卡时间为，早上上班，下午上班，晚上下班，共三次。

惩罚：迟到早退10分钟内，由主管给予警告；超过10分钟，实习人员迟到扣10元，全职人员扣20元；超过1小时，扣除半天工资。

每周休息制度：实行每周单双休轮换制。如本周单休，下周即为双休，循环往复。

全勤奖：导演、组长、全职人员没有缺勤的情况下，每人100元，兼职人员50元。

优秀奖：依每名员工的月度表现，由组长提出建议，报导演审核，由总经理决定。该奖每月200～500元不等，原则上限定为3人以内。

考勤按当月实际工作日统计，作为工资发放依据。

A. 国家法定假日，原则上休息，如工作确为需要，须无条件上岗，不批假。

B. 请假制度为逐级上报，需提前请假。组员向组长请假，组长再向导演汇报，组长向导演请假，各个组长管理自己的成员。请假必须提前至少一个小时，如不提前请假，按照应扣工资的百分之一百二十扣薪。每月事假在3

日内，按应扣额减半扣取；超过3日，全额扣薪；病假，必须亲自向总经理请假，能够给予总经理令其信服的理由，原则上不超过2天，不扣薪。

C.工作时间未经允许，不允许私自外出。时间超过一小时者，视为旷工。

D.员工请假不得以短信或代请方式，应向上级打电话或当面请假。

E.适度加班，原则上不应通宵工作。但是，确为工作需要而通宵工作，导致第二天不能正常工作的，报请总经理批准后方可带薪休息。但是，必须提供充分证明，否则以旷工处理。

3.离职

辞职员工需至少提前一个月以书面形式通知公司，并按要求与主管或相关人员进行工作交接，方可离职。如果没有提前辞职，扣除15日工资，给公司运营造成损失的，由其另行承担。无故连续三天旷工者，均视为自动离职，不予结算任何工资。

4.工作

每个月应制作工作报告（工作数量、质量、个人品行），由组长评定组员，导演评定组长，还包括对公司整体的运行情况的总结。

导演交代的工作，组长必须服从，除非有非常绝对合理的理由，双方可以协商；组员必须服从组长的安排，如果不服从，导演会提出两次警告，如果拒不改正，可辞退。

聘用期内，因工作表现、能力等因素不符合本公司要求，无法胜任本职工作的，公司有权解雇，薪资按照实际工作日数乘以日平均工资支付。

5.辞退

员工有下列情形之一的，公司有权提出警告和辞退，造成损失的，还需全额承担：

A.试用期内，其专业水平不胜任工作，或缺勤达三次。

B.玩忽职守，工作中多次出差错。

C.严重违反劳动纪律，带走公司资料或财物，泄露公司秘密，谎报事实。

D.有不利于企业的言行，对企业不满，自成小团体，消极怠工。

E.品行不端，缺少基本职业道德。

F.工作无主动性，无所作为，影响公司整体工作进度。

G.利用公司电脑在上班时间玩游戏或进行与工作无关的聊天。

H.利用公司资源加工自己或他人用品，承揽私活，谋取私利。

I.工作过程中，下级必须服从上级，如有违反，上级可对该员工进行警告。如果警告两次而不改正的，可将该员工辞退。

6. 工资制度

公司根据经济效益、支付能力及社会物价涨跌情况，以及员工工作态度、工作成绩调整工资。

工资结构：基本工资+住房补贴+全勤奖+优秀奖+年终奖。

工资发放：每月10号为发薪日（押10日工资），如遇法定节假日，提前或顺延一日。

涨薪：原则上，符合工作岗位要求的员工，每满一年，月薪增长百分之五至十。工作成绩不突出，不涨薪，或者减薪，直至辞退。主要依据为每月的上级对下级的评价表（可随时由员工查阅）。具体细则另见评价制度。

奖惩：由组长按照每个组员的工作表现，按月填写工作评价报告，由导演按月填写对每个组长的工作评价报告（工作报告的内容为工作的数量、质量和个人的品行），作为奖惩的重要依据。如为优，可酌情给予奖励。如为劣，警告、扣薪，连续两个月评价比较差，可直接辞退。

7. 办公用品管理

A.节约成本。打印纸双面使用，不得用公司耗材做与工作无关的事。

B.夏季如非必要，不得开空调。使用空调时，温度不能调至26℃以下。冬季室外温度高于10℃时，不允许开空调。下班之后，如需继续使用，则必须关闭一台。超过晚上九点，则必须关闭所有空调。

C.下班后，每人负责将自己的电脑、打印机电源全部关闭，最后一个离开公司的人负责关闭公司所有公用电源，比如灯具、饮水机等。

D.本着节约原则，除上述三项，未尽事宜，同上处理。凡违反该规定，给予警告。如若再犯，按每次10元扣薪。

8. 修正及补充

实习人员需符合以下条件即可转正：

A.学校课程完全结束；

B.在本公司累计工作时间满6个月。

五险一金制度需满足以下条件，公司即可交纳：

A.必须是本公司全职员工；

B.在本公司累计工作时间满12个月（包含试用期）。

公司集体聚会制度：

A.每一部动画片在电视台首播日，筹备公司全体聚会；

B.每年12月31日筹备公司聚会；

C.每年4月第2个双休日组织公司全体员工进行春游活动。

> 爱心捐助金制度:公司每月对员工的纪律罚项,应载明当月余额。历史余额的用途:首先,用于员工婚嫁喜事,或者突出性的家庭困难,例如疾病等,以作抚慰;其次,每年一结算,如未用完,则用于公司的年终奖开支,使用程序。由当事员工提出书面申请,由总经理批准。
>
> 工作计划制度:自2012年3月1日起,导演制定季度工作计划,各个组长应带领组员完成相应工作任务,季末总结时,如未完成本组任务,则取消该组获得加薪的机会,如一年中,第二次仍未完成本组任务,则取消该组获得年终奖的机会。
>
> 签字处:
>
> ××动画创作团队

10.2 人来人走——招聘与解聘制度

对于一个团队来说,人是最基本的组成要素,所有的工作都是由一个个员工来完成的。但任何一个团队,都会存在人员流动的情况,即人员的流入和流失。

10.2.1 招聘——怎样才能招来合适的人

团队刚开始成立的时候,往往只有几个志同道合的人,大家彼此熟悉。但一旦有了一个大的动画项目,团队需要快速扩张的时候,就需要通过各种方式来增加人员,其中最常用的就是"招聘"了。

招聘的重点其实有两个,一是如何让别人知道团队正在招人,二是如何让应聘者对团队感兴趣。

第一条的重点其实就是快速把团队要招聘的消息释放出去,最直接的方法是在比较大的招聘网站上投放职位需求,这些一般是需要付费的,每年大概在几千块钱左右,而且这种招聘方式的受众一般都是刚毕业的学生,也就是相对来讲能力比较一般的求职者。

如果需要招聘工作能力较强的、有几年工作经验的老手,一般需要直接约谈,毕竟高水平的人不缺工作机会,不需要去招聘网站求职。

近些年还流行过"内推"的形式,即团队内部人找自己之前的同事、朋友,邀请他们来加入自己现在的团队。这样招聘来的人往往更靠谱,因为团队内有人对他知根知底,了解他的能力和水平。很多团队对内推还有奖励政策,例如国内

某家知名的游戏公司对内推成功的奖励政策：

一、被推荐人入职后，推荐人将获得丰厚的伯乐奖；

二、被推荐人成功入职，推荐人可获1千元网上某商城礼品卡；

三、内推成功入职最多人数的，可获如下豪礼：

第一名：价值3千元奖品！

第二到第三名：价值2千元奖品！

第四到第六名：价值1千元奖品！

当很多人都知道团队开始招聘以后，就需要让应聘者对团队感兴趣。其实，应聘者在乎的无外乎薪酬、环境和上升空间这三点。这三点只要有一点能让应聘者特别满意，基本上就成了一大半。

这些内容往往在发给应聘者的团队介绍中会体现，以下是笔者所在团队之前招聘时，列出的团队介绍。

1.无论您是名校毕业还是没有文凭，无论您是资深人士还是初出茅庐的应届毕业生，我们不看资历深浅，不论出身高低，请以您的作品来告诉我们您的专业水准，请发"简历"以及您的"代表作品"到团队邮箱：×××××@×××.com，不要只是在××招聘网内部发一份电子简历了事。

2.我们需要的是热爱本行业，始终坚持自己梦想，并从毕业起就一直为之努力的战友，因此请那些从事销售的、文员的、接待的、机械的等和设计无关的"业外人士"移步，这里不是您转行的起点。

3.我们在郑州，不是在北上广，因此不可能给您开出北上广那样动辄××××的高薪，因此请应聘的"高手"们现实一点。

4.我们希望和那些努力、勤奋、刻苦、踏实、诚实的战友，为国内动画、设计行业的腾飞而并肩作战，因此，请那些想以我们团队为跳板的"高手"移步。

5.如果您是应届毕业生，没有实战经验，只要您在学校够刻苦、够努力，希望和我们长时间混迹在一起，并有一定的制作能力，请发相关作品到团队邮箱：×××××@×××.com，如果您在学校长期混日子，60分万岁，请移步，我们不需要这么"洒脱"的战友。

6.我们团队虽然刚刚起步，但是聚集的都是以北上广回郑州的一流高手。我们不属于接待那些俗不可耐的客户，我们不属于做那些像视觉垃圾的作品。我们的作品无论是动画、设计还是游戏设定都是国内一流水准。我们服务的客户都是国内外一流企业，我们的动画作品在包括中央电视台在内的

各大电视台播映，我们的平面设计作品在国内外各大设计展上获奖，我们的游戏及游戏设定挂在苹果的App Store打榜。因此，如果您想和我们一起为梦想努力，请马上过来加入我们。如果您还想继续做您那"金灿灿"的三维字，看那帮没品位的客户在您的显示器上指指点点，请自便。

7.我们是一群有梦想的人，我们的梦想就是能够让全世界看到并承认我们的作品，我们欢迎那些有雄才大略的战友加入。

优质人才组成的员工团队不仅能做出令人满意的成绩，还能吸引更多优质人才的加入。顶尖的员工团队就像是一个羊群，也就是说，人与人之间是互相效仿的。只要招到几个优质人才，就会有一大群优质人才跟过来。例如在全球顶尖的谷歌公司中，人们之所以加入谷歌，是因为想要与顶尖的创意精英共事。❶

10.2.2　测试——检验应聘者的成色

测试最少会包括面试和技术测试两个环节。

面试一般是第一个环节，它的重要性不言而喻。但是很多从业者可能会觉得，一名动画师只要本职工作做得好就可以，面试并不是特别重要。这时你可以从另一个角度去想，如果你要找一位共度一生的伴侣，你希望两个人性格、脾气相投，还是希望自己的另一半家务做得特别好呢？

面试就重要在这里，应聘者的简历是一回事，而他的实际能力则是另一回事。简历可以告诉你，这名应聘者做过很多业内很有名的作品，但通过面试你会发现，可能他对动画完全一窍不通，履历有可能是伪造的。而且这名应聘者过于虚伪，言谈举止中把自己吹捧到天上了，但其实他只是一个什么都不懂的动画爱好者。

另外，即便他的履历都是真的，你也可以通过交谈，来了解他的性格、喜好，简单来说，就是他的三观是否和这支动画团队吻合。

例如我们之前碰到的一名专业水平很高的设计师，工作能力很强，但酷爱接私单，往往下了班就接很多私人的设计业务，而且在家熬夜做，这就导致第二天起床很晚，上班迟到，还经常给其他同事介绍自己做不完的私单，再从中抽成。于是越来越多的人开始熬夜做私人业务，上班迟到，一下子就把整个团队的风气带坏了。对于这样的员工，水平再高也不能要。

面试之后，就是技术测试环节。

❶ [美]埃里克·施密特等. 重新定义公司：谷歌是如何运营的. 靳婷婷译. 北京：中信出版集团，2015：81.

动画这个行业略显特殊，例如在之前的团队是一个好的角色设计师，但是在下一个团队可能就不堪大用。这是因为美术风格实在是太多了，在之前的团队可能是做很可爱的Q版设计风格，但现在的团队可能就需要超写实的效果（图10-1），如果设计师只擅长一种美术风格，也许在新团队中就发挥不出自己的作用。

图10-1　角色的不同设计风格

所以在新成员加入以前，不但需要提供他之前的作品，最好还要对他进行一个技术测试，这样才能判断他适不适合这个项目的美术风格。

测试的时候，尽量以团队的技术要求为主，测试内容也不要太过于复杂，应聘者测试的时间尽量控制在2小时以内。

下面是我们当时招聘分镜师时的测试题。

分镜师测试要求：
1.请依据我们提供的剧本片段和角色设定稿，对镜头进行绘制。
2.要求镜头感强烈，分镜绘制标准，把握好时间。
3.角色表情可以夸张处理，但要尽量丰富、准确。
4.镜头数不限，时间长度控制在20秒以内。
5.公司一般使用的是Flash动态分镜，因此请直接在Flash中绘制，或者绘制完毕以后，在Flash中合成为动态分镜。

剧本：
哈飞飞在空中划出一道弧线，然后冲到了对手的身前。
哈飞飞：喂！坏蛋们！不许欺负小镇的居民！
对手再次发动飓风制造机，大风朝着哈飞飞吹来。

哈飞飞在天空中几个加速和变线，躲过了飓风袭击。

这时，飓风制造机发出了数道风波，把哈飞飞全部笼罩在了飓风中。

哈飞飞在飓风中来回旋转。

哈飞飞：啊——

哈飞飞被吹晕，直接朝着地上栽下来。

角色设定：

用以下哈飞飞的角色设定（图10-2），来绘制这一段分镜。

对于另一个角色——对手，在实际镜头中尽量回避，出现背影等就可以了。

图10-2 提供的角色设定图

10.2.3 解聘——好聚好散

有新人来就会有旧人走。一个大的动画项目往往持续时间在一年以上，其中很多人会因为各种原因离职，有的人是因为其他团队给了更高的薪资和职位，有的人是因为家庭原因，还有的人是跟不上团队发展和进步的水平。这就像谈恋爱一样，如果最后迫不得已要离开，记得要做到好聚好散。

可能有人会觉得，人走了就走了，也没必要继续保持友好关系了。其实在国内，还是一个人情社会，大家都是动画圈里的人，经常抬头不见低头见，说不定哪天又有哪个项目需要合作，或者自己会遇到需要别人帮助的情况。

比如，我们团队之前走的一些人，慢慢在其他团队成长起来以后，因为依然保持着友好的关系，还会经常互相介绍一些制作方面的业务，甚至私下里还会经常小聚。

而如果离职的时候没有做到好聚好散，可能离职员工出去以后，会散播一些对老团队不利的言论，甚至会因为一些事情闹得很不愉快。例如我们之前曾因为管理上的问题，导致离职员工的社保没有补齐，就出现了离职员工上门大闹的情况，造成了很不好的影响。

所以，好聚好散是最基本的要求。那么怎么做到好聚好散呢？

首先是薪酬方面的，该结的工资、奖金、社保，以及该给的补偿，最好在员工办完所有的离职手续后一次性发放到位。

其次是要经过一系列的离职手续，例如先由相关负责人组织一次离职谈话，毕竟都要离职了，很多话也可以说了，可以深入地聊一下离职的具体原因，以及团队目前存在的问题，通常都会有一张表格来记录这些问题，以便团队在接下来的时间进行改进。

以下是我们之前使用过的表格。

员工离职面谈记录表

姓名		部门/班组		岗位/工种	
学历		专业		联系电话	
入职日期			离职日期		
谈话日期		谈话方式	□面谈 □电话	谈话人	
1.请指出你离职最主要的原因（请在恰当处加√号，可选多项），并加以说明		□薪金　　□工作性质　　□工作环境　　□工作时间 □健康因素　□福利　　　□晋升机会　　□工作量 □加班　　□与团队关系或人际关系 其他：			
2.你认为团队在以下哪方面需要加以改善（可选多项）		□团队政策及工作程序　□部门之间沟通　□上层管理能力 □工作环境及设施　　　□员工发展机会　□工资与福利 □教育培训及发展机会　□团队合作精神 其他：			
3.你所在的部门/班组的氛围如何？					
4.你觉得团队该如何缓解员工的压力？					
5.团队本来可以采取什么措施，让你打消离职的念头？					
6.你觉得团队各部门之间的沟通、关系如何？应该如何改进？		如果有机会，你是否愿意重新加入团队？			

续表

7.你觉得自己的角色发展和定位适当吗?（简述理由）	
8.你觉得团队存在哪些荒谬的资源浪费、毫无意义的报告或会议、官僚作风等？你能具体描述一下吗？	
9.你觉得团队应该如何让你更好地利用自己的时间？	
10.你是否愿意与部门负责人或接任者或同事进行交流，以便我们可以从你的知识和经验中受益？（简述方式）	
11.若能挽留，需要解决什么问题？	□增加薪酬　　□调整工作部门　　□调整工作岗位 □解决其他问题（可以描述）： ＿＿＿＿＿＿＿＿＿＿＿＿＿＿＿＿＿＿＿＿＿＿＿＿＿ ＿＿＿＿＿＿＿＿＿＿＿＿＿＿＿＿＿＿＿＿＿＿＿＿＿
12.你即将离开团队，心中不免百感交集，但我们仍真诚地希望你能给团队提一些个人的意见	

　　离职以后，还需要团队出具一张"离职证明"，主要说明该员工在哪个时间段担任团队的哪项具体工作，因为什么原因离职，并加盖公章即可。

　　这种"离职证明"在员工入职新团队的时候，往往需要出示，以证明该员工是经过正常手续离职的。

10.3 谈谈钱的事儿——薪酬制度

国人谈到钱的问题，往往会比较含蓄，但这个问题又不得不谈。说实话，很多人找工作，问的第一件事就是："你们能给我开多少钱？"网上也流行过一个段子："跟你谈钱的老板，都是好老板；跟你谈理想的老板，都是耍流氓。"

10.3.1 基本薪酬制度

其实在工作中，要和"钱"打交道的事情有很多，除了薪酬以外，还有绩效、补贴、各种奖金等。另外，还有各种扣款、报销等环节，所以需要制定出一个基本的薪酬制度。

以下是一个团队基本薪酬制度的样本。

××动画团队基本薪酬制度

1.目的

为适应团队发展要求，充分发挥薪酬的激励作用，进一步拓展员工职业上升通道，建立一套相对密闭、循环、科学、合理的薪酬体系，根据团队现状，特制定本规定。

2.制定原则

本方案本着公平、竞争、激励、经济、合法的原则制定。

2.1　公平：是指相同岗位的不同员工享受同等级的薪酬待遇；同时根据员工绩效、服务年限、工作态度等方面的不同表现，对职级薪级进行动态调整。

2.2　竞争：使团队的薪酬体系在同行业和同区域有一定的竞争优势。

2.3　激励：是指制定具有上升和下降的动态管理，对相同职级的薪酬实行区分管理，充分调动员工的积极性和责任心。

2.4　经济：在考虑团队承受能力大小、利润和合理积累的情况下，合理制定薪酬，使员工与团队能够利益共享。

2.5　合法：方案建立在遵守国家相关政策、法律法规和团队管理制度基础上。

3.管理机构

3.1　薪酬管理委员会

主任：制片人

成员：导演、各组组长

3.2 薪酬管理委员会职责

3.2.1 审查人力资源部提出的薪酬调整策略及其他各种货币形式的激励手段（如年终奖、专项奖等）。

3.2.2 审查个别薪酬调整及整体薪酬调整方案和建议，并行使审定权。

本规定所指薪酬管理的最高机构为薪酬管理委员会，该委员会的日常管理由制片人负责。

4. 制定依据

本规定制定的依据是内外部劳动力市场状况、地区及行业差异、员工岗位价值（对企业的影响、解决问题的能力、责任范围、知识经验、沟通能力、环境风险等要素）及员工职业发展生涯等因素。（岗位价值分析评估略）

5. 岗位职级划分

团队所有岗位分为五个层级：一层级（A）：制片人，导演；二层级（B）：组长；三层级（C）：副组长，骨干职员；四层级（D）：职员；五层级（E）：实习生。

6. 组薪酬组成

基本工资+岗位津贴+绩效奖金+各类补贴+个人相关扣款+奖金

6.1 基本工资：是薪酬的基本组成部分，根据相应的职级和职位予以核定。正常出勤即可享受，无出勤不享受。

6.2 岗位津贴：指对主管以上行使管理职能的岗位或基层岗位专业技能突出的员工予以的津贴。

6.3 绩效奖金：指员工完成岗位责任及工作，公司就该岗位所达成的业绩而予以支付的薪酬部分。绩效奖金的结算及支付方式详见《XX动画团队绩效考核管理规定》。

6.4 各类补贴

6.4.1 特殊津贴：指基于高级管理岗位人员的特长或特殊贡献而协议确定的薪酬部分。

6.4.2 其他补贴：出差补贴等。

6.5 个人相关扣款：包括各种福利中个人必须承担的部分、个人所得税及因员工违反团队相关规章制度而被处的罚款。

6.6 奖金：是团队为了完成专项工作或对做出突出贡献等的员工的一种奖励，包括专项奖、突出贡献奖、全勤奖、优秀员工奖、人才介绍奖等。

6.7 各组按照本组运营情况执行相应绩效考核管理规定。

7. 试用期薪酬

7.1 试用期间的工资为（基本工资+岗位津贴）的70%。

7.2 试用期间被证明不符合岗位要求而终止劳动关系的或试用期间员工自行离职的，不享受试用期间的绩效奖金。

7.3 试用期合格并转正的员工，正常享受试用期间的绩效奖金。

8. 见习期薪酬

见习员工的薪酬详见团队关于见习期的相关规定。

9. 薪酬调整

薪酬调整分为整体调整和个别调整。

9.1 整体调整：指团队根据国家政策和物价水平等宏观因素的变化、行业及地区竞争状况、团队发展战略变化以及团队整体效益情况而进行的调整，包括薪酬水平调整和薪酬结构调整，调整幅度由薪酬管理委员会根据经营状况决定。

9.2 个别调整：主要指薪酬级别的调整，分为定期调整与不定期调整。

薪酬级别定期调整：指个人在团队每满一年工作期，根据年度绩效考核结果对员工岗位工资进行的调整。固定涨幅为5%～10%。

薪酬级别不定期调整：指团队在一年中由于职务变动等原因对员工薪酬进行的调整。

9.3 各岗位员工薪酬调整由薪酬管理委员会审批，审批通过的调整方案和各项薪酬发放方案由制片人执行。

9.4 各岗位员工薪酬调整部分，由基本工资、岗位津贴、绩效奖金组成。

10. 薪酬的支付

10.1 薪酬支付时间计算

A. 执行月薪制的员工，日工资标准统一按国家规定的当年月平均上班天数计算。

B. 薪酬支付时间：当月工资为下月10日支付。遇到双休日及假期，提前至休息日的前一个工作日发放。

10.2 下列各款项须直接从薪酬中扣除

A. 员工工资个人所得税；

B. 应由员工个人缴纳的社会保险费用；

C. 与团队订有协议应从个人工资中扣除的款项；

D. 法律、法规规定的以及团队规章制度规定的应从工资中扣除的款项（如罚款）；

E. 司法、仲裁机构判决、裁定中要求代扣的款项。

10.3 工资计算期间中途聘用或离职人员,当月工资的计算公式如下:

$$实发工资 = 月工资标准 \times \frac{实际工作日数}{22}$$

工资计算期间未全勤的在职人员工资计算如下:

应发工资 =(基本工资+岗位津贴)–(基本工资+岗位津贴)× 缺勤天数/22

10.4 各类假别薪酬支付标准

A. 产假:按国家相关规定执行。

B. 婚假:按正常出勤结算工资。

C. 护理假:(配偶分娩)不享受岗位技能津贴。

D. 丧假:按正常出勤结算工资

E. 公假:按正常出勤结算工资。

F. 事假:员工事假期间不发放工资。

G. 其他假别:按照国家相关规定或团队相关制度执行。

11. 社会保障及住房公积金

11.1 员工在公司工作满一年,以劳动合同约定的工资为基数缴纳养老保险金、失业保险金、医疗保险金、工伤保险、生育保险。

11.2 住房公积金(待定)

12. 薪酬保密

所有经手工资信息的员工及管理人员必须保守薪酬秘密。非因工作需要,不得将员工的薪酬信息透漏给任何第三方或团队以外的任何人员。薪酬信息的传递必须通过正式渠道。有关薪酬的书面材料(包括各种相关财务凭证)必须加锁管理。工作人员在离开办公区域时,不得将相关保密材料堆放在桌面或容易泄露的地方。有关薪酬方面的电子文档必须加密存储,密码不得转交给他人。违反薪酬保密相关规定的一律视为严重违反团队劳动纪律的情形,应予以开除。

团队执行国家规定发放的福利补贴的标准应不低于国家规定标准,并随国家政策性调整而做相应调整。

13. 附件

《××动画团队绩效考核管理规定》

《××动画团队职级薪酬构成表》

10.3.2 多劳多得——绩效制度

用马克思的三种劳动论来说，绩效制度主要是根据员工的第三种劳动，即凝固劳动来支付工资，是典型的以成果论英雄，以实际的、最终的劳动成果确定员工薪酬的工资制度。其主要有计件工资制、佣金制等形式。绩效制度从本义上说，是根据工作成绩和劳动效率来决定。但在实践中，由于绩效的定量不易操作，所以除了计件工资和佣金制外，更多是指依据员工绩效而增发的奖励性工资。绩效工资的前身是计件工资，但它不是简单意义上的工资与产品数量挂钩的工资形式，而是建立在科学的工资标准和管理程序基础上的工资体系。

简单来说，"绩效制度"就是为员工量身定做的一套"多劳多得"的奖励制度，是基本工资的补充。

下面以分镜这个环节为例进行说明。

> 组长基本工资：5500元。
>
> 副组长基本工资：5000元。
>
> 组员基本工资：初级分镜师3550元。
>
> 　　　　　　　一级分镜师3800元。
>
> 　　　　　　　二级分镜师4050元。
>
> 　　　　　　　三级分镜师4300元。
>
> 　　　　　　　四级分镜师4550元。
>
> 　　　　　　　五级分镜师4800元。
>
> 组长基本任务量：11分钟，副组长基本任务量：8分钟，组员基本任务量：15分钟。
>
> 绩效：超出基本任务量的，以15秒为单位，每15秒绩效300元，不足15秒不计入绩效。
>
> 例如，员工甲（四级分镜师）：
>
> 实发工资（6800元）＝基本工资（4550元）＋岗位津贴（0元）＋绩效奖金［基础绩效300×（90÷15）＝1800元］＋各类补贴（0元）＋个人相关扣款（迟到−50元，保险待定）＋奖金（优秀员工奖500元）

从上面的表格中大家已经看到，每个人每个月薪酬的最大部分是由基本工资和绩效奖金两部分组成的。但每个人还有一个基本工作量，达到这个工作量才可以拿到规定的基本工资，超出这个工作量才可以拿到绩效奖金。反之，如果没有达到基本工作量，不但绩效奖金拿不到，连基本工资都会被扣除。

可能有人会觉得这样会违反国家对于最低工资标准的要求。以北京为例，2018年8月8日下发的《北京市人力资源和社会保障局关于调整北京市2018年最低工资标准的通知（京人社劳发〔2018〕130号）》明确指出："我市最低工资标准由每小时不低于11.49元、每月不低于2000元，调整到每小时不低于12.18元、每月不低于2120元。"

如果按照上述规定，假设员工没有完成当月的基本任务量，在扣除了基本工资的情况下，到手的工资低于2120元，是否就算是违法了呢？

其实在这份通知中还有一段话："实行计件工资形式的企业，要通过平等协商合理确定劳动定额和计件单价，保证劳动者在法定工作时间内提供正常劳动的前提下，应得工资不低于我市最低工资标准。"

也就是说，如果劳动者未提供正常劳动，即每月的工作量未达标，工资是可以低于最低标准的。

因为动画制作环节比较复杂，不能按照产出量来计算员工的工作量，所以每个环节的绩效奖励制度是不一样的。

以动画制作为例，一个镜头有可能是角色只用动动嘴说话的动作，也有可能是角色跳起来旋转360°进行托马斯回旋的高难度动作，所以如果只是以做了多少秒的角色动作来计算工作量的话，对制作人员明显是不公平的。

在访问天津好传动画的总制片尚游时，他介绍说，好传的动画制作部一般会将镜头分为A、B、C、S四类，分别对应不同的难度，例如A类就是不需要怎么动的那种简单镜头，而S类就是难度最高的角色动作镜头。当然，对应的绩效奖金也不一样，S类的奖金远远超出A类，因为工作量和技术难度都高。

绩效制度的好处是能激发员工的积极性，鼓励他们加大产出量，从而推进整个项目的进度。当然，也有一些比较特殊的员工并不在乎这些。

尚游说，好传动画曾经有这样一个员工，每个月的产出量很低，算下来一个月只能拿到1000多块钱，而同岗位员工的正常薪酬是他的好几倍。于是他就去了解情况，发现这个员工家境很好，但他却特别喜欢动画，虽然一个月拿到的钱很少，但他却做得很开心，而且该员工由于家境较好，不在乎工资多少。按理说团队存在这样的员工也行，但是如果作为团队的管理者，去算一下雇佣这个员工的成本，就会发现问题了。比如社保每个月都要替他缴纳，而且他占着一个工位，使用着团队的设备，加上用水、用电等七七八八的费用，一个月也要花费三四千块钱。

后来，笔者问尚游这个员工现在怎么样了，回答说解聘了，因为没办法，雇佣这种员工，算下来团队还要赔钱，而且也会影响到周围其他员工的工作态度，弊大于利，为了团队整体的考虑，只能解聘。

10.4 升职加薪——晋升制度

没有一个人愿意一辈子都做一个普普通通的小员工,当他年纪逐渐增大,精力不再旺盛,熬夜加班赶进度的时候,再也拼不过刚毕业的小年轻时,就需要靠经验去竞争,这时候晋升制度的优越性就能体现出来。这个制度可以让经验丰富但精力下降的老员工更能发挥所长,不再去拼工作量,而可以专心于质量和管理。

但晋升是需要一定的条件的,这就需要制定出一套规则,让符合这个规则的人一步步占据高位,而且这个规则一定是有效、可行的。

在天津好传动画,每个员工进入团队之后,都会有一个单独的员工档案,每个月会有一个考核表单去记录其本月的工作情况,还会有直属领导对他的评语,每个季度都会有直接的数据显示,然后再把这些数据核算成一个总分。假如他的总分一直高于某个标准以上,就可以晋级。

以下是一个团队月度考核表的样本。

普通员工月度考核表

姓名:_____ 部门:_____ 岗位:_____

评价因素	对评价期间工作成绩的评价要点	评价尺度				
		优	良	中	可	差
勤务态度	A. 严格遵守工作制度,有效利用工作时间	14	12	10	8	6
	B. 对新工作持积极态度	14	12	10	8	6
	C. 忠于职守、坚守岗位	14	12	10	8	6
	D. 以协作精神工作,协助上级,配合同事	14	12	10	8	6
受命准备	A. 正确理解工作内容,制定适当的工作计划	14	12	10	8	6
	B. 不需要上级详细的指示和指导	14	12	10	8	6
	C. 及时与同事及协作者取得联系,使工作顺利进行	14	12	10	8	6
	D. 迅速、适当地处理工作中的失败及临时追加任务	14	12	10	8	6
业务活动	A. 以主人公精神与同事同心协力努力工作	14	12	10	8	6
	B. 正确认识工作目的,正确处理业务	14	12	10	8	6
	C. 积极努力改善工作方法	14	12	10	8	6
	D. 不打乱工作秩序,不妨碍他人工作	14	12	10	8	6
工作效率	A. 工作速度快,不误工期	14	12	10	8	6
	B. 业务处置得当,经常保持良好成绩	14	12	10	8	6
	C. 工作方法合理,时间和经费的使用十分有效	14	12	10	8	6
	D. 工作中没有半途而废、不了了之和造成后遗症的现象	14	12	10	8	6

续表

评价因素	对评价期间工作成绩的评价要点	评价尺度				
		优	良	中	可	差
成果	A. 工作成果达到预期目的或计划要求	14	12	10	8	6
	B. 及时整理工作成果，为以后的工作创造条件	14	12	10	8	6
	C. 工作总结和汇报准确真实	14	12	10	8	6
	D. 工作中熟练程度和技能提高较快	14	12	10	8	6

1. 通过以上各项的评分，该员工的综合得分是：_____分
2. 你认为该员工应处于的等级是：(选择其一) [] A [] B [] C [] D
 A.240分以上　　B.240～200分　　C.200～160分　　D.160分以下
3. 考核者意见_____

考核者签字：_____　　　日期：___年___月___日

以上的月度考核表一般在每个月底，由每名员工的直属领导填写，并上交后统一存档，作为日后晋升或降职的重要依据。

有了审核标准，还要有一个统一的晋升级别标准。例如整个团队分为几个等级，每一级别的要求和薪酬是什么，以及具体的流程等。

以下是一个团队技术等级制度的样本。

××动画团队员工技术等级制度

1.岗位职级划分

团队所有员工岗位分为六个层级，分别为：初级动画师，一级动画师，二级动画师，三级动画师，四级动画师，五级动画师。

2.待遇

2.1　基本工资：初级动画师为3550元，一级动画师为3800元人民币；二级动画师为4050元人民币，三级动画师为4300元人民币，四级动画师为4550元人民币，五级动画师为4800元人民币。

2.2　绩效：所有层级的员工，绩效单位标准一致。

2.3　各类补贴：所有层级的员工，各类补贴标准一致。

2.4　个人相关扣款：迟到扣款标准一致，旷工扣款标准为员工的基本工资除以30天。

3.升降级制度

3.1　时间：每三个月进行一次员工的升降级。

3.2　评估标准：由各组内部讨论决定。

3.3　员工升级流程：由员工本人提前15日向本组组长提出申请，组长认可以后，在每周的例会中提出，团队组织相关人员，对该员工这三个月的工作情况进行评估，然后在例会中向核心团队汇报，经认可后，在下个月升级，其工资也相应提升。

3.4　员工降级流程：组长会制定出本组的工作要求指标，并每月公布每名员工的完成情况，如果员工在三个月的时间内，平均指标不达标，由组长在例会中提出，团队组织相关人员，对该员工这三个月的工作情况进行评估，然后在例会中向核心团队汇报，经认可后，在下个月对该员工降级，其工资也相应下降。

4. 组长和副组长

4.1　原则上，每个组都将设立组长一名，统一管理本组员工的制作。

4.2　在本组组员人数达到5人以上时，可以在例会中申请增加一名副组长，协助进行管理。

4.3　副组长的基本工资为5000元，工作量可以适当降低，但绩效、补贴标准和组员一致。

4.4　在本组组员人数达到15人以上时，组长可以在例会中申请增加第二名副组长，协助进行管理。以后组员每增加10人，可以申请继续增加副组长。

第11章
细心与耐心：动画播出流程管理

11.1　广电部门的送审流程规范

11.2　播出平台的播映流程

11.3　动画片著作权代理发行

当一部动画全部制作完成以后，就需要准备播映了。但是无论是在电视台还是网络媒体上播映，都需要通过一系列的手续。这些手续需要提供的资料比较多，而且流程也比较繁琐，这就需要用极大的细心去处理每一份提交的材料，用极大的耐心去推进每一个流程，必要的时候甚至需要一些非常规手段。这对该环节负责人的细心、耐心、应变、组织等方面的能力要求较高。

其实对于一些小短片来说，在网络媒体播出不需要什么手续，自己注册个账号后上传就可以。但是如果是几十集的系列动画片，即便是在网络媒体上播出，也需要拿到国家广电总局的《电视动画片发行许可证》。

2007年12月28日，广电总局向各省、自治区、直辖市广播影视局，新疆生产建设兵团广播电视局发出《广电总局关于加强互联网传播影视剧管理的通知》，其中明确指出：

"二、加强互联网传播影视剧管理。要遵循互联网的特点和规律，按照社会主义先进文化建设的要求，加强领导、明确职责、落实任务，切实加强互联网传播影视剧的管理，以管理促发展，以发展促繁荣。用于互联网传播的影视剧，必须符合广播电影电视管理的有关规定，依法取得国家广电总局颁发的《电影片公映许可证》《电视剧发行许可证》或《电视动画片发行许可证》，同时获得著作权人的网络播映授权。用于互联网传播的理论文献影视片须获得国家广电总局颁发的《理论文献影视片播映许可证》。未取得《电影片公映许可证》的境内外电影片、未取得《电视剧发行许可证》的境内外电视剧、未取得《电视动画片发行许可证》的境内外动画片以及未取得《理论文献影视片播映许可证》的理论文献影视片一律不得在互联网上传播。"

11.1 广电部门的送审流程规范

广电部门对动画片的送审有详细的流程说明，一般先要提交到所在地的省级广电局，通过了以后，由省级广电局直接向国家广电总局申报。各省的要求不一样，但基本上区别不大，这里以河南省新闻出版广电局的《部分国产电视剧（含电视动画片）发行审查》要求为例。

11.1.1 送审材料的整理

需要的办理材料列表如下。

这些材料当中，《制作机构电视剧（电视动画片）文字质量自检承诺书》和《国产电视动画片报审表》是有标准表格下载的。

材料名称	材料分类	材料类型	来源渠道	原件份数	复印件份数	材料要求
制作机构电视剧（电视动画片）文字质量自检承诺书	部分国产电视剧（含电视动画片）发行审查	原件	申请人自备	1	1	加盖公章
国产电视动画片报审表	部分国产电视剧（含电视动画片）发行审查	原件	申请人自备	1	1	加盖公章
制作机构资质的有效证明	部分国产电视剧（含电视动画片）发行审查	复印件	政府部门核发	1	1	加盖公章
剧目公示打印文本	部分国产电视剧（含电视动画片）发行审查	复印件	政府部门核发	1	1	加盖公章
每集不少于500字的剧情梗概	部分国产电视剧（含电视动画片）发行审查	原件	申请人自备	1	1	没有格式要求，由申请单位据实上报，加盖公章
图像、声音、字幕、时间码等符合审查要求的完整样片一套	部分国产电视剧（含电视动画片）发行审查	原件	申请人自备	1	1	准备1套，格式为DVD光盘
完整的片头、片尾和歌曲的字幕表	部分国产电视剧（含电视动画片）发行审查	原件	申请人自备	1	1	自行提供，加盖公章
国务院广播影视行政部门同意聘用境外人员参与国产剧创作的批准文件的复印件	部分国产电视剧（含电视动画片）发行审查	复印件	政府部门核发	1	1	非此类别无需提交
特殊题材需提交主管部门和有关方面的书面审看意见	部分国产电视剧（含电视动画片）发行审查	复印件	政府部门核发	1	1	非此类别无需提交

《制作机构电视剧（电视动画片）文字质量自检承诺书》的模板如下。

制作机构名称：_____

制作机构电视剧（电视动画片）文字质量自检承诺书

 由我公司制作完成并送审的_____集电视剧（电视动画片）《_____》，已按照国家语言文字规范标准对文字质量进行了检查，我机构对该电视剧的文字质量负责，并承担该电视剧文字质量问题的直接责任。

负责人签字：　　　　　　　　　　　　　盖章：
　　　　　　　　　　　　　　　　　　　日期：

《国产电视动画片报审表》的模板如下：

国产电视动画片报审表

送审机构（盖章）：_____

国家新闻出版广电总局　制

××××年

片名			选题		
有无更改片名			长度		集 × 分钟
制片机构					
联合制作机构					
编剧			导演		
制片人			出品人		
完成时间			投资总额		
送审材料	清晰完整样带数量		盘	片头片尾（含歌曲）完整字幕	页
	其他				
送审机构联系人	姓名	电话		传真	手机
送审日期			主管签章		
故事梗概					

在《国产电视动画片报审表》中，有一项为"故事梗概"，其填写的具体要求如下。

① 名称统一使用"××集国产电视动画片《××××》故事梗概"，黑体，小二号，居中，单倍行距；正文使用仿宋字体，小三号，两端对齐，单倍行距，首行缩进2字符。

② 页面设置：上、下、左、右页边距均为25毫米；A4纸型，单面打印；当故事梗概超过2页时，每页应有页码，页码居中。

③ 故事要叙述清楚、完整，应包含如下主要内容：故事发生的时间、地点、主要人物，故事主线的开始、经过和结局，故事主要副线的开始、经过和结局，故事所要表达主题思想的简要概述，不得使用省略号。

④ 出现错别字一律不予备案。

⑤ 正文总字数不得少于1500字。

⑥ 正文结尾应有落款，统一为"××××××公司"（即报备机构名称），日期格式为"××××年××月"，居中。

在提交送审样片的光盘DVD时，需要在送审前按照以下要求认真检查一下，以免不合要求被退还回来而耽误报审的时间。

电视剧、电视动画片样片送审告知书

各送审单位：

　　为了有利于更加快速、高效的审查工作，请配合我们在送审前仔细核查以下几个问题：

　　1.送审DVD应该为播出版式样，如何播出就如何送审。

　　2.送审DVD是否标注了时间码（时间码请标注在屏幕上部边角，不能与字幕重叠）。

　　3.送审DVD是否完整规范，画面清晰、声音清晰（声音不得有混音、叠音、声音轨道混乱的现象）。

　　4.送审DVD字幕应校对清楚，杜绝错别字。请注意勿因错别字过多导致DVD被退回而延误审查。

　　5.如发现送审的DVD质量不符合送审要求、未标注时间码、错别字过多等问题，我局将不予审查，DVD退回送审单位。由此造成的审查进程延误由送审单位自行负责。

　　6.经过修改后第二次以上报送的修改版DVD，需附修改说明，明确指出删减、修改内容及其所处位置（标注时间码），并**加盖制作单位的公章**。

7. DVD需粘贴片名标签，写清楚多少集，送交第几次审查（如"第二审"字样）。

8. 合拍剧、引进剧（含动画片）的片头、片尾必须加配中文字幕。片中如有与故事情节有关的外文对白、主题歌及插曲，请提交中文歌词大意或打出中文字幕。背景画面中与剧情有关的各种标牌内容、动画片分集故事小标题等，都应打出中文字幕。字幕除书法题名的片名等之外，必须为中文简体形式。

全部材料都准备好了以后，就需要按照办理材料列表中每一项的要求，整理、归档、刻盘、复印要求的份数，有些是要提交原件并加盖公章的。最终按照要求，将材料送至相关的部门办公室，并耐心等待就行了。

11.1.2 送审流程和注意事项

按照相关部门公布的发行审查流程图，这些材料提交以后还要经过政府部门内部的多个流程才能完成审批，具体的发行审查流程如图11-1所示。

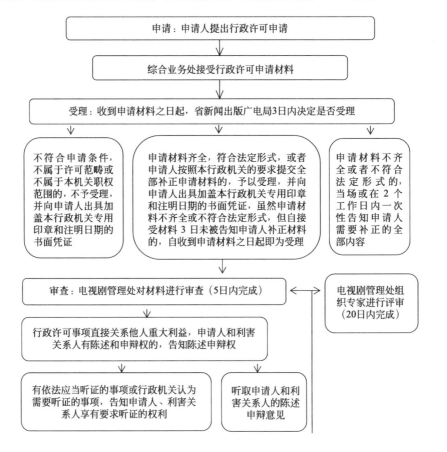

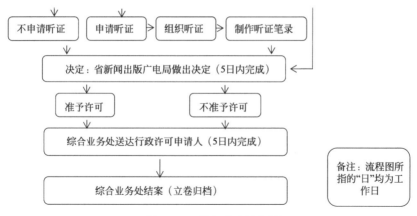

图 11-1　发行审查流程图

其中有一项是"电视剧管理处组织专家进行评审",这是指会组织一批相关的专家来集中观看提交的 DVD 样片,一般都会拿纸拿笔盯着样片仔细看,然后写下来第几集第几分钟第几秒哪句台词不合适、哪个动作不合适等审批意见,等到大概 20~30 天以后,审查部门会把相关意见返还给制作团队,然后团队应尽快进行修改,修改完再提交,直到专家们认为这个片子内容上没有问题为止。

至于哪些内容会无法通过审查,这在国家新闻出版广电总局 2013 年 6 月 27 日发布的《关于加强国产电视动画片内容审查的紧急通知》中有详细描述:

> 广发〔2013〕46 号
> 各省、自治区、直辖市广播影视局,新疆生产建设兵团广播电视局,中央电视台:
> 　　近年来,国产电视动画片创作生产取得了显著成绩,年产量已达 20 多万分钟,涌现出大批优秀作品,受到广大未成年人的欢迎和喜爱。但同时也有个别动画片存在渲染暴力、画面血腥、语言粗暴等问题,部分危险情节还诱发未成年人效仿,造成人身伤害事故,引起社会舆论关注。为切实纠正国产动画片创作中的不良倾向,确保国产动画片传播正确价值观念、提供健康精神食粮,现就加强国产动画片内容审查工作提出如下要求。
> 　　一、坚持正确导向。动画片内容情节必须符合社会主义核心价值体系的要求,传播正确的世界观、人生观、价值观,大力弘扬真、善、美,积极倡导社会公德、家庭美德,通过正面情节示范,引导未成年人形成正确的道德认知和行为规范。不得以"惩恶扬善""正义战胜邪恶"等名义铺陈错误行为,追求感官刺激,传递不良理念。
> 　　二、避免暴力恐怖。动画片不宜过多出现打斗情节,渲染激烈血腥场面。

避免出现威胁他人生命或侮辱他人人格的语言，避免出现人和动物被残杀或虐待过程，避免出现使儿童惊恐、紧张不安或感到痛苦的声音或画面，避免出现容易被儿童模仿的危险行为。

三、把握健康格调。要贯穿积极健康向上的基调，弘扬正面阳光美好形象，给未成年人以美的享受和精神愉悦。要稳妥把握玄幻题材，注重体现想象力和正义感，而不要过度展示样貌丑陋的妖魔鬼怪等。要科学展示历史文化精华，不得过度改编、随意恶搞文学经典、神话传说、历史人物、历史事件等，防止误导未成年人。

四、避免崇洋西化。坚持民族风格，弘扬中华文化，鼓励表现中国题材、展示中国形象、讲述中国故事、传递中国精神，实现中国元素与动画作品的有机融合。人物形象设计、绘制风格不宜盲目模仿外国动画；慎用城堡、骑士、女巫、魔法等外国文化元素；除非情节必需，人物、地点应避免使用外国式名字。

五、加强审查把关。各省级广播影视行政部门要按照以上要求和《未成年人保护法》《加强未成年人参与的广播电视节目管理的通知》（广发［2013］17号）等有关法律和规定，做好动画片备案公示材料初审、完成片内容审查和国产动画片发行许可证发放工作，认真履行职责，严格把握标准，切实把好国产电视动画片的入口关和出口关。各播出机构要加强选片、购片管理，做好动画片的播前审查和重播重审工作，审查阶段发现问题的动画片要坚决撤换或修改，不能带着问题播出。

六、组织全面排查。各省级广播影视行政部门要组织本地少儿频道、动画频道和其他播出动画片的频道，对已购待播的国产电视动画片按本通知精神重新审查，不符合本通知要求、存在问题的不得播出。各级广播电视收听收看机构要加大对国产电视动画片的监管力度，对导向、格调存在问题的动画片，要及时发现并反映给管理部门和播出机构。总局正在组织研究制定电视动画片内容审查细则，年内完成后将正式下发执行。

特此通知

<div align="right">国家新闻出版广电总局
2013年6月27日</div>

在这里，笔者讲一下所在团队的动画片所遇到的没有通过审查的情况吧。

① 我们模仿鸟山明，让导演和编剧也进入到动画片里露了回脸，当然，都是动画人物的效果，被专家们认为该桥段太无厘头，于是，该桥段整体被删除。

② 其中有一集，注意，是整整一集，是讲一朵云飘在角色上面，如果角色

说谎话就会有闪电惩罚它。于是评委们认为这是"遭雷劈",是封建思想残余,于是删除整集。

当全部流程都走完,去领取办理结果的时候,领取人需携带有效身份证件,需持有申请人出具的委托书或其他证明材料(法定代表人无需出具)。

如果一切顺利的话,就可以拿到一份盖着公章的《国产电视动画片发行许可证》,这部动画片就有了自己的发行编号和发行资格(图11-2)。

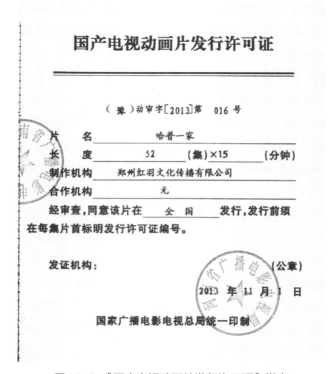

图11-2 《国产电视动画片发行许可证》样本

11.2 播出平台的播映流程

播出平台目前可以大致分为电视台和网络媒体两种类型。

11.2.1 电视台的播映流程

由于近些年,国家对国产动画的支持力度在不断加大,尤其是2008年2月14日,广电总局下发了《广电总局关于加强电视动画片播出管理的通知》,其中对境外动画片的播映时间做出了限制,而对国产动画片的播映时间支持力度大增。具体内容如下:

一、动画频道、少儿频道、青少频道、儿童频道和其他以未成年人为主要对象的频道要继续扩大国产动画片的播出规模,上星频道要着力创新思路,积极创造条件,切实开办国产动画栏目,为未成年人思想道德建设提供更多的思想精深、艺术精湛、制作精良的优秀国产动画片,为国产动画产业的发展创造良好环境。

二、自2008年5月1日起,全国各级电视台所有频道不得播出的境外动画片、介绍境外动画片的资讯节目以及展示境外动画片的栏目的时段,由原来的17:00~20:00延长至17:00~21:00。中外合拍动画片在这一时段播出,需报广电总局批准。

三、各动画频道在每天17:00~21:00必须播出国产动画片或国产动画栏目;各少儿频道、青少频道、儿童频道和其他以未成年人为主要对象的频道在这一时段必须播出国产动画片或自制的少儿节目,不得播出境内外影视剧。

四、各级电视台引进境外动画木偶剧、动画人偶剧需报广电总局批准。各级电视台不得播出未经广电总局批准引进的境外动画木偶剧、动画人偶剧。各级电视台在每天17:00~21:00之间,不得播出境外动画木偶剧、动画人偶剧。

五、所有国产动画片必须经省级以上广播电视行政部门审查通过,并取得国产动画片发行许可证,方可在电视台播出。合拍动画片、引进动画片必须经广电总局审查通过,并取得动画片发行许可证,方可在电视台播出。各级电视台不得播放未取得动画片发行许可证的境内外动画片。

六、动画频道、少儿频道、青少频道、儿童频道和其他以未成年人为主要对象的频道,要严格执行每天国产动画片与引进动画片播出比例不低于7∶3的规定。

七、各级电视播出机构要严肃播出纪律,增强知识产权保护意识,确保境内外动画制作机构的合法权益,进一步规范购片渠道,严禁播出盗版的境内外动画节目。版权过期的境外动画片,如还需在国内播放,须按有关程序重新报批。对未经批准重播的版权过期的境外动画片,各级电视播出机构一律不得购买和播出。

八、各级广播电视行政部门和各级电视台要积极扶持动画频道、少儿频道、青少频道、儿童频道和其他以未成年人为主要对象的频道的建设,配备政治强、业务精、作风正的领导班子,加大节目覆盖落地力度,增加购买和制作国产动画片的经费,进一步促进我国动画产业的发展。

> 九、各级广播电视行政部门要加强对所辖电视台播出动画片进行有效调控和监管，对违规播出盗版境内外动画片、版权过期的境外动画片，以及超时超量播出引进动画片要及时予以通报，并严肃查处整改。省级以上广播电视行政部门要设专门机构、专职人员负责动画片播映审查和播出监管工作。
>
> 十、各动画频道、少儿频道、青少频道、儿童频道和其他以未成年人为主要对象的频道要尽快制定贯彻落实本通知的节目调整方案。请各省级广播影视局负责汇总报送所辖区域内动画频道、少儿频道、青少频道、儿童频道和其他以未成年人为主要对象的频道的节目调整具体方案；中央电视台报送少儿频道节目的调整方案。

该通知的下发，使国内各大电视台对国产动画片的需求量大增。

对动画创作团队来说，动画片创作出来以后，总是希望播出的电视台越多越好。但是要切记一点，一定要尽力争取在中央电视台播出。这是因为在后续申请相应扶持资金的时候，在中央电视台播出是一个必备条件。

中央电视台其实也分为多个频道，其中少儿频道和新科动漫频道是集中播映动画片的频道，对动画片的需求量也最大，要求也最高。

通常情况下，中央电视台都会要求动画片的首播权，即动画片的第一次播出。如果在其他电视台播出过，再想拿到中央电视台播出，除非动画片的质量很高、之前的收视率很高、影响较大，否则一般都会被中央电视台拒绝。

通过广电部门审核的动画片，中央电视台一般还会组织自己的专家再审核一次，但不会有太大的改动。

每家电视台对动画片每集时长有极其严格的要求，例如每集时长是15分钟，那就必须严格卡到15分钟整这个点上，多一秒少一秒都不行。这其实也好理解，电视台的节目播出时间都是有严格要求的，节目和节目之间的时间必须严丝合缝。

动画片的提交格式要求也有不同，一般都会要求PAL制，即帧频为25fps，标准分辨率为720×576像素。但有些电视台会要求提供高清视频，放在自己的高清频道或者网站上使用，格式一般为mp4或者mpg格式。这些都要根据不同电视台的要求，对动画片的视频进行重新输出。

在中央电视台播出以后，可以要求相关频道开具一份《播出证明》，写明制作单位、动画片名字、许可证号、播出时间等信息，并盖上中央电视台相关频道的公章。其他电视台一般也能开具相应的《播出证明》。

如果要送到国外的电视台播出，就需要遵守当地的习俗。例如我们之前制作的52集动画片《哈普一家》，在送到阿拉伯地区电视台播映的时候，因为哈普妈

妈这个角色的女性特征太明显——服装太紧身、胸部太突出，且面部没有蒙面，被要求修改，而另一个角色哈威威，则因为胸前有类似十字架的符号，也被要求修改（图11-3）。

图11-3　不符合阿拉伯地区播出要求的角色形象设定

可能很多人会关心电视台能给多少购片费的问题，这其实还是要看动画片的质量。如果是质量不高、影响也不大的动画片，电视台一般是不会给购片费的，尤其是主流电视台，因为现在相关的动漫扶持政策要求动画片在电视台播出才可以申请奖励，所以能播出已经很好了。而下面的市县级电视台，往往会采用置换的形式，例如每集可以给出30秒的广告时间，动画片制片方可以将这个时间段变成两个15秒的广告位去销售，销售所得归制片方所有。

11.2.2　网络媒体的播映流程

网络媒体其实就是各大视频网站，例如腾讯视频、优酷、爱奇艺等。几乎每个视频网站都会有专门的动漫或少儿板块，用来播映动画片。

网络媒体可以随时随地点开播放，而且可以一次性看很多集，不像电视台只能在固定时间播出两集左右。

其实网络媒体和电视台最大的区别是，网站主要关心的是这部动画片的流量价值，通俗点说就是这部动画片最终能给这家合作网络媒体带来多少流量。对于网站来说，流量就是他们的钱。网站对一部动画片的评价标准就是观众喜欢不喜欢看。

网络媒体是以流量，即把观众喜欢不喜欢看作为出发点，以此为驱动，去决

定这部动画片一系列的发行动作。这就和电视台不太一样，即便现在的电视台，也不会以观众为驱动，起码不会把观众放在第一位。这就是一些动画片本来收视还不错，而因为政策要求等因素，就突然下线的原因。

动画片制片方在和网络媒体接触的过程中，并不是这个网站视频部门的负责人一个人拍板就能定下是否购买该片。他们都要听广告部门和商务部门的意见，而且都是部门负责人之间的碰撞。有时候视频部门觉得这部动画片好，但商务部门那边说动画片中的某个形象和网站合作的广告主有冲突，那可能就不行。

在和网络媒体谈判动画片播映时，一般可以分为独家播映和非独家播映两种形式。

独家播映是只在这一家网站进行播映，不允许授权给其他网站播映。而非独家播映则正相反，在这家网站播映的同时，还可以跟其他网站签订播映协议。

这两种形式的价格是不一样的，独家播映权的价格要高于非独家播映权。毕竟动画片制片方只能在这一家网站拿到播映费用。而网站对独家播映权也很慎重，相对来说质量比较高的动画片才有资格签独家播映的协议。

协议签订以后，根据网站的要求提交或直接上传动画片的视频，由于现在带宽升级，网速也快了，所以网站都会要求制片方提供高清1080P的视频。

上传完视频以后，再根据网站的要求，提供动画片的海报、宣传画、剧情简介、导演简介等相关宣传资料，全部准备完毕以后，网站就会把这部动画片放在相应的板块中。这时网站也会适时将动画片的相关资料推到页面的显眼位置，宣传并推荐这部动画片，吸引观众点击进行观看（图11-4）。

图11-4 动画片《快乐小郑星》在爱奇艺少儿板块的首页推荐图

网站匹配的宣传资源越多，这部动画片的收视率就越好。比如《快乐小郑星》在2014年12月4日登录爱奇艺网站，前一周放在爱奇艺少儿板块首页的轮播大图中进行宣传，仅仅几天时间就达到105万的总播放量，但当宣传图被从首页显眼位置撤下以后，收视率就开始大幅下降。

如何让网络媒体配合宣传呢？2012年左右，在网络上播映的动画片很少，优质的动画片更是稀缺资源，所以网站很愿意配合宣传。

天津好传动画最早做的一部动画片《海岸线上的漫画家》曾和当时的"土豆网"合作。动画上线时，在"土豆网"的首页及"土豆动漫板块"的首页和专区显眼位置，都有这部动画片的宣传图。更夸张的是，甚至连网站上每个视频前面的15秒贴片广告上都有这部动画片的信息。如果在看网站上其他视频的时候暂停，画面上就会出现这部动画片的宣传图，鼠标一点就进入到这部动画片的播映页面了，甚至在北京汽车的流媒体上都能看到这部动画片。

而随着动画片数量的不断增加，网站对动画片的支持力度也不像以前那么大了。再像以前那样只拿出一个播放权，就想要匹配特别好的宣传资源已经很难了。如果想拿到特别多的S级宣传资源，光给网站独家播映权都不行，网站一般会要求参与这部动画片的投资，或者有战略级别的合作才可以。

至于动画片制片方能拿到的播出费用，一般都与总播放量挂钩，总播放量越高，动画片制片方拿到的费用就越多，具体费用还是要看和网站签订的具体协议。当然也有动画片是按片子的分钟数去计算费用的，具体费用还得看和网站相关人员如何协商，这些费用的具体数字波动性很大。

除了上述播出费用，制片方还有其他的形式与网站合作，例如可以在流量上做对赌，即这部动画片超过多少流量之后，网站要再给制片方多少费用，这可以签订阶梯型的合约，即达到100万、500万、1000万流量分别要再付多少费用。再比如会员的分成，就是有人注册网站的收费会员以后，看的第一个视频就是这部动画片，那么制片方也可以分到一部分钱。还有的网站把这部动画片做付费播放，假设观众看一次花1.5元，制片方还可能会分到0.5元，类似这样的还有很多种模式，但是都得逐项去谈。

其实如果制片方一开始就只打算在网络媒体上播映的话，在整部动画片策划初期就可以和网络媒体联系。一般要提供剧情大纲，甚至会提供几集剧本，通常前三集是必须要提供的。然后再把相关的美术设定以及很核心的商业要素都放在上面，有可能的话再带上一集片花之类的。准备和能看到的资料越多，网站越好评估这个项目。

11.3 动画片著作权代理发行

著作权也称版权,是作者及其他权利人对文学、艺术和科学作品享有的人身权和财产权的总称。正常情况下,一部动画片的著作权属于这部动画片的创作团队。

动画片著作权代理发行,指动画片的创作团队将这部动画片的发行权委托给第三方代理,由第三方去寻找播映平台,获得的收入由创作团队和第三方以约定的比例分成。

这种代理发行一般是由于动画片创作团队缺少发行渠道,也无力去寻找播映平台,于是将这部动画片的发行权交给专业的动画片发行公司,由他们去安排播映。

这在影视行业非常普遍,因为一般动画创作团队都是一帮埋头苦干的制作人员,而发行则需要有较多的播出渠道关系,以及经常要往外跑的业务人员,所以性质完全不一样。目前国内专业的动画片发行团队也越来越多。

合作的流程相对也简单,当制片方拿到了广电总局发放的播映许可证后,双方可以先签署一份《动画片著作权代理发行合同》,主要包括以下内容。

① 授权内容:要将代理发行的这部动画片的信息写清楚,包括动画片的片名、集数、时长、总时长等。

② 代理区域:国内一般都是中华人民共和国领土内(除香港、澳门、台湾地区外)的所有区域。国外则要确认所发行的国家。

③ 授权代理期限:一般是3年以上。

④ 独家代理权:发行方一般都会要求独家代理权,如果非独家的话需要注明。

⑤ 费用分担:一般情况下,盘带、碟片等宣传发行物料费用由制片方承担。其他费用由发行方承担。

⑥ 双方的权利和义务。

⑦ 双方的联络人。

⑧ 许可代理费用及支付:一般都是从这部动画片的收入中,按照双方约定的比例扣除一部分给发行方,作为发行方的许可代理费用。一般发行方会拿30%左右,具体还要看双方的约定。

签订完这份合同以后,动画片制片方要出具一份加盖公章的《授权书》给动画发行团队。这样发行方就可以拿着《授权书》和动画片,去联系相应的播出渠道了。

授权书

××动画创作团队授权××动画发行团队在中华人民共和国境内独家代理以下节目的数字电视、网络播映权的许可使用。

一、授权作品：《××××》第×季，共×集，每集×分钟。

二、授权区域：中华人民共和国大陆地区。

三、授权权利：独家代理授权作品在授权区域内电视播映权的许可使用，以及网络播映权的许可使用。

四、许可使用范围：中华人民共和国大陆地区数字电视、网络平台。

五、授权期限：2019年1月1日至2021年12月31日

六、授权方特别声明：授权人保证完全拥有授权节目的著作权权利，如因授权人权利瑕疵而引发授权作品的数字电视、网络平台播映版权侵权纠纷，与被授权人××动画发行团队无关，由授权人承担全部相关的法律责任。

××动画创作团队（公章）

2019年1月

在发行的过程中，发行方会要求制片方以PPT或PDF的形式制作一份该动画片的项目介绍（图11-5），其中包括以下内容。

图11-5 动画片的项目介绍PPT

① 项目介绍：这部动画片的片名、类型、片长、目标人群、内容简介以及发行许可证编号等；

② 角色介绍：这部动画片中主角们的档案，包括名字、年龄、性格介绍以及形象设计图等；

③ 场景美术：主要展示主场景的设计图，并简单介绍美术风格和设计思路；

④ 分集内容介绍：这部动画片前几集的名字、内容简介以及截图；

⑤ 其他：可以包括这部动画片的宣传亮点、制作团队介绍等。

因为发行方要联系的电视台和网络媒体有数百家之多，一般都会把这部动画片的项目介绍发过去，播映平台有兴趣了就可以进一步沟通。

如果发行方还要组织一些路演活动，例如发布会、商演等，需要制片方的导演等相关人员出席的，双方也会进行进一步的协调和沟通。

第12章
品牌的价值：后期市场开发

12.1 动画角色形象VI手册

12.2 动漫形象品牌合作与授权

12.3 其他的市场开发项目

12.4 他山之石——迪士尼的动画产业链

当动画片播映以后，围绕着这部动画片的后期市场开发就要开始了。

后期市场开发包括这部动画片的DVD、图书、形象授权以及相关的衍生产品等。这其实是在动画片的播映费用拿到手以后，再进行的二次市场开发。

拥有"阿狸"动漫形象的北京梦之城文化有限公司前CEO于仁国曾经说过："做动漫有点像是经营一个品牌，品牌一旦有了知名度，就有了很多商业机会。当初通过网络，使得'阿狸'的形象深入人心，这为我们以后销售各种产品打下了基础。"到2012年8月，"阿狸"的周边产品达400多种，品类包含毛绒公仔、服饰、箱包、文具、生活用品等，年盈利额占梦之城总盈利额的80%左右，并与服装、床品、饰品、护肤品、玩具、游戏等多个领域的50多家国内外企业达成了授权协议，创造了一系列经典的组合产品。❶

湖南蓝猫动漫传媒有限公司则成功打造了"蓝猫"的动漫品牌，蓝猫动漫授权的企业有197家，产品涉及16大行业的6600多个种类，全国授权专卖店4500余家，累计销售光碟2.7亿套，累计销售蓝猫图书26亿册，实现了中国动漫产业化经营的新飞跃。❷

从以上数据可以看到，如果后期的市场开发得当，动画片完全可以经过一些市场化操作，以"品牌"的形式去运营，从而继续为团队带来更多的利润。

12.1 动画角色形象VI手册

VI全称Visual Identity，通译为视觉识别系统。而动画角色形象VI手册，指为动画片中主要角色进行形象再设计，使动画片中的形象适合印刷在各个产品上，并规范其使用方式，为后续的角色形象授权打下基础。

12.1.1 角色形象二次设计

为什么需要对动画片中的形象进行二次设计呢？

从技术角度出发，是因为动画片中使用的都是位图，而要将角色形象印刷到产品包装、衣服、箱子，甚至超大海报上，一般都需要矢量图。位图有像素限制，如果将一张800×600像素的"位图"拉大到2400×1800像素的话，就会出现大量的"马赛克"。而矢量图则可以无限放大，所以在印刷行业通常都要求使用矢量图。

❶ 《中国动漫产业发展案例研究》编写组. 中国动漫产业发展案例研究. 杭州：浙江工商大学出版社，2016：7.

❷ 《中国动漫产业发展案例研究》编写组. 中国动漫产业发展案例研究. 杭州：浙江工商大学出版社，2016：263.

从设计角度出发，是因为已有角色的形象设计，包括它们在动画片中的各种表情动作，都是为了满足动画片中的剧情需要而存在的。当这个角色脱离了剧情，要印在各种印刷品上进行展示时，就需要满足受众对视觉的需要。例如角色的脸部要放大来突出，形象要有一定的识别度，色彩搭配要提升饱和度，以及搭配文字等。接下来我们用一个案例来给大家展示一下设计的过程。

道咔是《哈普一家》中的小配角，图12-1是它在动画片中形象设计的转面图。

图12-1　道咔的转面图

先要把它Q版化，因为脸部五官最能传达角色的喜怒哀乐等情绪，所以要将角色的脸部放大，头身比达到1∶1或者1∶2，使面部表情突出。

再来设计一款能把它的个性传达给观众的姿势（POSE），这一步可以多出一些草图方案，并把它们放在一起，看哪一款能迅速抓人眼球（图12-2）。

图12-2　道咔的形象设计草图

将选定好的这款POSE细化，图12-3展示了细化过程，左图太中规中矩了，中图让角色的身体稍微侧一些，增加了纵深感，右图则是让角色的双脚内收，把角色有些内向的性格突出出来。

图12-3　道咔方案的细化过程

然后就需要在标准的矢量绘图软件中将角色绘制出来，例如Adobe公司的Illustrator软件，或者是Corel公司出品的CorelDRAW软件。这里推荐前者，因为Illustrator保存的ai格式是业内的标准矢量格式，无论放多大都不会出现失真的情况。

绘制完成以后，还需要加上一些文字、背景或装饰图案，和角色形象组合在一起，这样传达的信息更丰富。图12-4右图是将形象设计印在T恤衫上的效果图。

图12-4　道咔的方案完成稿和效果图

12.1.2　品牌形象基础部分与造型设计

角色形象进行了二次设计以后，就需要将每一个主要角色看作是一个品牌，围绕着他们进行基础部分与造型的设计。

注意，主要是围绕着"主角"们进行设计，因为一部动画片，主角们是出场次数最多的，也是最容易被观众记住的，市场认知度相对较高，容易打开市场。而出场次数少的配角，一般都没有必要围绕着它们去设计。

首先要设计的是这个角色的标准形象图，一般都会由角色形象、名字和一些装饰道具所组成；其次还要有它的专属卡通形象标志，一般都是将该角色的名字进行字体设计；最后还要有它的专属标准色，并配上印刷专用的CMYK色值（图12-5）。

接下来就是这个角色的各种动作和POSE，要尽量符合这个角色的个性，将形象规范起来。例如我们设计的《哈普一家》中的哈小爱这个角色，她的个性特点是自信大方、可爱活泼。根据这些特点就可以设计一些运动、跳舞、玩耍的姿势、动作（图12-6）。

图 12-5　角色标准形象图

图 12-6　角色形象规范

　　角色形象绘制完成以后,一般要制作成三种不同效果,即全轮廓线、仅外轮廓线和无轮廓线。这样可以方便客户印刷到各种底色的产品上。

　　最后是应用元素和图形组合。

　　应用元素指将能代表该角色的小道具提炼出来,数量在5个左右,经过一些排列,组合设计成图案效果。

　　图形组合是将角色的形象和道具、文字组合在一起(图12-7)。

图 12-7 应用元素和图形组合

以上是一个角色的设计部分,我们还要继续把其他主要角色也都设计完成。

在《哈普一家》和《快乐小郑星》两部动画片中,我们选取了十几个角色,都做了整体的品牌形象设计,基本上覆盖了所有适龄男生和女生的主要类型。如果商家产品的受众人群有针对性,例如喜欢运动的青少年等,都可以从中找到合适的角色形象设计,并运用到自己的产品上(图12-8)。

图 12-8 《哈普一家》和《快乐小郑星》中的角色形象设计

12.1.3　品牌形象应用部分

所有主角的形象设计完成以后，如果直接拿给商家看，依然会不够直观。因为绝大多数商家都不是搞美术出身，很难去想象出来这些角色印在自己产品上会是什么样子。这时就需要再制作出品牌形象应用部分。

动漫形象的产品应用范围可以大致分为服饰、文具和日常用品三大类。将先前设计好的形象设计放在相关产品上，实际上就是制作一些将形象印制在产品上的效果图，这样商家看起来会直观得多。

服饰部分包括日常穿的T恤衫、背心、裙子、短裤、卫衣、人字拖、雨靴、帽子等，服饰的样式可以多样化（图12-9）。

图12-9　服饰产品应用部分

文具部分包括日常使用的书包、笔记本、手提袋、文具盒、笔、剪刀、尺子等，如果所针对的人群是小学生，可以尽量把颜色设计得鲜艳一些（图12-10）。

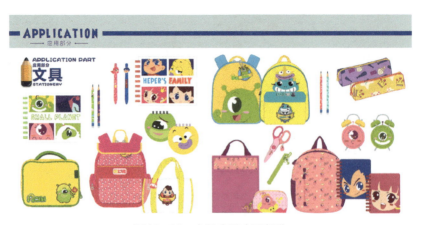

图12-10　文具产品应用部分

日常用品部分包括生活中经常使用到的水杯、抱枕、手表、盘子、钟表、拉杆箱、床上用品等，展示的种类越多越好（图12-11）。

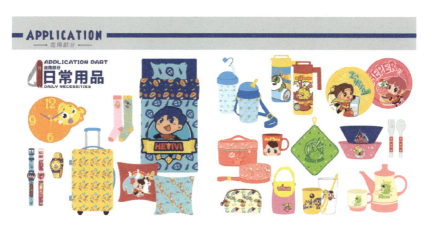

图12-11　日常用品应用部分

除了上述三大类以外，其他产品也可以进行再设计，这里就不再一一举例了。

当整套的动画角色形象VI手册完成以后，就可以拿着这套手册去找相关的商家谈角色形象和产品结合的合作事宜。

当产品和动漫形象结合之后，通过各种动漫形象的强化宣传，产品品牌会更加容易被认知，这对于动画片制片方和商家来说是一种"双赢"。

12.2　动漫形象品牌合作与授权

前些年国内动画圈流行这样一种说法，认为动画片的盈利主要依靠"动漫衍生产品"。但从笔者这些年的观察来看，凡是举全公司之力大举开发衍生产品的动画公司，能赚到钱的百里挑一，剩下的那99家全都是亏损的。

究其原因，还是因为动漫衍生产品的投资太大，而动画片制片方完全没有市场经验，设计出来的产品和市场的需求又有偏差，导致花了巨资生产出来的产品卖不出去，最后只能低价处理掉。

所以在这里也建议大家，如果没有开发产品经验和市场销售渠道，最保险的办法还是将动漫形象以合作或授权的形式，交给其他更专业的公司来做。

动漫形象的品牌合作模式有很多种，但主要分两大类，分别是营销公关合作和形象授权合作。

营销公关合作一般分为以下几种类型。

① **活动**：公关发布会、促销活动、行为艺术、卖场展示、装置合作，等等，在这些线下活动中可以使用动漫形象做宣传；

② **广告**：使用动漫形象拍摄制作动画广告、短片、平面广告、户外广告等，还可以用动漫形象做代言，包括广告、产品、促销等，或单项合作；

③ **促销**：使用动漫形象与企业品牌产品联合促销互动；

④ **公益**：公益活动、公益代言。

营销公关合作基本上都是一次性的，而且这些活动很少会产生收益，所以动画片制片方一般都是一次性收取费用，很少有事后分成的形式。

相比之下，形象授权合作则是一项长期的，可以直接产生收益的合作形式，所以也最受动画片制片方的重视。

动漫形象授权具体是指商家可以运用动画片制片方的商标、角色形象及造型图案在商品的设计开发上，取得销售权，并向授权者支付相应的费用，即权利金。

具体合作的形式也可以分为以下几种。

① **商家一次性付款**：这种形式是最常用的，双方约定权利金的具体金额，由商家一次性付给动画片制片方，在约定好的时间期限内（一般为1～3年），以及授权品项内（指具体哪些种类的产品可以使用形象），对自己的产品进行销售。

② **设定最低权利金，双方再对销售额进行分成**：这是指商家先一次性付给动画片制片方一笔权利金，具体金额要低于形式①，待1年或合作期满后，商家公开产品销售的总金额，双方再以约定好的比例分成。

③ **直接分成**：即没有最低权利金，待1年或合作期满后，商家公开产品销售的总金额，双方再以约定好的比例分成。

图12-12　动画片《快乐小郑星》角色形象授权的创可贴产品

上述的②和③两种形式，都牵扯到商家公布的销售额是否真实，而动画片制片方也不太可能派人去监管，所以并不常用。

对于一般动漫形象授权的权利金的具体金额，要视动漫形象的知名度而定，知名度很高的形象，如《熊出没》之类，年度权利金能达到数十万元，而名不见经传的动漫形象，一年的权利金也许只有几千元。图12-12为《快乐小郑星》角色形象授权的创可贴产品。

在形象授权合作中，首先双方要签署一份《动漫形象授权许可合同》，其中必须要包含的部分如下：

> 鉴于甲方作为"××××××××"卡通形象版权方，拥有卡通品牌"××××××××"及其相关作品著作权；
> 鉴于乙方在＿＿＿＿＿＿情况下要使用"××××××××"形象；
> 根据《中华人民共和国合同法》及相关法律、法规，甲乙双方本着平等互利原则达成以下协议：
> 甲方授权乙方为"××××××××"及其相关作品官方被授权商。
> **授权品项**：＿＿＿＿＿＿＿＿＿＿＿＿＿＿＿＿＿＿
> **授权期限**：＿＿年＿＿月＿＿日至＿＿年＿＿月＿＿日
> **授权区域**：中国大陆（不包含台湾、香港、澳门地区）；
> **最低权利保证金**：乙方需向甲方交付一次性授权金，总额共＿＿元人民币（RMB＿＿元）。
> **市场推广**：甲方有义务配合乙方进行与"××××××××"形象相关的市场推广活动，费用由乙方负责，甲方提供相关的推广用元素等内容。
> **协议生效**：本协议经甲乙双方签署并加盖公章之日起，乙方在三个工作日内将第一次授权金＿＿元人民币（RMB＿＿元）按银行汇款方式汇到甲方指定账户，甲方确认收到汇款后合同方可生效并在2个工作日内提供平面的卡通品牌"××××××××"形象素材等资料电子文档及授权书给乙方。

其实如果动画片制片方有一定的市场运营能力的话，也可以自己尝试着去开发一些产品，并自己进行销售。

杭州阿优文化创意有限公司主打的原创动漫品牌"阿U"，并不是只做动画片或漫画，而是横跨产业链，把"动、漫、游"整体打通。阿U的规划是核心产品由自己控制，文具类、童装类、儿童护肤品类这三大类都由阿U自己开发，不做授权。只有这些核心行业做顺以后，阿U这个品牌的衍生产品开发才会往前推

进。如果只是做品牌授权的话,一是收益非常微薄,二是衍生产品的开发没有主导权,也没有重点,在市场上无法形成拳头产品,品牌在市场上也没有地位。❶

12.3　其他的市场开发项目

除了上述的市场开发项目以外,还有一些可以由动画片创作团队自己完成的项目,例如动画片DVD、周边图书以及衍生产品等。

12.3.1　动画片DVD的开发

当一部动画片制作完成以后,一般都会发布一套DVD光盘,里面包含了整部动画片。虽然现在还用DVD看视频的人已经不像以前那么多了,但是多多少少还是会有一些市场,这时创作团队可以在DVD中加入一些正片中没有的番外,或者是制作幕后等视频,甚至还可以随DVD附赠一些小礼品,这些都会对DVD的销售起到一定的推动作用。

发行DVD一般要联系一家正规的电子出版社,由出版社去统一发行。正常情况下出版社是不会收取费用的,但是会要求最后的销售分成,双方约定好一个比例即可。

出版社一般会要求动画片创作团队自己设计DVD的包装,或者让专业的设计师来进行设计,包括外盒和碟片的包装设计等(图12-13)。

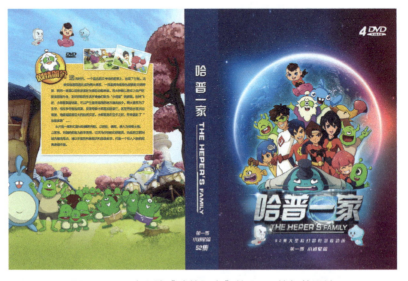

图12-13　动画片《哈普一家》的DVD外包装设计

❶ 秦超.动漫营销.北京:清华大学出版社,2013:174.

实事求是地说，对于动画片DVD的销量真的不要抱太大希望，除非是真的特别火的动画片，否则动画片DVD的销售记录一般都会惨不忍睹。

12.3.2 动画片周边图书的开发

动画片周边图书也分几种不同的形式，其中最常见的，就是把动画片中的镜头截屏，重新排版并添加文字，做成和动画片情节一样的"截屏书"，其实就是相当于动画片的漫画书。这种书和上述的DVD一样，除非动画片特别火，否则也不会有太好的销售量。

另一种形式就是使用动画片中的形象，根据市场的需求，再创作一本全新内容的书。但这就相当于是一个全新的项目，工作量会增加很多。这种书的好处就是，一旦把握住了市场的需求，再结合动画片角色形象从而有了一定的知名度，有可能获得更多的回报。

无论是哪一种形式，首先要做的还是先联系一家正规的出版社，因为正式出版的图书必须由出版社去运作。

重新创作一本书，就需要和出版社的编辑们坐下来开一个选题会，确定市场需求后，组织相关人员开始创作。

我们之前做完动画片《哈普一家》后，就和出版社的编辑一起策划了一本以儿童急救知识为主题的书，使用《哈普一家》中的动画角色形象，并找专业的医护人员和编剧，重新编写了内容，又和动画创作团队的人一起，把内容全部以漫画的形式绘制出来。经过出版社编辑们的几次调整以后，才正式出版。

书的全名是《儿童常见意外伤害急救手册》（图12-14、图12-15），因为市场上针对儿童意外伤害急救的书不多，这种全漫画的形式更是少之又少，所以销售情况相当理想，当年又入选了"农家书屋"的国家采购计划。

图12-14 《儿童常见意外伤害急救手册》

因为整本书的内容都属于重新创作，所以需要一定的资金投入。这个问题可以和出版社一起商量，如果选题确实很好，出版社也会以稿酬的形式投入资金，来共同完成这本书。

图12-15 《儿童常见意外伤害急救手册》内页

在国内这种大环境下，一本书的盈利一般不会太高。出版社一般会支付版税率为8%的稿酬，也就是说假如这本书定价是20元人民币，每卖出去一本，稿酬是20×8%=1.6元，即便能卖出1万册，稿酬也只有16000元。

12.4 他山之石——迪士尼的动画产业链

在探讨如何对动画片进行后期市场开发的问题时，不妨把视线放得更开阔一些。在整个动画圈，把动画片后期市场开发做得最好的团队，无疑就是业内巨头——美国的迪士尼公司（The Walt Disney Company）。如今的迪士尼已经远远不止于从事动画这一个行业了，旗下拥有迪士尼手表、迪士尼饰品、迪士尼少女装、迪士尼箱包、迪士尼家居用品、迪士尼毛绒玩具、迪士尼电子产品等多个产业。

2017年6月6日，全球最大传播集团WPP旗下调研公司凯度华明通略（Millward Brown）发布了2017年的品牌报告，在"2017年BrandZ全球最具价值品牌100强"(2017 BrandZ Top 100 Most Valuable Global Brands)榜单中，迪士尼公司以520.40亿美元排名第18位。

这一切，源于1929年。

在1929年10月，美国纽约股票市场崩盘，接下来的几年里，美国经济陷入严重衰退，史称"大萧条时期"（the Great Depression）。

同年，一个美国商人找到了迪士尼的创始人沃尔特·迪士尼，要求准许将当时风靡一时的米老鼠形象，印在他生产的儿童写字台上。沃尔特以300美元的价格同意了这一请求。加州当地的一名妇女夏洛特·克拉克（Charlotte Clark）以米老鼠为原型制作玩具，她找到迪士尼工作室征求销售权。沃尔特很喜欢这些玩具并资助她购置生产玩具所需的设备，他把米老鼠形象免费授权给这位妇女，当然这位妇女也是在替米老鼠进行免费宣传。沃尔特的远见使他意识到这件事情的重要性，经过他的悉心打理，米老鼠授权产品成了一笔大买卖。1930年，在罗伊的授权下，玩具制造商乔治·博格费尔特有限公司（George Borgfeldt & Co.）制作了许多米妮、米奇形象商品，包括米奇游行手杖、手套、木偶、拨浪鼓、花炮、手帕、烟灰缸、玩具茶具等产品。❶

于是，迪士尼的动画产业链就这样创建起来了，1929年也被业内普遍认为是动画片产业化的开端（图12-16）。

图12-16　迪士尼商店中的商品列表

❶［美］露易丝·克拉斯薇姿. 给自己一个梦想：沃尔特·迪士尼传. 杨茜译. 北京：中国友谊出版公司，2011：70.

随后，在与堪萨斯市的经销商赫尔曼·凯·卡门（Herman Kay Kamen）的合作中，双方进行了深入的谈判，并签署了协议。迪士尼公司将更多的形象委托给卡门去开拓市场，并要求卡门保证商品质量，这样才能维护迪士尼的声誉。而卡门也不负众望，一年之内，迪士尼公司从卡门的商品版税和其他收益（例如流行音乐的单曲乐谱）中营利20万美元。这种授权产品后来成为好莱坞电影公司的重要营利手段，现在已经发展为电影销售链条中的常规手法。

这中间还有一段小故事：据说有一天，迪士尼接到了一个陌生人的电话，说可以让迪士尼不费吹灰之力就获得大笔收入，迪士尼将信将疑地和这个名叫卡门的年轻人见了面。

卡门对迪士尼说："现在全世界的商店里都在出售米老鼠的纪念品，但他们都没有经过迪士尼的授权。"卡门说他可以自告奋勇去讨要这本应属于迪士尼的钱，要让商家偿付批发价的5%，如果每一种盗版商品都偿付的话，这将是一笔极高的收入。说完卡门掏出了5万美元放在迪士尼面前，说："我只要求讨来的钱我们平分，这是5万美元的预付金，我坚信我能在不久的将来就把这笔钱赚回来。"

迪士尼心动了，就授权并委托卡门去做这件事，于是，迪士尼的传奇就这样开始了。不但自己在大萧条期间长盛不衰，还挽救了至少两家濒临破产的公司。

英格索尔-沃特伯里时钟公司（Ingersoll-Waterbury Clock Company）与迪士尼签订了一份协议，开始生产英格索尔米老鼠手表（the Ingersoll Mickey Mouse Watch），两年内销量达到250万只，在大萧条时期壮大了起来。

莱昂内尔公司（Lionel Corporation）获得授权生产米奇和米妮手推车，很快就销售了25万件玩具，并带动了自己的玩具火车轨道的销售，很快从破产阴影中走了出来，获得了新生。

综上所述，我们能从中获得什么样的启示呢？

① 动画片的受欢迎程度决定了这部动画片产业链起点的高度。迪士尼正是因为米老鼠的热播，让这只小老鼠的形象传播到各个角落，并深入人心，所以它的知名度和识别度就高，愿意购买印有米老鼠形象商品的消费者就多。这样就可以在跟商家谈判的时候，获得更主动的地位，从而抬高该角色形象的授权费用。

② 如果动画片的播映情况不理想，也可以通过低价、大量的授权，让印有这部动画片形象的产品迅速在市场上铺开，从而达到宣传形象的目的。在米老鼠授权的初期，沃尔特·迪士尼就把米老鼠形象低价授权给个人、小商家，甚至一些濒临破产的商家，让他们生产多种类的产品去销售，从而使米老鼠的形象在市场上大量出现，也提高了自身的知名度，然后就可以逐次提高相关的授权费用。

③ 如果降低授权费用依然没有客户，可以尝试一些不一样的推广方式，例